Frédéric F[...]

Robert Sc[...]

Franz Liszt

U0091377

Wilhelm Richard Wagner

Giuseppe Verdi

Charles Gounod

Anton Bruckner

Johann Strauss
Johannes Brahms
Camille Saint-Saëns

Georges Bizet

Pyotr Ilyich Tchaikovsky

Giacomo Puccini

Mikhail Glinka

Mily Balakirev
Modest Mussorgsky

Claudio
Monteverdi
Antonio Vivaldi

George Frideric Handel
Johann Sebastian Bach

Domenico Scarlatti

Joseph Haydn

Wolfgang Amadeus Mozart

Ludwig van Beethoven

Niccolò
Paganini
Christoph Willibald
Gluck
Carl Maria von Weber
Gioachino Antonio Rossini
Franz Peter Schubert
Gaetano Donizetti

Vincenzo Bellini

Louis Hector Berlioz

Félix Mendelssohn-Bartholdy

Frédéric François Chopin

Robert Schumann

Franz Liszt

Wilhelm Richard
Wagner
Giuseppe Verdi
Charles Gounod

Anton Bruckner

Johann Strauss
Johannes Brahms
Camille Saint-Saëns
Georges Bizet

Pyotr Ilyich Tchaikovsky

Giacomo Puccini

Mikhail Glinka

Mily Balakirev
Modest Mussorgsky

Claudio
Monteverdi
Antonio Vivaldi

George Frideric Handel
Johann Sebastian Bach

Domenico Scarlatti

Joseph Haydn

Wolfgang Amadeus Mozart

Ludwig van Beethoven

Niccolò
Paganini
Christoph Willibald
Gluck

Carl Maria von Weber
Gioachino Antonio Rossini
Franz Peter Schubert
Gaetano Donizetti

Vincenzo Bellini

Louis Hector Berlioz

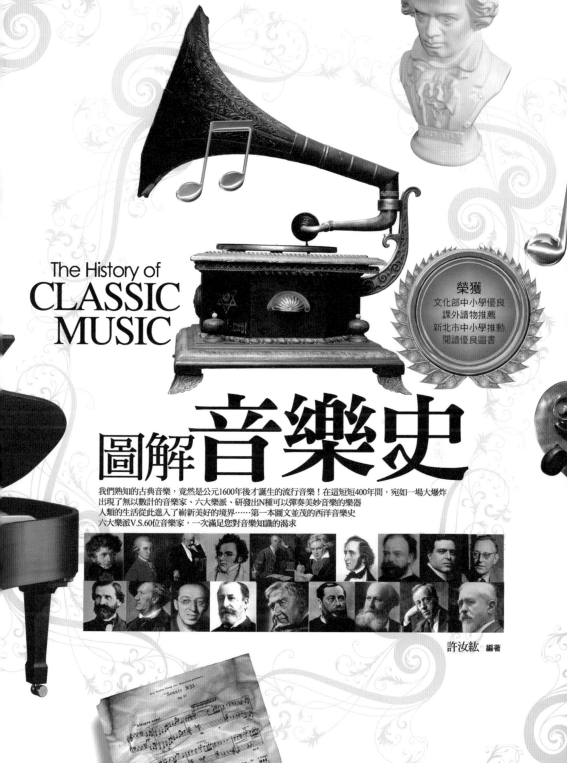

The History of
CLASSIC
MUSIC

圖解音樂史

我們熟知的古典音樂，竟然是公元1600年後才誕生的流行音樂！在這短短400年間，宛如一場大爆炸
出現了無以數計的音樂家、六大樂派、研發出N種可以彈奏美妙音樂的樂器
人類的生活從此進入了嶄新美好的境界……第一本圖文並茂的西洋音樂史
六大樂派V.S.60位音樂家，一次滿足您對音樂知識的渴求

許汝紘 編著

出 版 序
{ 瑰麗雄奇的音樂長河 }

音樂是老天賜給人們身心靈豐足，最偉大的禮物；《圖解音樂史》讓站
在音樂歷史浪頭上的偉大人物一一出列，告訴我們什麼是文化、真理、
善美與思想真諦；音樂的歷史，教導我們形塑美好生活的必要。

　　閱讀是一件愉悅的事情，尤其是閱讀歷史。

　　歷史告訴我們什麼是文化、什麼是真理、什麼是人性的善美、什麼是
人類思想的真諦；而音樂的歷史，教導我們形塑美好生活的必要。

　　音樂是抽象的藝術，我們必須用耳朵去聆聽，用情感去接納，用心靈
去感動。音樂是老天賜給人們身心靈豐足、最偉大的禮物。四百年來，歐
洲的古典音樂在許多偉大音樂家的努力創作，與不斷突破、蛻變下，為人
類豐富的文化生活，揮灑出一道雄奇瑰麗的奇幻大道，一首首的音樂就像
一部又一部的精彩小說，各自散發著獨特的魅力，也各自用不同的旋律和
人們交心，鼓舞、安慰著人們的心靈，迄今不變。

　　音樂書系的出版，一直以來都是我們重要的出版方針。創業至今，我
們一直堅持要邀請讀者，用眼睛欣賞高品質的美的閱讀元素；用耳朵聆聽
美好的樂章；並且用心思索這些人類的經典作品背後，深刻而感人的創作
故事。當音樂書系的出版達到一定的數量之後，我們覺得應該要用心為讀
者整理一部，清楚、容易閱讀的音樂史，為讀者清楚歸納音樂歷史中，重
要的轉折與發展面貌，《圖解音樂史》於焉誕生。

　　《圖解音樂史》讓站在音樂歷史浪頭上的偉大人物一一出列。時間是

縱軸，空間是橫軸。藉著時間的流動，我們發現了音樂家與音樂家之間相互的影響與傳承的關係；藉著空間的重塑，我們則看見了音樂家們在當代文化與歷史環境中，用力撞擊的痕跡。因為時間與空間的不斷交錯，今天，我們才能享受音樂所迸發的無限活力與燦爛火花。

《圖解音樂史》耗費三年多的時間編撰，從音樂的發源到當代音樂的描述，跨越了巴洛克樂派、古典樂派、浪漫樂派、國民樂派到現代樂派，然而，受限於篇幅，遺珠之憾在所難免。我們試著用最清楚、最詳細的脈絡；最簡單、不浮誇的文字描述；最有趣、最富邏輯性的圖解方式；最生動而有趣的音樂知識……來串連這條多姿多彩的音樂之河。期待這份美麗的心意，能獲得您的青睞，那將是我們最大的成就。

生活當中不能缺少的許多美好事物，當然包括了音樂、藝術、文學、生活美學與環境關懷，它們之間息息相關、交錯發展，藉著閱讀、傾聽、經驗交換、用心思索，形成大家堅持、信守的文化風格。由衷的感謝您不吝伸出的溝通與友誼的雙手，那是我們長期以來最大的支持與鼓勵，更是我們向前邁進的最大動力。

華滋出版 總編輯

許汝紘

目次

目次

古代、中世紀及文藝復興時期
西元1600年前的音樂史

　　音樂是何時出現在人類生活中的呢？至今考古學家仍無法確定，只知道：在數千年前，便已經有歷史記載提到音樂這個奇妙的名詞；而且世界各地的古文明——例如中國、波斯、埃及和印度等——都有它們自己的美麗的音樂傳說，也各自有著截然不同的音樂發展，因此今日我們才能夠聆聽到各種風格不同的音樂。

西洋音樂的分期

　　西洋音樂史可區分為以下幾個時期：古代、中世紀、文藝復興、巴洛克、古典、浪漫、國民及現代音樂，這是根據作品所展現的風格來劃分的，事實上，各時期之間的劃分無法非常清楚，例如在巴洛克音樂流行期間，文藝復興的音樂並未被完全取代，只是創作越來越少而已，因此，才有了以風格劃分的方法。

源於希臘的古代音樂

　　數千年前的音樂，由於年代太過久遠，遺留下來的資料少之又少，難以考證，因此我們所討論的西洋音樂史，最早只能追溯到希臘時期（大約是西元前一千年）。

　　古希臘文化對於歐洲藝術的發展佔有相當重要的地位，當時的音樂論述（例如奧菲斯的愛情故事），除了具有文學價值，對於後世音樂的發展也有極大的影響。古希臘人熱愛音樂，對音樂的組成已有非常詳細與正確的記載，他們知道如何測量音高、畫分音階，還制定了音調的調式。在樂器製作方面，希臘時期有一種叫「奧洛斯」（aulos）的管樂器，還有一種稱為「抱琴」的撥弦樂器，這些都可以讓人認同希臘在音樂上的成就。所以現代人研究中世紀音樂及早期教會音樂時，都離不開對希臘音樂的研究；連歌劇的概念及產生，也是源於希臘音樂中的戲劇形式。

希臘羅馬文化是西方文化的重要源頭。

　　古希臘人相信，音樂具有神祕的力量，可以和宗教儀式相結合；音樂創作並不只是為了要令人感覺悅耳，而是神聖、不可侵犯的。因此，在古希臘典籍中可以看出，音樂大多運用於祭典上。早期的音樂、戲劇及詩歌有著密不可分的關係，所有的音樂都是聲樂形式，樂器只是用來伴奏，若加上詩歌，便成了教化民眾最好的工具。古希臘人認為音樂可運用在教育上，於德育和涵養面上教化人心，根據此一理論，音樂的內在力量和特質能夠激發人們潛在的特別情感，對於人的心志和成長有非常大的影響力。

　　希臘在西元前146年被羅馬帝國征服，因為羅馬人不珍惜希臘的音樂，使音樂逐漸失去其重要性，一直到基督教在羅馬興起之後，音樂才再度發揮它的影響力。而在基督教之前的音樂，便統稱為「古代音樂」。

奧菲斯的愛情故事

　　傳說戰神阿波羅主管音樂、文藝與醫學，擅長演奏七絃琴，他的麾下有九位繆斯（Muse）女神，因此音樂又稱Music或Musik。阿波羅與其中一位繆斯女神利俄珀生了個兒子名叫奧菲斯，他青出於藍更甚於藍，年紀輕輕就已經是希臘首屈一指的音樂大師。他的琴音清新美妙，只要一彈起豎琴，大地萬物無不為之迷醉，甚至連兇猛的野獸也變得溫柔可人。

　　奧菲斯與妻子尤麗黛相愛至深，某日尤麗黛因意外而過世，奧菲斯非常傷心，一路跟隨妻子的蹤影，越過冥河，直到地獄的國度。奧菲斯求見冥王，苦苦哀求冥王把妻子還給他，但是冥王怎麼也不肯答應。悲慟的奧菲斯只好不停地撥弄琴弦，琴音婉轉哀怨，許多幽靈聽了，都忍不住潸然淚下。最後冥王終於被感動，准許奧菲斯的要求。臨行前，冥王嚴屬地警告奧菲斯，必須遵守一個條件：「在回到陽界之前，絕對不能回頭！」

　　奧菲斯感激地往回走，也謹記著冥王的要求，不敢鬆懈。不久，陽界的光芒在遠處閃耀，只差一步，兩人就可以重回人間了。可是這時奧菲斯卻忍不住回頭望了一眼，僅僅是這麼一剎那，尤麗黛卻快速地往後墜落，從此隱沒在黑暗裡，消失得無影無蹤。

　　奧菲斯痛失所愛，開始帶著豎琴在廣袤的山野大地漂泊流浪，一路上演奏著淒絕的哀歌，天神看了不忍心，就把奧菲斯的豎琴放到夜空裡，變成了天琴座。

描繪希臘神話的繪畫。

與宗教息息相關的中世紀音樂

　　早期基督教音樂的演變有著希臘音樂的影子，從單音逐漸發展為複音、主音、十二音甚至無調性音樂。隨著基督教的普及，基督教的聖歌也逐漸在歐洲流行起來。到了中世紀，雖然歐洲文明在此時進步得非常緩慢，然而音樂上的進展卻十分快速，以羅馬為主的基督教音樂在歐洲更為普遍。西元6世紀末，教皇葛利果一世將各地的教會音樂加以編排、改良，產生了著名的葛利果聖歌，這種聖歌只有單音旋律，沒有和聲，更沒有樂器的伴奏，卻在教會的推動下，在西元11、12世紀時達到顛峰。

　　這是由於中世紀歐洲教會的權力高於國家和其他社團，一切社會意識形態──包括藝術以及哲學等──都必須為教會服務，中世紀的音樂因此有著不尋常的發展。我們甚至可以說，西洋音樂從理論到記譜法，從合唱、合奏到鍵盤樂器的興起及教學等，皆與中世紀教會相關。

　　另外，世俗音樂的發展也是源於中世紀，它和教會音樂有著極大的不同，也是日後西方音樂發展的基礎。世俗音樂最早流行於騎士之間，後來才漸漸於民間流傳，以德國和法國兩地最為盛行，樂器的發明與製作更因世俗音樂而蓬勃發展，長號、小號、圓號……在當時已廣為流行，弓絃樂器如維奧爾琴（viol），也有了普遍的應用。

　　中世紀另一項音樂上的重大發展是樂譜的發明。在記譜法尚未出現以前，音樂的流傳必須依賴口耳相傳，然而這樣的方式會使一些音樂失傳或

失去其原創性。隨著葛利果聖歌的推廣，人們覺得有必要將曲調正確地記錄下來。於是在西元9世紀時，天主教會的音樂家便發明了「紐姆樂譜」（Neumes）。剛開始它只能表示歌詞各音節大約的長度和抑揚頓挫，到了西元10世紀左右，四線譜的發明使人們可以記錄音調的高低，到了12世紀又發明了表示樂音長短的符號，這些便成了今日習見之五線譜的基礎。

有三大重要發明的文藝復興時期音樂

中世紀之後，歐洲各國受到大航海風潮的影響，人們有了全新的視野。以前的歐洲人無論思維或生活方式都以宗教為中心，至此已不再由宗教的論點看世界，轉而根據科學的觀點、理性的思維來思考和研究，因之無論在科學、藝術、商業、醫學或是國家勢力等方面，都有突破性的進展。人們開始嚮往古希臘時期那種自由的文藝氣息，對於醫學、科學與技術知識的需求與日俱增，對於中古世紀宗教、貴族以及經道院的知識感到懷疑；這無疑是挑戰握有最高權力的教宗，但是這波追求知識的風潮延燒得太烈，連教宗也無法干涉，社會開始變革，許多重要的知識在這個時期產生；這段時期便稱為文藝復興時期（大約是西元1450年～1600年之間的一百五十年）。

文藝復興時期的音樂領域雖然不像科學、繪畫、文學等有許多傑出人物，但仍有三項重大的發展：複音音樂的流行、樂譜印刷術的發明，以及器樂曲的興起。

複音

文藝復興時期音樂最重要的發展就是複音，這是由世俗音樂發展出來的，到了文藝復興末期的16世紀，複音音樂的發展達到顛峰。當時已經發展出幾個重要的形式，如：對位式、卡農式（對答）、輪迴式等，複音的表現手法變得更加成熟、多彩多姿，另外，和聲也初步成形，大多為四聲

或四聲以上的聲部，以現在我們稱「遍佈模仿」的技法聯繫各聲部的音樂，這種技法在浪漫時期成為主流形式。

樂譜印刷

在發明樂譜印刷術以前，所有的樂譜都要靠人工抄寫，因此非常珍貴而稀有，這對音樂的普及是非常不利的。自從樂譜印刷發明後，連一般百姓家中也能擁有樂譜，自然而然地，世俗音樂更加發達，甚至到了能夠與教會音樂分庭抗禮的地步，而且連教會也無法阻擋這股潮流；世俗音樂與教會音樂形成了兩大音樂主流。

印刷的樂譜。

另外，印刷的樂譜保留下前人的作品、方便後世研究，對於音樂的累積與傳承也產生了重大的影響。

器樂曲

中世紀的音樂是為了服務上帝而創作，大多以聲樂為主，沒有樂器伴奏。世俗音樂興起後，樂器的發展更加蓬勃，許多創作也以樂器為主，因此雖然樂器的發展顛峰是在17世紀，但是在文藝復興時期已可明顯看出聲樂與樂器音樂分流傾向，這也是日後音樂界的發展。

巴洛克樂派時期
Baroque

巴洛克樂派時期
Baroque

西元1600年～1750年

西元1600年至1750年，亦即文藝復興之後到古典主義興起之前的這段時間，為西方藝術史上的巴洛克時期，它不只是音樂的潮流，而是整個藝術的趨勢。「巴洛克」（Baroque）這個詞原本是葡萄牙文，意為「不規則」或「畸形」的珍珠；這個字加以引申的話，具有「怪異」、「誇張」的意思。在18世紀末期，有些西洋藝術史的學者以他們對古典派的審美標

準，來回顧17世紀以來的藝術發展，覺得這一百五十年來的藝術作品，給人的印象是古怪且龐大的，所以就以「巴洛克」來形容這段時期的藝術風格。另外，一般相信，現存最古老的歌劇於西元1600年在義大利的佛羅倫斯上演，由於歌劇是一項具有代表性的產物，可說對後人影響至鉅，所以將歌劇誕生的這一年作為藝術上的分界點。

巴洛克式建築。

因貴族而興起的巴洛克風格

巴洛克最初是建築領域的術語，後來逐漸用於藝術和音樂領域。在藝術領域方面，巴洛克風格的特徵是極盡奢華以及細膩裝飾，而造成這種現象的主因，是由於貴族掌握了權力，富麗堂皇的宮廷、奢華的排場，正是新文化以及藝術的發展趨勢，所有人都爭相模仿，希望能晉升成為宮廷中的名設計師。文藝復興力求的返璞歸真已不復存在，大環境的改變當然也為音樂家的創作帶來影響，當時的音樂絕大部分是為了上流社會的社交所需而作。貴族們為炫耀權勢以及財富，舉辦了一場又一場的宴會，宴會上的音樂當然也是一種財富的表現，能夠請到最有名氣的大師創作新曲子，也能表現出宴會主人的財勢，因此當時的宮廷音樂必定得呈現出炫耀的音符以及不凡的氣度，以營造出愉悅的氣氛。

因此，巴洛克音樂的特點就是極盡奢華加上無與倫比的混亂，創作時往往加入大量裝飾性的音符，樂曲表現的節奏是強烈、短暫而帶有律動的，旋律則比以往更加精緻。此時期複音音樂仍然佔據主流地位，在巴哈的時代更發展到顛峰。

文藝復興時期音樂的創作場所集中於教會，但巴洛克音樂創作的場所已分散到宮廷、教會和劇院，其中又以宮廷最具影響力，這個現象如實地反映出專制君主、教會與中產階級這三種社會階層。這個時期的音樂創作，除了適合在宮廷裡演奏的大協奏曲外，還有貴族沙龍裡帶有私密氣氛的小奏鳴曲，而彌撒曲、神劇、受難曲以及豐富的管風琴曲目的創作，也令教堂充滿了聖神的光彩，此外，歌劇在威尼斯快速興起，演唱者藉著音樂和戲劇的結合將情感抒發到最高點。

巴洛克音樂的特色

巴洛克音樂的特色首先是演奏上的自由與無限可能，此時期的樂譜基本上只寫兩個外聲部：主樂器的聲部和伴奏的最低音，演奏者根據這兩種音，自由地加上和弦來演奏，雖然只有兩個基本音，但是因為演奏者的即興發揮，使每一場音樂的表現都有無限的可能。

其次是數字低音的運用；巴洛克音樂非常重視低音的創作，作曲家習慣以數字來標記低聲部的演奏要用什麼和弦，因此被稱為數字低音，樂曲的結構已從複音音樂各聲部的平衡，轉變為分成了高音的「旋律聲部」和低音的「和弦聲部」，所以巴洛克時期，又可稱為數字低音時期。數字低音的發展正代表著器樂的興

巴洛克時期藝術十分發達。

起，它使得演奏者必須重視低音的演奏技巧，同時加強低音與和弦的伴奏，這就導致樂器伴奏的流行，也因此讓器樂音樂大放異采。

第三是戲劇張力；巴洛克藝術是一種受到戲劇原理支配的藝術，正因為如此，它的特色才會是扭曲、誇張、激昂與亢奮的，是追求運動和變化

的藝術。想當然耳，巴洛克音樂少不了戲劇的張力，如果沒有戲劇性，又怎麼能吸引人們的注意力呢？因此作曲家習慣用強奏和弱奏兩種音色來表現強烈對比，但是同時又有理智與客觀的情感存在，這和浪漫樂派那種崩潰的情緒是不同的。重視戲劇張力，也使歌劇在這個時候開始萌芽，先有威爾第的努力，而後義大利的史卡拉第歸納出巴洛克歌劇的固定形式，後者的偉大不只是創造新事物，同時也將傳統要素整理融合，為歌劇定出固定形式，喜劇式的歌劇誕生則讓歌劇更加大眾化、平民化。

　　最後是競奏；這是巴洛克時期所產生的演奏方式，以協奏曲最具代表性。「競奏」的拉丁文本意是競爭、爭論，因為演奏時樂器有兩種以上，表演時乃形成抗衡、對比但又和諧的感覺。一首協奏曲往往需要多種樂器，因此最能鼓勵器樂的創作，管弦樂團的編制也因協奏曲而越來越複雜，這是巴洛克音樂的主要特色。

以義大利為中心向外發展

　　巴洛克音樂初期以義大利為中心，再逐漸散布到全歐洲，法國詩人冉・安特瓦・德・拜夫在國王夏勒九世的支持下，設立「詩與音樂學院」，讓音樂家與詩人合作，試著把法語特有的韻味表露出來，形成一種「詩歌旋律」的獨特節奏。巴洛克在不同國家都發展出具有各國民族性的特色音樂，也成為後代音樂典範，因此我們可以說，巴洛克時期是西洋音樂史上一段開花結果的時代，巴洛克的作曲家改良了文藝復興的音樂遺產，開創出一番新局面。

蒙台威爾第
Claudio Monteverdi
1567.5.15~1643.11.29

　　音樂史上對於韋瓦第、巴哈之前的音樂家都只有寥寥數語的記載，因而後世對於蒙台威爾第的生平事蹟所知極為有限，即使如此，他仍可說是距今最久遠的一位知名音樂家，但他真正被視為樂壇巨匠卻是最近十數年間的事。

　　蒙台威爾第是家中長子，父親鮑德薩瑞是外科醫生。蒙台威爾第約於1576年左右加入克雷蒙納大教堂的樂隊，當時此地是西班牙國王菲利普二世的領地，這裡向來有著輝煌的音樂傳統，也匯集了許多知名的音樂家。1581年，馬可・安東尼奧・英傑尼瑞（Marco Antonio Ingegneri）被任命為克雷蒙納大教堂樂隊指揮；蒙台威爾第曾隨他學習作曲和中提琴，他更從這位大師身上習得法國北方的合唱風格。

　　一般都把西元1600年稱為歌劇與神劇的誕生年；最早盛行歌劇的地方是威尼斯，而最大功臣就屬蒙台威爾第，他的歌劇儼然巴洛克時期義大利最豐富的音樂資源，亦是歌劇史上的先驅，所以有人稱他為「現代歌劇之父」。蒙台威爾第的創作起初採用複音音樂，並運用反應歌詞內容的表情式和聲與不諧和音，後來更躍向17世紀的新樣式，不但建構了音樂戲劇的基礎，而且作曲方式在當時堪稱大膽創新。除了歌劇外，他也是16世紀牧歌的最偉大創造者，創作了許多牧歌曲集，奠定了他牧歌大師的地位。

重要作品概述

蒙台威爾第雖然是音樂史第一位寫出歌劇的作曲家，但在寫出歌劇《奧菲歐》之前，他的主要作品都是牧歌，從1587年開始，每兩、三年就出版一冊，一直到1651年，共出了九冊牧歌集。這些牧歌作品將文藝復興的複音合唱音樂延伸到巴洛克的單旋律音樂，以第五、第八和第九冊牧歌集最具代表性；《譚克雷迪與柯洛琳妲之役》原本單獨出版，後來也收錄在第八冊牧歌集中，這是他最重要的聲樂代表作。在寫了歌劇《奧菲歐》之後，他又陸續寫了《尤里西斯返鄉》和《波琵亞的加冕》兩齣歌劇。此外，他在聖樂作品上也非常有名，最著名的是《無瑕聖母晚禱》、《道德與靈性集》。《道德與靈性集》收錄了多首聖樂作品，經常被單獨演唱，另一部《詼諧樂集》也是他重要的世俗聲樂作品。

蒙台威爾第大事年表

	
1567	5月15日誕生於義大利克雷蒙納（Cremona）。
1576	加入克雷蒙納大教堂的樂隊。
1582	出版第一部作品集《四聲部聖樂曲》。母親病逝。
1587	出版《教會牧歌曲集》、《三聲部短歌》。
1592	擔任曼圖亞文森佐公爵宮廷樂師。
1595	隨文森佐公爵遠征匈牙利。
1599	與宮廷歌手克勞迪亞·凱塔尼奧結婚。隨文森佐公爵到法藍德斯旅行，受到複音音樂的啟發。
1601	獲得曼圖亞宮廷樂長職位。
1607	首齣歌劇《奧菲歐》首演。妻子病逝。
1612	文森佐公爵去世，遭新任曼圖亞公爵解聘，前往威尼斯。
1613	受派為威尼斯馬可大教堂樂長。
1632	成為神父。
1637	威尼斯首座歌劇院開幕。
1642	歌劇《波琵亞的加冕》在威尼斯首演。
1643	11月29日於威尼斯辭世。

　　帕海貝爾是最後一位紐倫堡學派、巴洛克時代南德作曲傳統的繼承者，卻直到1970年代，因為《卡農》一曲走紅，才廣為世界所知，在此之前，德國人眼中的帕海貝爾是個熟悉的名字，但卻不一定聽過他其餘的作品，因為帕海貝爾大部分的作品都是管風琴曲，總數大約有兩百多首，其中有為教堂所寫的聖樂，也有純粹是音樂會演出的作品。除此之外，他也寫了許多的合唱和聲樂曲，流傳至今者仍有數百首，他的室內作品比較少見，一般相信大部分都佚失了。

　　帕海貝爾和巴哈一樣，寫了許多宗教用管風琴音樂——聖詠前奏曲，這是路德派教會作禮拜時使用的，但帕海貝爾的聖詠前奏曲要比巴哈的簡單許多，他不使用腳踏板的低音，這是為了讓會眾在沒有管風琴的情況下，可以用翼琴或大鍵琴伴奏的緣故，而且他工作所在的南德地區教堂裡，管風琴往往也只有數量極少的踏板。帕海貝爾重要的管風琴作品在他生前有兩部出版，一部是《死亡樂思》，出版於1683年，這是懷念他過世妻子和孩子的聖詠變奏曲集組成的管風琴曲集。另外一部是《聖詠八曲》，出版於1693年，這部作品採用古老的中世紀記譜法，在當時已經很少見了。

　　帕海貝爾的聲樂作品中，以大型的作品像是宗教協奏曲和晚禱作品最為人稱道。另外的十幾部經文歌和兩部彌撒曲，也是他重要的代表作。

克雷蒙納大教堂。

音樂加油站　　　　　　　　　　卡農 Canon

「卡農」是一種對位作曲法（contrapuntal），意指樂曲中的主旋律依序出現在其他聲部，如帕海貝爾的《D大調卡農》先由第一小提琴呈現主題，然後第二小提琴、第三小提琴接連模仿同一主題，因此作曲家要考慮當主題在未完全奏完時，所遇到旋律交疊時的和聲問題。

在帕海貝爾《D大調卡農》中，純粹是以模仿為聲部基礎，比較簡單。在巴哈的《賦格的藝術》或貝多芬後期的鋼琴奏鳴曲和弦樂四重奏中，則將卡農的技巧發揮到極致，是很難辨認的對位寫作方法。

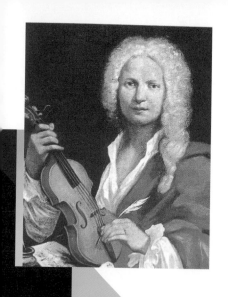

韋瓦第
Antonio Vivaldi
1678.3.4~1741.7.28

　　韋瓦第出生於義大利，父親是自學出身的小提琴演奏家，也是聖馬可教堂的小提琴手。韋瓦第從小便跟著父親學習，過人的音樂天賦使他博得音樂神童美名，十幾歲便與父親同台演奏。後來韋瓦第拜指揮兼作曲家喬凡尼・萊格倫齊（Givoanni Legrenzi）為師，萊格倫齊是17世紀威尼斯小提琴學派的盟主，擅長編寫管弦樂，韋瓦第顯然得到了老師的真傳。

　　因為體弱多病，韋瓦第的家人認為與其成為一個音樂家，不如在教會謀得一職更加實際，因此在十五歲時他便開始接受神職人員的訓練，二十五歲時被正式任命為神父，但不久即還俗，來到威尼斯仁愛醫院的附屬的孤兒院「慈光音樂院」擔任教職，指導孤兒組成樂團，也寫了許多曲子讓樂團巡迴演出，在當時造成轟動。

　　韋瓦第一生總共寫了五百多首協奏曲與大量的教堂音樂，因為時常沈迷於音樂創作與研究工作，使韋瓦第受到鄉民的議論與排斥；據說有一次正在望彌撒時，他突然想到一個賦格曲的主題，為了及時將樂譜記下，他不顧儀式正在進行，偷偷地離開祭壇寫下曲子，然後才又回到祭壇上。

　　1740年韋瓦第離開威尼斯，遠赴維也納受聘於卡林西亞歌劇院，但1740年10月奧地利因王位繼承問題爆發戰爭，使得韋瓦第因此失業，在抑鬱潦倒、貧困交加下，他不久便病逝他鄉了。

重要作品概述

　　韋瓦第最著名的作品當屬為小提琴獨奏所寫者，他生前出版的樂譜只有作品一到十三，這也是他器樂曲的代表作。作品一是十二首小提琴奏鳴曲，作品二是單小提琴奏鳴曲集，作品三和作品八齊名，名為《和諧的靈感》，也是一套小提琴協奏曲集，巴哈將其中幾曲改編為大鍵琴、管風琴獨奏或大鍵琴協奏曲，作品四為《奇想》，也是小提琴協奏曲，作品五是奏鳴曲，作品六是六首小提琴協奏曲，作品七是十二首協奏曲，作品八是知名的協奏曲集《四季》，作品九名為《七弦琴》，也是小提琴協奏曲，作品十是收錄了六首知名長笛協奏曲的曲集，作品十一、十二也都是協奏曲，作品十三名為《忠實的牧羊人》，是六首奏鳴曲，但最後這套如今已被證明是謝德維爾（Chedeville）的偽作。

　　韋瓦第的作品總計有協奏

曲五百多首、奏鳴曲七十三首、歌劇四十六部，還有許多室內樂和宗教音樂。除了上述有編號的作品，韋瓦第其餘的創作在1920年代以前一般相信已毀於拿破崙攻義戰爭中，所幸20和30年代時，發現他的大部分作品早在18世紀就被杜拉佐公爵買下、帶離威尼斯。從此韋瓦第作品快速出土，總計有三百部協奏曲、十八部歌劇、上百部聲樂作品重現，之後更陸續有新的作品被發掘出來，最近的是在2006年，可以說直到現在韋瓦第還不斷帶給世人驚喜。除了上述的小提琴、長笛協奏曲外，韋瓦第的大提琴協奏曲、曼陀鈴協奏曲、雙簧管、巴松管協奏曲也相當有名。另外他的宗教音樂中，《光榮讚》最常被演出。神劇《茱笛妲的勝利》也常有演出機會。歌劇《提托曼尼洛》是從60年代以來就廣為人知的，近年來則有《忿怒的歐蘭多》、《法納斯》、《霸亞齊》、《蒙特祖馬》等劇和越來越多的歌劇被復演。

遠眺維也納。

音樂加油站　數字低音 figured bass, basso continuo

　　數字低音是巴洛克時期流行的一種演出型式，又稱「通奏低音」（thoroughbass），因它在整首曲子中一直存在，扮演提示和聲的角色。

　　數字低音會用到的樂器，一定是能演奏和弦的樂器，像大鍵琴、管風琴、魯特琴、吉他或豎琴，指揮通常由彈奏大鍵琴或管風琴的人擔任。這個人很少需要實際指揮，整個樂團是聆聽他的和弦彈奏提示統合樂曲。此外，還要有一個像是穩定軍心、提示和弦根音的樂器，如大提琴、古大提琴（viola da gamba），或巴松管等低音樂器。

音樂加油站　協奏曲 conterto

　　協奏曲是由獨奏樂器與管弦樂合奏的奏鳴曲，大部分是以小提琴擔任獨奏樂器，在「快－慢－快」三個樂章中讓獨奏者充分展現技巧，也突顯了器樂之間的對比性，曲式的演變帶來很大的影響，甚至促成了古典時期交響曲和協奏曲的形式。

韓德爾
George Frideric Handel
1685.2.23~1759.4.14

　　韓德爾出生於德國哈勒，他的父親希望兒子當律師，但韓德爾喜歡音樂，總是趁著父親不在家時偷偷練習大鍵琴。八歲那年，韓德爾隨父親前往薩克森宮廷，阿朵夫公爵在無意中聽見他優美的琴音，便指示將他送往哈雷聖母教堂接受管風琴手札豪（Friedrich Wilhelm Zachow）的教導，學習小提琴、雙簧管與作曲，在短短幾年間他便能寫出清唱劇。1690年，他在威尼斯以一部義大利歌劇成功地打開在音樂界的知名度，並擔任英國宮廷的教堂樂長。1702年，韓德爾進入大學修習法律課程，但隔年便放棄法律學業前往漢堡，並在馬第頌（Johann Matheson）引薦下擔任歌劇院交響樂團的第二小提琴手。1705年，韓德爾的兩部歌劇先後上演，《阿蜜拉》反應平淡，《尼祿》卻以票房慘敗收場，這兩次的失敗點燃了韓德爾想要前往義大利深造的想法。1706年他啟程前往義大利，雖然大部分時間住在羅馬，但為了吸收各地音樂技巧，他也常到那不勒斯等地旅行。

　　1710年，韓德爾受到英國宮廷的熱烈歡迎，也順利發表以義大利文創作的歌劇《羅德利果》與《阿格麗碧娜》，但直到1723年才奠定他在英國歌劇界的地位；不幸的是，盛名帶給韓德爾的，卻是一連串他人惡意的打擊，在歷經破產、中風等事件後，他在1742年以清唱劇《彌賽亞》攀上事業的高峰。1759年，韓德爾去世，享年七十四歲。

重要作品概述

韓德爾是路德教派信徒，信奉天主教的羅馬其實與他格格不入，但韓德爾還是創作了幾首符合天主教儀式需要的拉丁經文歌。他前期最重要的神劇《復活》就在這時期完成。

1710年他抵達倫敦，先寫了歌劇《林納多》，讓全英瘋狂，接著又為安妮女王寫了《生日頌歌》，這是韓德爾生平第一次以英文創作。1719年，韓德爾離開宮廷職務自創歌劇公司，他召集歌手和樂師，成立了「皇家音樂學院」。1720年春季，皇家音樂學院的第一齣歌劇登場，此後韓德爾陸續出版了多部歌劇，以及後世聞名的《大鍵琴組曲》，其中包括眾所熟知的《快樂的鐵匠》這首變奏曲。他不斷有新的歌劇作品問世，這些歌劇都成為他日後的代表作，至今依然為人演出，包括：《凱薩大帝》、《羅德琳姐》等。當喬治一世國王過

世，喬治二世國王繼任時，韓德爾為國王的登基大典寫作了四首《讚歌》，與莊嚴華麗的清唱劇《祭師薩多》；日後英皇登基大典上，都會演

同期音樂家

塔替尼　Giuseppe Tartini　1692.4.8~1770.2.26

　　塔替尼生於義大利的皮拉諾（Pirano），父親是商人，從小學音樂的他，後來進了帕杜瓦大學研習神學、哲學和文學，但他大學還沒念完，就和當地樞機主教的姪兒之妻私奔，最後流落到羅馬，投入一名僧侶門下習樂，並計畫前往克雷蒙納學習小提琴。

　　但他學業未竟，就因為思念妻子回到帕杜瓦，之後他參加威尼斯舉辦的小提琴對決，與作曲家維拉契尼（Francesco Veracini）競技，這場比賽讓他警覺自己習藝未精，乃又轉投另一位大師習樂，並把自己鎖起來苦練琴藝。之後他漸漸知名，又創辦了一所提琴學校，作育了後一代散布全歐的重要提琴家。

　　塔替尼生前最著名的作品，就是有「魔鬼的顫音」之稱的小提琴奏鳴曲，它以最後一個樂章的高難度顫音而聞名於世。塔替尼在音樂史上的地位，就在於小提琴技巧的開發，被後世譽為「巴洛克的帕格尼尼」，他可以說是在西方音樂史四百年間，第一位提升小提琴演奏技巧的名家。

　　塔替尼大部分的作品都是為小提琴寫的，其中最有名的有《柯瑞里主題變奏曲》。他一生寫過三百五十首以上的作品，其中有樂譜印行的不到四分之一，其餘的都還是手稿，收藏於圖書館中。

奏這部作品。

　　1728年，一位名為約翰・蓋伊（John Gay）的作曲家推出了《乞丐歌劇》，他讓全劇在林肯旅館區的平民劇院上演，這次演出造成了極大的轟動，歌劇不再是貴族獨享的娛樂，由此推動了平民歌劇的革命。不到半年的時間，皇家音樂學院就宣告破產倒閉，韓德爾的義語歌劇顯然在倫敦不再受到歡迎，於是他轉而創作英語神劇，他先寫了《黛博拉》，之後也陸續將以往的義語神劇改以英語演唱，《阿塔利亞》等劇陸續問世，也受到歡迎，讓韓德爾有信心再度挑戰義語歌劇，雖然觀眾已逐漸不再對這類歌劇感到興趣。他接下來寫了《賽西》（即斯巴達戰記中的波斯國王），又出版了作品四的六首管風琴協奏曲和神劇《掃羅》。然後又以彌爾頓的英語詩寫成另一部神劇《阿勒果、潘瑟羅索與蒙德勒多》，完成了生平最後兩部義語歌劇後，他從此便將創作重心全部轉移到英語神劇上，首先寫下傳世巨作《彌賽亞》，又完成《參孫》，接下來一口氣寫成了《賽美勒》、《貝爾沙札》、《赫克力士》、《蘇珊娜》、《所羅門王》與《猶大馬克別士》，並在1749年完成著名的《皇家煙火》組曲。

音樂加油站　　　　神劇 oratorio

　　神劇就像宗教題材的歌劇，會有合唱團、獨唱家、詠嘆調等型式。差別在於神劇不需要戲服、道具、背景和演出動作，主要是為了傳道，藉音樂的演出，讓宣揚的宗教主題深入人心。神劇最興盛的時代是在17世紀下半葉，也就是巴洛克時代的初期。它的題材通常是壯觀而巨大的，無法真正藉戲劇型式在舞台上演出，像是創世紀、耶穌復活、摩西分紅海這類信仰故事，可以說，神劇是以音樂演唱型式來講述《聖經》故事的作品。

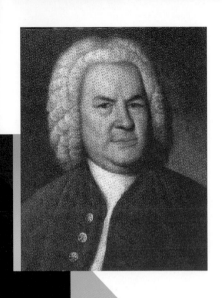

巴哈

Johann Sebastian Bach

1685.3.21~1750.7.28

　　巴哈誕生於今日德國中部杜林根森林地帶的埃森納赫,他是西洋音樂史上最有才華、最偉大的音樂家。巴哈家學淵源,他的祖父是演奏家,兩位伯父與父親則分別為音樂監督與小提琴手。

　　1693年,巴哈進入拉丁語學校就讀,也在家中學習大、小提琴與管風琴。後來因為母親過世,只好寄住在大他十四歲的哥哥家,十五歲時,他先到龍尼堡的聖米契爾教堂充當合唱團的女高音,不久就因為變聲而難以為繼,離開合唱團後,巴哈在朋友的幫助下成為教堂的管風琴師。熱愛音樂的巴哈在這幾年間曾經餐風露宿地徒步前往漢堡,只為聽管風琴大師蘭肯(Johann Adam Reinken)的演奏。1703年,巴哈來到威瑪,加入恩斯特公爵私人樂隊擔任小提琴手,不久就接任安斯達特新教堂的管風琴師和合唱長職務。1707年,巴哈辭去安斯達特教堂的職務,不久又回到威瑪,擔任宮廷管風琴師並且受到領主重用。在這段時期他除了創作出重要作品外,也獲得了良好的社會地位與聲名。

　　信仰非常虔誠的巴哈,在1723年因為《約翰受難曲》受到肯定,被任命為萊比錫樂長,統管該區所有教堂的音樂活動。他為鍵盤樂器寫下的《十二平均律》上、下卷共四十八首、《無伴奏大提琴組曲與奏鳴曲》和《無伴奏小提琴組曲與奏鳴曲》,被譽為是鋼琴、大提琴與小提琴的「聖

經」。

　　1749年，巴哈的眼睛已近乎失明狀態，在接受兩次手術後，不只積蓄花費一空，眼睛也完全失明，加上醫生所開藥劑過於強烈，巴哈的健康狀況因此急劇惡化，最後於1750年7月因病去世。後世感念巴哈對音樂的貢獻，尊稱他為「音樂之父」。

重要作品概述

　　巴哈的作品隨著他的工作職位不同而有著非常明顯的變化。初期稱為威瑪時期，當時他主要擔任宮廷樂長，所以寫作的都是世俗的器樂曲，包括平均律鋼琴曲集，日後被稱為鋼琴音樂的「舊約聖經」，是鋼琴學習者的重要教科書。柯登時期他一樣是宮廷樂長，所以像是四首管弦樂組曲、六首無伴奏大提琴組曲、小提琴無伴奏組曲與奏鳴曲、六首布蘭登堡協奏曲等都是在這個時代創作的。到萊比錫以後，巴哈

巴哈大事年表

1685	3月21日出生於埃森納赫。
1693	進入埃森納赫的拉丁語學校就讀，並成為學校的合唱團員。
1695	因母親病逝，巴哈被送到長兄家中寄住，並跟隨長兄學習管風琴與大鍵琴。
1700	前往龍尼堡擔任唱詩班童聲女高音，變聲後轉而從事管風琴演奏。
1703	前往威瑪加入公爵的私人樂隊、接任教堂管風琴師等職務。
1707	與瑪利亞‧芭芭拉結婚。在瑪利亞於1720年去世前，兩人共育有七子。
1708	在威瑪擔任宮廷管風琴師。
1721	與安娜‧瑪格達蕾娜‧魏肯結婚。兩人共育有一子。
1723	擔任萊比錫聖湯瑪斯教堂的合唱長。
1725	完成《法國組曲》與《英國組曲》。
1727	發表《馬太受難曲》。
1740	視力開始惡化。
1750	在接受兩次手術後仍失明，並於7月28日病逝於萊比錫。

主要是負責當地多所教堂的儀式音樂演出工作，於是他寫了許多的宗教音樂，像著名的宗教清唱劇《醒來吧，聲音在呼喚》、《以心、口、行為和生命》都是這時期的作品，不過，這時期巴哈也有一些世俗器樂作品問世，像鍵盤練習曲集、多首小提琴和大鍵琴協奏曲，這個階段巴哈也寫出了他最重要的《b小調彌撒》、《音樂奉獻》等作品。

樂器　大鍵琴 harpsichord

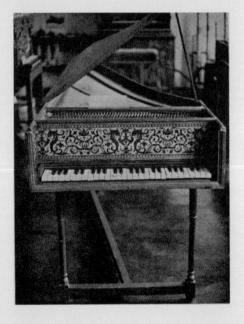

　　鍵琴有大小之分，大的叫harpsichord，小的叫 virginal 或 spinet。大鍵琴在義大利文稱為clavicembalo 或 cembalo，法文是clavecin，德文和義大利文一樣。它的外形看起來和現在的平台式鋼琴很像，但琴鍵多半和鋼琴相反，五個半音處是白鍵，其餘七個音為黑鍵，此外，鋼琴是靠琴槌撞擊琴弦發聲，大鍵琴則靠羽勾勾動琴弦發聲，所以大鍵琴可說是有鍵盤的魯特琴。

　　大鍵琴是只存在19世紀前的樂器，早期的數字低音一般都會用到大鍵琴，到莫札特早期的歌劇作品，都還使用到大鍵琴。但19世紀鋼琴發明後，大鍵琴就絕跡了。

　　除此之外，巴哈終生一直在創作的還有數量龐大的管風琴作品，這裡面包括了《帕薩卡格利亞舞曲》、《觸技與賦格》、《前奏與賦格》、《三重奏鳴曲》等等，展現了他身為巴洛克時代集大成者的藝術寫作身段。他的鍵盤音樂除了平均律和管風琴作品外，另有三十首二聲和三聲創意曲是每個鋼琴學生都會被指定練習的。各六首的《法國組曲》、《英國組曲》和《組曲》也是古今鋼琴音樂的名曲。《郭德堡變奏曲》是在20世紀以後才忽然成為名曲，至於《義大利協奏曲》則以單部鍵盤擔任獨奏和協奏的工作，在巴哈的鍵盤音樂中地位相當獨特。

　　合唱音樂中，除了宗教曲外，世俗清唱劇《咖啡》和《農民》以幽默感和特別的北德曲風成為代表；《馬太受難曲》、《約翰受難曲》、《聖誕神劇》以及《聖母讚美歌》，則是長篇宗教曲裡的代表作。六首完全由合唱團清唱的經文歌，也是巴哈的傑作；而至今不知應由何種樂器演奏的《賦格的藝術》在巴哈生前並未完成，但它總結了巴哈創作賦格音樂的各種技巧，是音樂之父最崇高的藝術精華所在。

情人與家人　　巴哈家族

　　巴哈家族是當時聲名顯赫的音樂世家，家族親友中有許多人是專職的樂師、作曲家、演奏家，巴哈的父親便是一名宮廷樂師兼小提琴手。巴哈從小深受整個家族的影響，在父親與兄長的指導下學習各種音樂知識、作曲方法與演奏技巧。

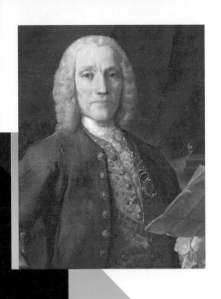

史卡拉第
Domenico Scarlatti
1685.10.26~1757.7.23

　　史卡拉第於1685年誕生於義大利南部的那不勒斯，在十個兄弟姊妹中排行第六，弟弟皮耶托‧飛利浦‧史卡拉第（Pietro Filippo Scarlatti）也是個音樂家。他的音樂啟蒙來自作曲家兼教師的父親亞歷山卓‧史卡拉第（Alessandro Scarlatti），在他年少時期更師承義大利作曲家格雷科（Greco）、歌劇作曲家加斯帕里尼（Gasparini）及巴斯昆尼（Pasquini）等，這些大師皆對他日後的音樂風格有影響。

　　1701年，他於那不勒斯的皇家教堂擔任作曲家兼風琴手，到了1704年，他為在那不勒斯的一場演出修改了波拉洛羅（Pollarolo）的歌劇《Irene》，此後，就被他父親送往威尼斯發展。直到1709年才前往羅馬服侍流亡在外的波蘭皇后卡西蜜拉，並在那裡遇到了來自英國的音樂家暨風琴手羅西葛拉夫（Roseingrave），也因為此人的熱心引介，才讓史卡拉第的奏鳴曲在倫敦嶄露頭角。

　　當時，史卡拉第已經是一位出眾的大鍵琴演奏家。他和當時也在羅馬的韓德爾，在紅衣主教奧圖邦尼（Ottoboni）的皇宮進行了一場琴技競賽，結果韓德爾以管風琴見長，而史卡拉第則以大鍵琴略勝一籌。所以當人們提及韓德爾的琴技時，史卡拉第也因這場競技而贏得不少敬意。

　　在羅馬時，他為卡西蜜拉皇后的私人劇院創作了幾部歌劇。在1715至

1719年更擔任聖彼得教堂的音樂總長，也在倫敦國王劇院為他的歌劇《Narciso》擔任指揮，此後，還陸續擔任過葡萄牙和西班牙皇室的音樂教師。

史卡拉第於1757年逝世，享年七十二歲。時至今日，他的故居已被指定為歷史性地標，其後裔仍居住在馬德里。

重要作品概述

小史卡拉第是亞歷山卓的第六子，他之所以較父親更為有名，原因是他的鍵盤奏鳴曲在20世紀經常被演奏。這些奏鳴曲他自己稱之為「練習曲」，其中只有少部分在他生前出版，1738年他出版了三十首練習曲，當時即享譽全歐。但他有更多的奏鳴曲一直到之後兩個半世紀間才陸續問世，總數有五百五十五首之多。這些奏鳴曲都受到西班牙佛朗明哥吉他音樂的影響。其中K.9、20、27、69、159、377、380、531等二十多首是經常被鋼琴家和

史卡拉第大事年表

	
1685	10月26日誕生於義大利那不勒斯（Naples）。
1700	在那不勒斯皇家教堂舉行音樂會。
1708	與韓德爾結識。
1715	擔任聖彼得教堂音樂總長。
1724	擔任葡萄牙皇室音樂教師。
1728	與瑪利亞·卡德莉娜結婚，之後並育有五名子女。
1729	因葡萄牙公主嫁予西班牙王子，乃隨同前往並擔任西國皇室音樂教師，在西班牙馬德里時期創作了超過五百首奏鳴曲。
1739	妻子去世。
1742	與安娜塔西亞再婚。
1757	7月23日病逝於馬德里，享年七十二歲。

大鍵琴家演奏的名
曲。

　　史卡拉第也寫有
歌劇和宗教音樂作
品，但都不如他的鍵
盤奏鳴曲廣為人知。

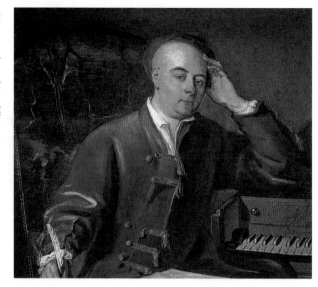

韓德爾肖像。

音樂加油站　　　　　　觸技曲 toccata

　　觸技曲最早出現於文藝復興時代後期的北義大利，一開始只是鍵盤
作品，而且重點在一手伴奏，另一手則展現高深、艱難技巧。後來觸技
曲流傳到德國，在巴哈時被發展成更完整的樂曲，尤其是在巴哈的管風
琴賦格曲中。後來有巴洛克時代作曲家寫作各種不同樂器合奏的觸技
曲。一般說到觸技曲，都會聯想到節奏固定、強調快速和艱難彈奏技
巧，舒曼和普羅高菲夫的鋼琴觸技曲都是依這種想法所創作的音樂。

同期音樂家　拉莫 Jean-Philippe Rameau 1683.9.25 ~ 1764.9.12

　　拉莫是法國最重要的作曲家暨巴洛克時期的音樂理論家之一。繼法國歌劇創始人盧利（Lully）之後成為法國歌劇界舉足輕重的作曲家，也和法國作曲家暨大鍵琴及管風琴演奏家庫普蘭（Couperin）並稱為當時法國大鍵琴（harpsichord，又稱羽管鍵琴，為鋼琴的前身）音樂家的領軍人物。

　　拉莫的早年時期鮮為人知，直到1720年代，他的第一本著作《和聲學》出版後，才讓他以重要音樂理論家的身分嶄露頭角。他的第一部歌劇《希波呂托斯與阿里奇埃》首次公演造成很大的轟動，但也由於他運用在該劇中的和聲與傳統的手法相異，而受到盧利曲式支持者的強烈抨擊。儘管如此，這次的初試啼聲旋即令他在法國歌劇界取得一席之地。後來在1750年代，一場爭論和聲和旋律孰重而引發的法義樂壇間的「丑角之爭」中，拉莫更成為義式歌劇偏好人士撻伐的肇始作曲家。

　　根據法國作家暨哲學家狄德羅（Diderot）在《拉莫的侄兒》一書中的描述，拉莫所呈現出的公眾形象並不如他的音樂般優雅而迷人。拉莫將一生的熱愛灌注在音樂上，甚至幾乎佔據了全部心思。雖然，拉莫的音樂到了18世紀已悄然退出流行之勢，直到20世紀才被後世再予以大力復興。如今，他的音樂則為人一再重新演譯及錄製，風潮更甚以往。

Domenico Scarlatti

古典樂派時期

Classical

古典樂派時期
Classical

西元1750年～1830年

　　大約18世紀的下半葉到19世紀初期，西洋音樂的里程碑進入了古典樂派時期，它是西洋音樂史上最短的一個時期，卻也是很重要的一個時期，這個時期還是有貴族的存在，音樂家的數量仍然不多，他們大多受聘於貴族，成為宮廷裡的樂長，或擔任教會中之樂師、受雇於劇院的委託創作以及從事自由音樂活動等工作。同時，樂譜之出版印刷亦從此時期開始活躍。

　　古典樂派時期主要以巴哈的時代作為劃分界限，從巴哈逝世的那一年（西元1750年）開始，西洋音樂便進入了古典樂派時期。「古典」的拉丁文原義是指古羅馬最上等的公民，在羅馬法裡是代表最高階級的賦稅者，因此可引申為模範、典範的意思，所以就廣義的層面來看，舉凡任何時代中優秀而具有典範的，皆可稱之為「古典」，而古典樂派時期創作發展出來的一些曲式，如交響曲、協奏曲、奏鳴曲和四重奏等樂曲，皆成為後世爭相仿效的典範；同時，古典樂派的音樂重點是藉高度的形式美以達到理想的目標，並且保持了純粹的美感與平衡，而這樣的內涵其實在許多時代都可找到相同意義的存在，只是這時期的表現更清楚。

　　古典樂派時期的創作通常被認為是正統的傳統西方藝術音樂，它們大多是高尚、典雅的，與之前華麗、雜亂的巴洛克音樂和後來以個人情感取勝的浪漫樂派相較，有著非常大的差異。由於當時的作曲家受到古典主義精神的影響，追求一種樂曲形式上客觀的美感，所以創作出來的曲風大多有統一且規律的特性。

　　古典樂派時期的音樂有一些特色，首先是捨棄「數字低音」，數字低音是巴洛克時期的特色之一，但是巴洛克時期一結束，數字低音這個名詞也跟著走入歷史，不再被作曲家們所使用。事實上，古典樂派時期幾乎已

中世紀一幅描繪音樂演奏的畫。

經是主調音樂的天下了。這時期的作曲家已經可以很完整地將曲調的和聲部分寫出來，並且安排各種樂器演奏來增加不同音色的曲調轉變，不再是由演奏者即興演出高低音的變化。

其次是樂句中，「漸強」與「漸弱」表現方法的建立，現代人對於樂曲中的「漸強」與「漸弱」可能有基本的認識，也認為是理所當然的事情，但是在古典樂派時期這種規則建立之前，並沒有這樣的概念，這樣的表現方式是從古典時期才開始的。在那之前是屬於複音音樂的時代，複音音樂所著重的，是要每一個聲部的地位相等，各聲部的強弱必須保持均衡，才能維持複音的特點和美感，所以不可能有強弱的差別出現。即使是到了和聲音樂開始發展的巴洛克的主調音樂，雖然也強調獨奏部與伴奏部之間力度上的強弱交替，以及樂曲明暗的變化，但這樣的樂句強弱對比，還是以明晰的階層方式來表現，當時也沒有將樂句塑造成「漸強」或「漸弱」的概念；所以說，樂句「漸強」與「漸弱」的表現手法，真正的確立

是要從古典樂派時期才開始的。

　　第三是奏鳴曲形式的確定，奏鳴曲是一種由兩個相對的主題，以呈示部、發展部和再現部的程序進行發展的曲式。奏鳴曲形式和作文的起、承、轉、合一樣，都非常符合人類的邏輯思考，而這種「邏輯性」也正是古典樂派時期音樂的特色之一。事實上，奏鳴曲這個名詞在古典時期以前就已經出現了，但是最初的奏鳴曲在形式和涵義上都很模糊不清，讓人無法界定，當時這個名稱主要是用在器樂的樂曲上，目的只是要與聲樂做區別。但到了古典時期，奏鳴曲因為史卡拉第、巴哈的兒子以及史他密茲等作曲家的努力，逐漸確立成一種樂曲的形式，然後再由海頓、莫札特與貝多芬等人將之發揚光大，成為古典樂派時期，器樂曲最常採用的曲式結構。即使獨奏奏鳴曲、交響曲、室內樂曲及協奏曲等等今天愛樂者最喜愛聆賞的樂曲形態，也都是根據奏鳴曲的形式創作出來的，後來也被浪漫樂派所沿用。

　　除此之外，古典樂派的音樂還有一些特殊性，首先是曲式。西方音樂的曲式在古典時期進入明朗化階段，分段式結構的原則在18世紀末期以後成為西方樂曲的典範，以後的音樂大多沿用分段式結構來進行作曲。同時樂句演化成清楚簡潔的四小節，並且用終止符號明確劃分。

　　第二是結構，古典樂派流行主調音樂，這種音樂通常只有一個旋律主調，其他聲部用較弱的素材來伴奏，當時最流行一種由18世紀初義大利音樂家Domenico Alberti所創的分解和弦伴奏法，稱為Alberti bass。對位法一開始沒有完全消失，少部分的樂曲仍然用這種方式表演，直到最後才成為貶抑的、學究式的名詞。

　　第三是古典樂派的旋律風格，與巴洛克時期那種較長的旋律相比較，前者的旋律比較緊湊，而且更具主題性；通常主題都是由一小段較為突出的樂曲所構成的，奏鳴曲的主題更有兩個以上，可見其主題性之強烈。

　　第四是和聲的簡化，和巴洛克時期的音樂相比較，此時期的和聲更為

簡單，當時最常使用基本的三和弦來和聲，偶爾也有七和弦，九和弦還沒有開始使用；和聲的性質都是屬於自然音階，這也是和聲簡化的原因。

　　由於數字低音到了古典樂派時已被揚棄不用，作曲家會將曲調的和聲完整地寫出來，並且著重裝飾、句法和力度表現的註解，當時的音樂屬於絕對音樂，也就是說，除了音樂以外，並沒有附加描寫音樂以外的故事，更沒有冠上幻想性的標題，表演時比較一板一眼，巴洛克時期那種即興表演也逐漸消失了。

中世紀的貴族普遍喜好音樂。

海頓
Joseph Haydn
1732.3.31~1809.5.31

　　海頓出生於奧匈交界處的布爾根，他小時候家境並不富裕，但他的父親十分喜歡音樂，海頓是在充滿歡樂與音樂的環境下長大的。海頓有個遠親在海因堡一所學校當校長，在他的慧眼之下海頓開始接受音樂教育，學習基本的樂理與樂器演奏，這所基督教學校教育非常嚴格，但海頓卻非常感念，曾說：這是我一生最豐富的時期，我的知識與能力就是如此這般點滴累積而來的。

　　海頓八歲時加入聖史蒂芬大教堂兒童唱詩班，成為唱詩班的台柱，十七歲那年，進入變聲期的海頓離開了教堂唱詩班，只能靠替人寫曲子或演唱賺取微薄的酬勞，雖然如此，海頓還是堅持對音樂的熱愛，不斷的嘗試創作，豐富自己的實力，他的表現在維也納逐漸受到矚目，後來海頓成為義大利作曲家波波拉（Nicola Antonio Porpora）的伴奏兼助理，學到了更多歌唱與作曲技巧，並且有機會接觸上流社會人士，慢慢在音樂界打響了知名度。

　　1761年，海頓受到艾斯塔哈基公爵的重用，成為宮廷樂團的副樂長；可以說，因為有這位公爵，海頓才能有這麼多傑作問世。此後大約三十年間，他在公爵的宮殿中辛勤地創作，成為全歐知名的音樂家。終其一生，海頓用了全副心力發展交響曲和奏鳴曲曲式，作品不但數量眾多，內涵與

品質也十分豐富，他是音樂史上作曲數量數一數二的作曲家，也是古典樂派的第一位代表人物，享有「交響曲之父」之譽可說當之無愧。

重要作品概述

海頓雖然被稱為「交響曲之父」，但如果細究，其實也可以稱他為「弦樂四重奏之父」和「鋼琴三重奏之父」。海頓的時代正逢交響曲、弦樂四重奏、奏鳴曲這些音樂型式即將取代巴洛克時代舊曲式之時，這些新曲式最重要的是使用的「奏鳴曲式」作為第一樂章的主要架構，而海頓就是將奏鳴曲式充分運用在交響曲、弦樂四重奏、鋼琴三重奏以及鋼琴奏鳴曲中的代表性作曲家。因為他的創作，才讓莫札特、貝多芬有以為據。而他在交響曲的第三樂章中放入「小步舞曲」的作法，也成為莫札特和貝多芬模仿的對象。

海頓的一百零四首交響曲作

海頓大事年表

1732	3月31日出生於奧、匈邊界的布爾根，家中共有十二個孩子，海頓排行第二。
1737	前往海因堡，進入一所基督教學校接受正式的音樂教育。
1740	進入維也納聖史蒂芬大教堂兒童唱詩班，成為唱詩班的台柱。
1749	離開聖史蒂芬大教堂，以替人撰寫曲目或在婚禮中演唱度日。
1759	受聘為毛爾進伯爵王府的樂隊指揮兼作曲家，發表第一首交響曲。
1761	被艾斯塔哈基公爵延攬為宮廷副樂長。
1785	應巴黎奧林匹克音樂會之託寫作六首交響曲，即日後《巴黎交響曲》中的一部分。
1790	因繼任的公爵不喜音樂而離開艾斯塔哈基府邸，並於同年底啟程前往英國訪問。
1791	獲頒牛津大學名譽音樂博士頭銜。
1797	為慶祝奧皇法朗茲二世誕辰，寫出《天佑吾王法朗茲》，此曲後來成為奧國國歌。
1798	發表神劇《創世紀》。
1804	獲選為維也納榮譽公民。
1809	5月31日病逝。

品中，有標題的都是較為人喜愛的，例如：第六號《清晨》、第七號《正午》、第八號《夜晚》、第二十二號《哲學家》、第二十六號《悲歌》、第三十號《哈利路亞》、第三十一號《號角》、第三十八號《迴聲》、第四十三號《水星》、第四十四號《輓歌》、第四十五號《告別》、第四十七號《迴文》、第四十八號《瑪麗亞德瑞莎》、第四十九號《熱情》、第五十三號《皇室》、第五十五號《校長》、第五十九號《火》、第六十號《分心》、第七十三號《狩獵》、第八十二號《熊》、第八十三號《母雞》、第八十四號《以主之名》、第八十五號《皇后》及第九十二號《牛津》，都是前期交響曲中較為人所知的，但這些標題都是後人加上的，是依樂曲的特徵下了類似的標題以增強印象。海頓後期交響曲從1791年開始的第十二號《倫敦》是音樂史上最重要的交響曲傑作，其中第九十四號《驚愕》、第九十六號《奇蹟》、第一百號《軍隊》、第一零一號《時鐘》、第一零三號《大鼓》及第一零四號《倫敦》都經常被演奏。

除此之外，海頓的弦樂四重奏作品在音樂史上也非常重要，雖然只有作品七十六的六首較廣為人知，這裡面的第二號《五度音》又有

創作中的海頓。

「驢子」的別名、第三號《皇帝》以奧國國歌為變奏曲主題、第四號《日出》、第五號《極緩板》都各有標題。海頓的弦樂四重奏共有六十八首之多，在他生前多半以六首為一套成集出版，所以總共出了十七部作品集，但最後的作品只有一首未完成的第六十八號四重奏。作品二十是《日光》四重奏，共有六曲，也常被人演出。作品三十三和五十兩套都各有六曲，兩套都被稱為《俄羅斯》，另外作品五十一是《十架七言》，同一首曲子還有神劇版和室內獨唱版本。

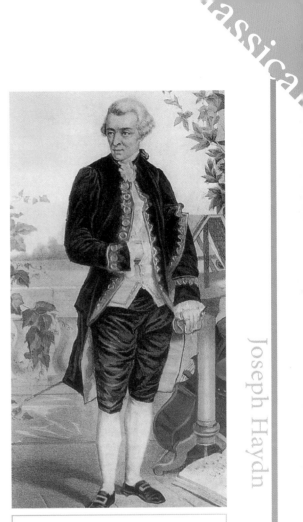

海頓肖像。

　除了世俗作品以外，海頓的宗教作品也很重要，他的兩部神劇：《創世紀》和《四季》是古典樂派少數的神劇作品，也是海頓畢生聲樂和器樂作品的集大成之作。海頓的十四首彌撒也常有演出機會，包括第三號彌撒《聖西西莉亞》、第四號彌撒《大管風琴》、第六號彌撒《聖尼古拉》及第七號《小管風琴》。第九到十四號彌撒自成一組，包括第九號《聖哉彌撒》、第十號《戰時彌撒》或稱《定音鼓彌撒》、第十一號《涅爾遜彌撒》或稱《惡劣時代彌撒》、十二號《泰瑞莎彌撒》、十三號《創世紀》及十四號《木管樂團彌撒》，這是為艾斯特哈濟王朝的王子命名日所寫，在海頓彌撒作品中有較高的評價。

海頓生前因為掌管宮廷歌劇院，一年要演出一百五十場，所以歌劇創作和演出佔據他最大心力和時間，可惜這些歌劇今日多半都不受到喜愛，但漸漸也開始有人注意到這部分的創作，其中《藥劑師》、《視破騙局》、《意外的接觸》、《月世界》、《真正的忠貞》、《孤島》、《忠誠有善報》、《阿蜜妲》等劇偶有上演。

弦樂四重奏。

同期音樂家　包凱利尼 Luigi Boccherini　1743.2.19~1805.5.28

　　包凱利尼出生於音樂世家，他的室內樂作品眾多，約有三百多首。包凱利尼擅長使用抒情的表現手法，為大提琴所寫的曲子特別受到貴族的歡迎。他也曾經在西班牙及普魯士威廉二世的宮廷擔任音樂家。

　　包凱利尼的音樂有著義大利式的優雅生動，他在維也納受到浪漫主義狂飆運動的影響，到西班牙時也受到當地舞蹈節奏與安達魯西亞精緻的吉他音樂所影響，使他的音樂風格與眾不同。

音樂加油站　交響曲 Symphony

　　交響曲的拉丁文是symphonia，是取「共同的」（syn-）字首和「聲音」（phone）的字根而成，在18世紀以前是指以和諧音程合奏——就是同時演奏兩個以上不同但好聽的聲音。中文的「交響曲」，就是沿用這個字義，取其交相鳴響之意。

　　到了18世紀，作曲家從義大利歌劇序曲（overture）中採納了一種以三樂章組成的音樂型式，給予它交響曲之名；於是有了後來海頓的四樂章交響曲的雛形，而海頓也就成為了「交響曲之父」。

莫札特

Wolfgang Amadeus Mozart
1756.1.27~1791.12.5

　　被公認是18世紀末最偉大的音樂家莫札特，出生於奧地利薩爾斯堡，自幼就展現不凡的音樂天賦，五歲就開了首場音樂會，自六歲起，莫札特就由父親帶領著四處做巡迴演奏，在行旅歐洲各地十餘年期間，莫札特也接受了各地大師的指導，接觸到各種不同的樂風，八歲時他就寫出第一首交響曲，被譽為「音樂神童」。1764 年，莫札特隨家人前往英國，在倫敦他會見了阿貝爾（Carl Friedrich Abel, 1723-1787）和 J. C. 巴哈（Johann Christian Bach, 1735-1782：老巴哈的第二個兒子）。阿貝爾讓他領略了巴洛克音樂之美，J. C. 巴哈則教給了他義大利的音樂激情，並受其影響，開始全心創作。隔年，莫札特與家人返回歐陸，莫札特的父親企圖在維也納宮廷中為兒子謀得一差半職，卻未能如願。1768年，莫札特應邀所寫的歌唱劇《巴斯蒂安和巴斯蒂安娜》上演並廣受好評，可以說他的歌劇事業就是由此發跡的。為了更進一步地鑽研歌劇，莫札特於1769年再度隨父親前往義大利，兩人四處遊歷，莫札特在波隆那停留時曾拜馬蒂尼（Giambattista Martini）為師，學到了日後在他的作品中閃耀發光的「對位法」。

　　1781年，莫札特離開薩爾斯堡前往維也納定居，他的作品也在這之後邁入了成熟期，創作出許多膾炙人口的美妙樂章，但是運途一直不順遂的他卻一直為生活所迫，三十五歲那年便英年早逝。莫札特留下來的重要作

品囊括了當時所有的音樂類型，這諸多成就及名作，至今依然不朽。

重要作品概述

莫札特在短暫的三十五年人生中，寫出了許多膾炙人口、流傳至今的名作。他的五部最受歡迎歌劇：《費加洛婚禮》、《唐喬望尼》、《女人皆如是》、《後宮誘逃》和《魔笛》，都完成於他生命最後期，前三部是義大利語，後兩部則以德語寫成，使用的語文不同，但都是以諧歌劇的手法諷刺當代貴族的作品，其中出了許多知名的詠嘆調。

在他的四十一首交響曲中，《林茲》、《布拉格》、第四十號交響曲、第二十九號交響曲、第二十五號交響曲和第四十一號《天王》交響曲，都是經常被演出的代表作，其中從第三十八號開始的四首最後交響曲被認為是莫札特即將轉型為大師的巔峰之作；五首小

莫札特大事年表

	
1756	1月27日誕生於奧地利的薩爾斯堡。
1762	舉行第一次音樂獨奏會。
1763	開始到歐洲主要城市做巡迴演出。
1764	前往倫敦，在費德利希等人的影響下，領略了巴洛克音樂之美。
1769	前往義大利遊歷。
1770	獲羅馬教皇頒贈馬刺勳章。
1781	與海頓相識，他對莫札特有著莫大的影響。同年與薩爾斯堡大主教決裂，遷居維也納。
1783	加入共濟會。
1785	創作出《海頓四重奏》。
1786	發表《費加洛婚禮》。
1787	受聘擔任約瑟夫二世的宮廷樂長。
1790	發表《女人皆如此》。
1791	發表《魔笛》。同年12月開始創作《安魂曲》，但來不及完成即於12月5日去世。

提琴協奏曲雖然是他未滿二十歲以前的作品，但是清純的風格和對小提琴獨奏技巧的掌握，讓這五首作品至今依然是協奏曲中的主流。二十一首鋼琴協奏曲的創作時間涵蓋了莫札特中期以前，其中第九號、第十七號以後的十一首作品，都是鋼琴音樂史上的重要經典，第二十、二十一號尤其常被演奏。他的鋼琴奏鳴曲中，以《土耳其奏鳴曲》最受到喜愛。弦樂四重奏中獻給海頓的《海頓四重奏》則是讓四重奏音樂登上藝術作品的名作。

莫札特也為許多種樂器寫作協奏曲，四首法國號協奏曲、單簧管協奏曲、雙簧管協奏曲、豎琴與長笛協奏曲、兩首長笛協奏曲，都是知名的樂曲，其中單簧管協奏曲是他過世以前的最後傑作，和他的單簧管五重奏同

樂器　　　　　　　　　　　豎琴　harp

　　豎琴是樂器中最古老的一種，可遠溯至六千年前的埃及，它在中國稱為箜篌，歐洲最古老的豎琴稱為七弦琴（lyre），許多文化至今仍擁有獨特的民俗豎琴，其中最有名的是居爾特豎琴（Celtic harp）和南美洲印地安人的豎琴。

　　豎琴經常伴隨著女性端莊、華貴形象出現，這或許是因法國皇后瑪麗安東有許多持琴演奏畫像廣為流傳之故。

　　古代的豎琴不能變調，到17世紀才發明了可以變調的豎琴，之後更出現踏瓣豎琴，只要一踩就可以彈出半音，方便移調。現代的豎琴共有七個踏瓣，正式演奏用豎琴可以彈奏六個半的八度，音域很廣，卻少有偉大的作曲家為豎琴寫作過名曲，只有莫札特為長笛與豎琴所寫的協奏曲，以及韓德爾的豎琴協奏曲列入名曲之林。

樣充滿了後期的靈感。莫札特唯一的一首《安魂曲》，在他過世前來不及
完成，但還是成為偉大創作。

同期音樂家　郭賽克 François Joseph Gossec　1734.1.17~1829.2.16

　　郭賽克活到九十五歲，是罕見的長命作曲
家，作品風格屬於巴洛克中期法國式。他是法
國作曲家拉莫（Jean-Philippe Rameau）的學生，
雖出生於比利時，但後半生都在法國發展。

　　在音樂史上，郭賽克是以交響曲聞名，在
莫札特和海頓之前，他那有著法國風味的交響
曲是很重要的作品。莫札特很崇拜郭賽克，尤其欣賞他寫的安魂曲，
1778年莫札特前往巴黎時，還特別去拜訪郭賽克。

音樂加油站　　　　　　　小步舞曲 minuet

　　小步舞曲源於法國農民舞曲。以小小的舞步舞動，講究端莊、優
雅，適合官場和正式舞會使用。路易十四在位時開始在宮廷流行，後來
傳遍歐洲上流社會，成為18世紀歐洲各國上流社會流行的舞蹈。

　　樂曲採複三段式。在均勻伴奏音型下開始，用繁複的切分音與起伏
跳躍的旋律演奏，輕盈靈巧。中段開始八小節第一主題反覆後，接著第
二主題。頓音演奏法的跳躍感與伴奏間的節奏增強了活潑的氣氛。最後
樂曲重複第一部分後結束。

　　18世紀後半葉，作曲家史塔密茲（Stamitz）和海頓把小步舞曲放進
交響曲和奏鳴曲，正式讓小步舞曲脫離了純為舞蹈配樂的角色。

Wolfgang Amadeus Mozart

55

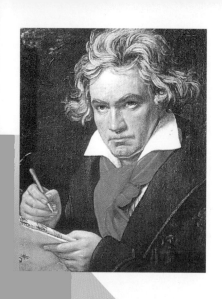

貝多芬
Ludwig van Beethoven
1770.12.16~1827.3.26

　　貝多芬出生於德國萊茵河畔的波昂，與海頓、莫札特並稱為維也納古典樂派三大作曲家。貝多芬的祖父、父親都是男低音歌手，後者一心想將他訓練成如莫札特一般的神童，因此貝多芬自小便接受了極為嚴苛的音樂教育，1778年，貝多芬在父親的安排下舉行了一場演奏會並大獲好評，隔年貝多芬被送往倪富（Neefe Christian Gottlobe）門下學習作曲與鋼琴等，這對貝多芬來說至關重大，因為倪富極為推崇巴哈的平均律，連帶地也影響了貝多芬日後的作曲風格。1792年，貝多芬來到維也納，投入海頓門下學習音樂，他要求貝多芬進行各種對位法的練習，但卻因過於忙碌導致師生之間有了誤解，1794年，貝多芬轉而投入辛克（Baptist Schenk）門下，希望在音樂上能得到更佳的成就。在多年努力學習之下，貝多芬的聲譽日起，但自1795年開始，他就發覺自己的聽力日漸衰退，他在四十八歲時完全失聰，只能靠筆談。

　　失聰後的貝多芬仍未放棄樂曲創作，直到1827年病逝前，他仍潛心專注於腦中的樂音，發表了多首交響曲，表達出自己對世界懷有的熱情，這些作品也將當時的樂風由古典樂派推進向下一時代的浪漫樂派。

重要作品概述

　　貝多芬所寫的九首交響曲、三十二首鋼琴奏鳴曲、十六首弦樂四重奏，是承接海頓和莫札特在同類曲目上所打下的基礎，將娛樂用途的音樂進一步轉化成為具有人文色彩和哲學理念的音樂作品。第九號交響曲《合唱》中，他讚揚世人皆兄弟的偉大情操；在歌劇《菲德里奧》中則闡明自由與真愛戰勝邪惡與陰謀；在第六號作品《田園交響曲》中，他讚美大自然的美好造物。第三號交響曲《英雄》則歌頌革命家的偉大；第五號交響曲《命運》則展現音樂陰暗面的深沈；第七號交響曲被稱為「舞曲的升華」。鋼琴奏鳴曲中，《月光》、《悲愴》、《熱情》、《暴風雨》、《華德斯坦》、《漢默克拉維亞》以及第三十到三十二號鋼琴奏鳴曲，是鋼琴音樂史上最重要的基石，全部三十二首奏鳴曲被稱為鋼琴音樂的「新約聖經」，與巴哈

貝多芬大事年表

	
1770	12月16日出生於德國波昂。
1774	開始學鋼琴，貝多芬的父親為求培養出「神童」，以極為嚴厲的手段鞭策他。
1781	進入倪富門下接受正式的音樂教育。
1787	前往維也納，並拜訪莫札特。
1792	再度前往維也納，並進入海頓門下學習作曲。
1796	訪問布拉格與柏林，作品深受各界矚目，聲譽日起。
1798	出現失聰前兆。
1804	發表《英雄》交響曲。
1805	發表鋼琴奏鳴曲《熱情》，同年11月歌劇《菲德里奧》上演。
1812	完成第七、第八交響曲。
1815	納也納頒給他榮譽市民權。
1819	兩耳全聾，從此只能靠筆談。
1824	發表《第九交響曲》。
1827	3月26日病逝於維也納。

被稱為「舊約聖經」的
「平均律」並稱。小提琴
奏鳴曲中的《克羅采》和
《春》則是解放了小提琴
聲部，讓這種曲式獲得偉
大樂思抒發的機會。而
《幽靈》和《大公》鋼琴
三重奏，則賦予合奏的三
項樂器同樣獨立的地位，
引領出浪漫時代的鋼琴三
重奏風潮。而最重要的弦
樂四重奏則讓後輩包括布
拉姆斯、舒曼到近代樂派
的蕭士塔高維奇、巴爾托
克都景仰模仿，其中從中
期四重奏開始的三首拉蘇
莫夫斯基四重奏、豎琴、
莊嚴到後期的第十三、
十四、十五號四重奏和大
賦格曲，更可以看到貝多
芬作曲藝術從出色的匠人
進入大師的進程；而他的
《莊嚴彌撒》則將他的交
響意念神聖化，加入合唱
和獨唱更顯曲目的輝煌燦
爛。

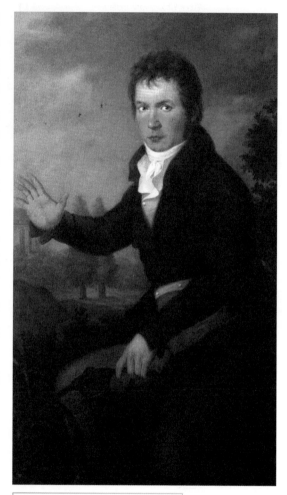

青年貝多芬。

音樂加油站　　　　　奏鳴曲 sonata

　　奏鳴曲為義大利文，意指鳴響的音樂。奏鳴曲在巴洛克時代開始分為「教堂奏鳴曲」（sonata da chiesa）和「室內奏鳴曲」（sonata da camera）。前者採用「慢－快－慢－快」四樂章，這種形式在巴洛克時代後就絕跡了。後者是像組曲一樣，採多個舞曲樂章組成，但後來演進成三樂章「快－慢－快」的組合。

　　巴洛克時代的奏鳴曲往往配有數字低音，也就是一台大鍵琴或管風琴、再搭配大提琴或低音樂器伴奏。

音樂加油站　　　　奏鳴曲式 sonata form

　　奏鳴曲式是18世紀古典樂派作曲家所發明的音樂型式。常用在交響曲、奏鳴曲、弦樂四重奏、三重奏、協奏曲中第一樂章裡的結構型式。

　　奏鳴曲式一般採兩道對比的主題，第一主題強烈，第二主題則較抒情。奏鳴曲式的樂章分別為呈示部（exposition），為介紹兩道主題用的；發展部（development），為供主題移調、變形以增長樂曲趣味用的；再現部（recapitulation），為將發展部的基本架構迎接回來，讓樂曲進入結束的尾奏（coda）。

　　徹爾尼出生於捷克家庭，孩提時期說的是捷克語，很小的時候就展露出音樂天賦，任何音樂，他只要聽過就能演奏得出來。他的父親對教育很有一套，他和別的父親一起聯合起來，以個人的專長共同教導孩子們，因此徹爾尼從小就接觸文學、小提琴、義大利文、德文與法文。而他的父親是音樂老師，教導他們練琴。

　　徹爾尼師承貝多芬，又因為演奏貝多芬的鋼琴作品而聞名於世，1816年開始，他每個星期都在家裡舉行音樂會，專門彈奏貝多芬的曲子，而且自己也寫了專書，探討如何把貝多芬的鋼琴曲彈得卓越。他的論述至今仍被演奏貝多芬的鋼琴家奉為寶典。

　　徹爾尼十五歲就開始教授鋼琴。他有兩位很出名的學生，一位是泰爾貝格，另一位就是李斯特。除了教學，他每天練琴的時間從不少於十個小時，創作也很豐富。由於寫曲子的速度與工作量很大，徹爾尼在琴房裡放置了好幾張桌子，每張桌子上都放著寫到一半的樂譜。他在這一首寫了幾頁，就移動到另一張桌子上寫其他稿件，寫完一輪後，之前的稿件墨水也剛好乾了，這樣他工作比較方便。

　　徹爾尼最聞名於世的，還是一系列的鋼琴教材，針對不同程度的鋼琴學生，讓他們可以精進彈奏技巧與音樂詮釋。他的練習曲中以作品二九九《速率練習》最有名，學琴的人對這個練習曲都印象深刻。

　　徹爾尼畢生致力於音樂，終生未娶。因為作曲所帶來的財富，在他過世後也全數捐贈給公益團體「維也納音樂之友社」、「修士修女慈善機構」，或許是因為他的老師中年失聰的緣故，他也捐贈一筆錢給聾啞機構。

音樂加油站　　交響樂團　symphony orchestra

交響樂團指人數在百人以上的樂團。編制較小的，則稱為室內樂團（chamber orchestra）。19世紀前只有皇家宮廷有樂團，一直到19世紀末才有政府出資或商人出資贊助成立的管弦樂團。

一般交響樂團的樂器編制是雙管制，也就是管樂器各兩把（長笛、雙簧管、單簧管、巴松管、法國號、小號、伸縮號）、打擊樂器（一般是定音鼓）、分四部各八人的弦樂團（小提琴兩部、中提琴、大提琴）和約五人的低音大提琴部。

19世紀末，作曲家要求的交響樂團編制越來越大，像馬勒就寫出《千人交響曲》。

樂器　　短笛　piccolo

短笛之名來自義大利文「小笛子」（flauto piccolo）的第二個字。短笛以高於中央 C 八度的 C 音為最低音。短笛的記譜要比吹出的實際音高低了八度，所以樂譜上的中央 C 音，吹出來是高八度的，但因短笛按鍵位置和長笛相似，才用這種記譜法。

短笛和小號或長笛等管樂一樣，有不同調的短笛。短笛音色較為刺耳，通常是軍樂或進行曲才會使用。短笛很容易吹走音，是不容易掌握的樂器。音樂史最早使用短笛的名曲，是貝多芬的第五號《命運交響曲》。一般三管制的交響樂團（Triple-woodwind），會配置兩把長笛和一把短笛。當進行曲中的短笛吹起時，都讓人印象深刻，情緒為之高昂。

帕格尼尼
Niccolò Paganini
1782.10.27~1840.5.27

　　帕格尼尼出生於義大利熱那亞，五歲就跟著父親學習曼陀林，七歲才轉而開始學小提琴。他的音樂天分很快就得到認可，並為他贏得許多小提琴課程的獎學金。年輕時的帕格尼尼曾向多位具有名望和影響力的小提琴家習琴，但他的資質高出師輩的能力。十八歲的他就被任命為盧卡（Lucca）共和國的首席提琴手，後來更隨著當權者的改朝換代異主而侍，其間還留下不少風流韻事，直到1809年，才終於展開他自由演奏家的生涯，成為義大利提琴家暨作曲家，也是當時最著名的小提琴收藏家，並以現代小提琴技巧大師留名樂史。

　　由於帕格尼尼的演出大受好評，不久名氣就從義大利散播至維也納及倫敦、巴黎等地。他的高超琴技及演出意願，為他贏得不少讚賞。除了他自己的創作之外，主旋律及變奏都大獲好評。他更發展出一種小提琴獨奏的演奏會型態，以單純而天真的主旋律為代表，以抒情的變奏為輔，靠他熱力十足卻又一氣呵成的分節效果，呈現出讓人沈醉的即興演奏，不留給聽眾喘息的機會。

　　晚年的他由於汞中毒導致的健康狀況每下愈況，因而失去了演奏小提琴的能力，演出也銳減，遂於1834年退休。最後更於1840年因喉癌客死法國尼斯。

重要作品概述

　　帕格尼尼從二十三歲時開始正式發表作品，當時退隱了三年的帕格尼尼再度復出，寫下了《愛的場景》一曲，全曲只憑兩根弦演奏，其用意即為一弦為陰、一弦為陽，兩弦交和是為愛。隨後他又寫下《軍隊奏鳴曲》，這部作品更是誇張，演奏者只能用一根弦來表現艱難的音樂構成。帕格尼尼有著義大利人的熱情與熱血心腸，在作曲家白遼士發生財務困難時，他便委託白遼士為他寫作一首中提琴協奏曲，結果白遼士寫下了著名的《哈洛德在義大利》。

　　在帕格尼尼作品中，最有名的要算是二十四首小提琴無伴奏奇想曲。第一號別名「琶音」、第三號「鐘」、第六號「顫音」、第九號「狩獵」、第十三號「魔鬼的笑聲」都因為別有特色而獲得暱稱，部分被李斯特改寫成鋼琴練習曲。帕格尼尼的六首小提琴協奏曲在20世紀中葉以後，再度獲得

帕格尼尼大事年表

	
1782	10月27日出生於義大利熱那亞。
1787	開始學習曼陀林。兩年後轉學小提琴。
1797	第一次展開巡迴演奏會。
1798	發表二十四首小提琴無伴奏奇想曲。
1810	起連續十八年在義大利各地旅行演出。
1813	首度在史卡拉歌劇院演出。
1831	前往巴黎和倫敦演出，廣受矚目。
1834	因健康問題停止巡迴演奏。
1840	5月27日病故於威尼斯。

音樂界的重視，經常被演奏的是第三號小提琴協奏曲的終樂章，這個終樂章因小提琴在高把位以特殊技法拉奏出鐘聲，因此有「鐘」之別名，李斯特也曾將之改編成鋼琴練習曲，成為浪漫派鋼琴名曲。

　　帕格尼尼也精通吉他，所以寫了許多吉他與小提琴合奏的作品，作品二和作品三各六首奏鳴曲，是為小提琴與吉他的二重奏所寫的、像小夜曲一樣的作品；作品四是十二首為小提琴、吉他、中提琴和大提琴的四重奏，在音樂史上很少見，即使在近年帕格尼尼作品廣泛受到注意的情形下，仍鮮有人知；帕格尼尼為小提琴寫的一些單樂章作品往往比他的大作品聞名，像作品十的《威尼斯狂歡節》、作品十一的《無窮動》、作品十七的《如歌》、《顫抖的心》都因為迷人的旋律而經常被演奏。另外和李斯特一樣（其實是李斯特模仿他的），帕格尼尼常會以著名的歌劇詠嘆調寫成大型、艱難的小提琴變奏曲，也常被小提琴家演出，像是以羅西尼的歌劇《摩西》寫成的《摩西主題變奏曲》，和以英國國歌《天佑吾皇》寫成的《天佑吾皇變奏曲》等。

音樂加油站　　　　　　　　　　　　進行曲 march

　　進行曲是一種古老西方音樂，14到16世紀時因鄂圖曼（Ottoman）帝國的擴張，使之在歐洲廣為流傳。進行曲是軍隊中，讓眾人腳步一致的伴奏音樂，當軍隊要一起前進時，就會奏起進行曲，以小鼓維持規律節拍帶領全軍前進。

　　一般進行曲都由管樂隊演奏。進行曲可以用任何節奏寫成，但最好認的進行曲節奏一般都是四四拍子、二二拍子或八六拍子，速度是每分鐘一百二十下。若用在葬禮時，則會慢一倍。波蘭作曲家蕭邦的《葬禮進行曲》是最有名的例子。而最為一般人耳熟能詳的進行曲，莫過於孟德爾頌在《仲夏夜之夢》的《婚禮進行曲》。

　　麥耶貝爾出生於柏林附近的一個猶太家庭，原名雅各・利布曼・貝爾（Jacob Liebmann Beer）。父親是柏林鉅富金融家，母親也是來自富裕的精英家族，麥耶貝爾首次公開演出是在九歲時彈奏莫札特的協奏曲。雖然在年少時期就已決心成為音樂家，但在演奏或作曲之間他卻難以抉擇。在1810至1820的十年間，包含伊格納茨・莫舍勒斯（Ignaz Moscheles）在內的其他專業演奏家，皆公認麥耶貝爾為其同輩音樂好手中的佼佼者。

　　麥耶貝爾年輕時曾先後跟隨義大利作曲家安東尼奧・薩利艾里（Antonio Salieri）及歌德好友、德國音樂大師車爾特（Carl Friedrich Zelter）學習。之後，他意識到若想在音樂上有所發展，就必須全面了解義大利歌劇，於是他在義大利學習了幾年，也就在當時，他才改用義大利文賈科莫（Giacomo）為名，至於麥耶（Meyer）則是取自他過世的曾祖父之名。在那段時間，他受義大利歌劇大師羅西尼的作品吸引，進而變為知交。

　　麥耶貝爾是以他的歌劇《在埃及的十字軍戰士》首次享譽國際，但直到1831年被視為率先開創出以豪華佈景、花腔歌腔取勝的法式大歌劇（Grand Opera）的《惡魔羅勃》在巴黎演出後，才終於成為明日之星，雖然率先的頭銜應該歸於奧柏（Daniel-François-Esprit Auber）的《波荷蒂西的啞女》。

　　雖然今日的名聲已不復當時，但麥耶貝爾在1830到1840年代事業巔峰時期，是歐洲最富盛名的作曲家和歌劇劇作家。過世後，和其他的家族成員被埋在柏林的一處猶太教墓地。

Niccolò Paganini

浪漫樂派時期

Romantic

浪漫樂派時期
Romantic
西元1820年～1900年

　　浪漫主義不是單一領域的思潮運動，其影響所及，遍佈所有人文類科。它大約開始於1780年代，英國文學家Robert Burns和William Blake所發表的作品；但在文學史上，人們習慣於把雨果在1827年發表的《序》視之為文學浪漫主義的開端。但在音樂史上，浪漫樂派的起始時間並無一個明確的年代。

　　貝多芬公認是浪漫樂派的先鋒前導，其作品對於浪漫派音樂有著極為深刻的啟示與影響，尤其是他的芭蕾舞作音樂：《普羅米修斯的造物》（Op.43）與《英雄交響曲》。前者約創作於1800年，1801年於維也納公演；後者完成於1804年，此曲突破了古典樂派的曲式束縛，在音樂中注入了反抗威權的革命激情，曲中盡是澎湃流洩的情感，在新舊世代交替之際，此曲逆風揚起了浪漫主義的旗幟。

　　另外，舒伯特於1822年創作的《b小調第八號交響曲》（未完成），普遍被認為是浪漫時期真正的的第一首交響曲。

　　而馬勒在1910年創作的升F大調第十號交響曲（未完成），則標誌著浪漫樂派的終結。古典時期的音樂創作背景是在封建保守的宮廷之中，作曲家不常將個性和主觀的情感表達出來，著重的是客觀與唯美的感覺。隨著宮廷的崩解、民族主義與個人主義的抬頭，一股自由的風氣彌漫在當時的西方社會，作曲家開始將自己內在的情感表達在作品中，並各自創造出獨特的風格，形成百家爭鳴的景況，這就是西方音樂史上的浪漫樂派時期。

　　「浪漫主義」這個名詞有浪漫、想像、幻想的意思；意思就是浪漫、想像、幻想在當時的音樂、文學與繪畫所佔有的一席之地。此時期創作出來的藝術作品比起古典主義中帶有的平衡、形式、品味色彩更富有情感，浪漫主義為人們帶來更多、更寬鬆的音樂形式，包括交響詩、各類形式的鋼琴樂作品、藝術歌曲和歌劇等，擺脫古典時代的保守作風，藝術成為宣洩個人情感

18世紀劇院一景。

和表現個人特色的媒介。在這個時期,作曲家脫離了以往宮廷樂師的身分,成為受人注目的焦點,同時演奏者的地位也在此時提升,鋼琴家如蕭邦、李斯特,小提琴家如帕格尼尼等人的演奏,在歐洲各地都受到熱烈的歡迎。

　　浪漫樂派也有不同於以往的音樂風格,不再受古典時期保守曲式的束縛,作曲家以詩篇或文學作品為題材所創作的歌曲,而且大量使用鋼琴。

　　首先是標題音樂的確立,藉由音樂來傳達某種情景或感情,不再像古典時期的純美音樂。所謂「標題音樂」,是指作曲家藉由音樂來描寫某一個故事或者是某一種情境的氣氛,運用敘事性的旋律或節奏,甚至模仿真實聲音的擬音效果,以具體表現出樂曲內容。所以標題音樂除了有主題性的標題之外,作曲者通常也會附上說明樂曲內容的文字,以使聆賞者可以瞭解作曲者的創作動機。雖然在此之前也有類以的形式出現,但數量很少,只能算是偶

歌劇佈景。

爾發性的創作，其創作目的也不是用音樂來描述事物，有些標題甚至是後人為方便分類而下的，不能算是真正的標題音樂。真正標題音樂的概念，一般學者認為要從浪漫樂派的法國作曲家白遼士所寫的《幻想交響曲》開始確立的，從那時起，標題音樂才漸漸成為西洋音樂史上的主要角色。

其次是交響詩的產生，交響詩是標題音樂的一種，可以說運用標題音樂的概念所譜的樂曲中，要以「交響詩」最具有代表性，它的目的自然也是在描述事物，它可以陳述一個故事、描繪一個景緻，或者是表達出作曲者對於某件事物的感想。這種樂曲形式是由匈牙利著名的鋼琴家兼作曲家李

斯特首創，是一種不分樂章、形式自由的管弦樂曲。繼李斯特之後，浪漫時期有許多作曲家也從事交響詩的寫作，其中較著名的有史麥坦納、聖桑、德弗乍克、雷史碧基及理查‧史特勞斯等人。

第三是民族主義與音樂的結合，19世紀中葉以後，民族主義興起，歐洲各民族的民族意識相繼覺醒，個人主義的盛行，開始關心與自己周遭有關的事物，發揚自己國家有的而其他國家所沒有的；這個潮流影響所及，歐洲各國的作曲家紛紛開始鑽研自己的民族傳統，從這些帶有民族意識的素材中找尋作曲的靈感。他們有的運用民謠曲調及節奏，有的則以傳說、軼事作為創作的題材。一時之間，這些帶有民族風味的音樂如雨後春筍般在各地出現，到後期甚至可以與當時音樂主流的德奧體系（主要是德、奧、法、比四國）互相抗衡，包括俄羅斯、東歐、北歐及南歐等各個國家的作曲家所譜寫出來的音樂，因為具有濃厚的民族特色，到最後形成了所謂的「國民樂派」。由此我們可以知道，國民樂派的出現，在時間上是與浪漫樂派部分重疊的，國民樂派的興起，是浪漫主義後期的發展走向，它如多彩繽紛的花朵，將浪漫樂派後期的音樂妝點得更加絢爛美麗。

文學與音樂的結合是浪漫樂派受人注目的另一個特點，作曲家利用母語文學作品中的詞句譜出許多好聽的藝術樂曲，為了描寫某種事物、情緒而寫的標題音樂與交響詩也多以文學作品為主題。許多獨奏樂器的小品與協奏曲以表現華麗艱深的演奏技巧為主要目的，這也是濃厚個人主義的表現。管絃樂法逐漸走向大規模的形式，這種形式使得樂曲能有較強的表現張力，顯現出更多元的音色。另外，樂曲的形式雖仍遵循古典時期的規則，但擴大的調性與和聲使浪漫音樂得以有較大的表現空間。在不斷嘗試新穎的表現形式之外，曾被忽視的巴洛克音樂也重新得到重視，最值得一提的是巴哈的作品又再度被重視和演奏，重回它應有的地位。這些特色構成了浪漫樂派的音樂，也主導了19世紀音樂的發展。

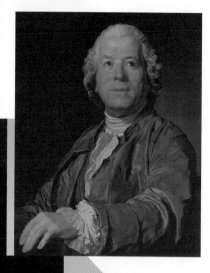

葛路克
Christoph Willibald Gluck
1714.7.2 ~ 1787.11.15

　　葛路克於1714年出生於德國南部的埃拉斯巴赫（Erasbach），在家中六個小孩之中排行第一。由於他父親工作的關係，於1717年舉家遷到波希米亞，並希望子嗣都能與他一樣，以林務為業。但葛路克很早就顯露出音樂才華，且不顧父親的反對，執意往音樂之路發展。

　　他在十八歲那年赴布拉格以歌唱為生，曾獲貴族資助赴維也納與米蘭攻讀音樂，並在米蘭跟隨義大利作曲家薩瑪替尼（Sammartini）學習歌劇寫作，又於1745年赴倫敦為劇院作曲時，結識韓德爾。此後十五年遊歷歐洲各地，從事指揮及創作歌劇，並於1755年起著手法文歌劇，捨棄過去喜歌劇樣式，創造出一種將戲劇與音樂的表現融合一體的新歌劇。

　　直到1760年，葛路克受到法國著名舞蹈大師諾維爾（Noverre）影響，認為音樂與舞蹈應襯托故事與劇情。1761年完成的新劇《奧菲歐與幽莉蒂絲》成為葛路克改革歌劇的決定性傑作，1770年代的作品也都以希臘軼事為題材，使他成為當代最偉大的歌劇作家。之後，於1773年發表歌劇改革宣言，並與當時在巴黎大受歡迎的義大利音樂家皮欽尼（Piccinni）所代表的義大利歌劇派激烈對立。

　　葛路克的作品成功在戲劇化的音樂表現，大膽而多變的配樂，在對位與樂曲結構上不乏缺點，卻構成他的特色之一。一直活躍於巴黎樂壇的葛路克，於1779年返回奧地利，在中風過兩次之後，由於身體虛弱，於1783

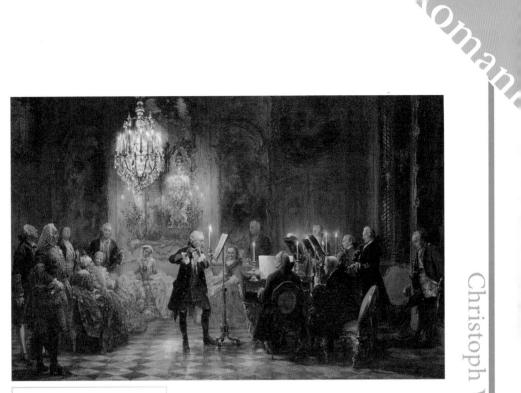

愛好音樂的腓特烈大帝。

年退休，1787年與世長辭。

重要作品概述

葛路克是推動歌劇改革的關鍵人物，他在1760年代寫作的《奧菲歐與幽莉蒂絲》和《奧希絲特》等劇，打破了先前莊歌劇的嚴格形制，將義語和當時的法語歌劇形式融合。從1773年開始，他一連寫了八部歌劇在巴黎上演，在當時大受歡迎，其中《伊菲珍妮在奧里斯》、《阿蜜德》、《伊菲珍妮在陶里德》和最後的《艾可與納西瑟斯》至今仍偶有機會上演。

在1762年——葛路克藉由《奧菲歐》一劇發起歌劇改革之後——到1773年之間他還有部分歌劇作品，至今依然有演出，《帕利斯與海倫》就是其中之一。另外在《奧菲歐》發表前，葛路克已經藉由芭蕾舞劇《唐璜》在劇本上進行了他所希望看到的戲劇改革。

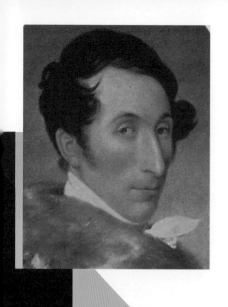

韋伯
Carl Maria von Weber
1786.11.18~1826.6.5

　　韋伯家裡的每個人若不是會唱歌，就是能演奏一、兩種樂器，因為韋伯的父親法蘭茲‧安東，將家人組成「馮‧韋伯劇團」到處旅行表演。在望子成「莫札特第二」的情況下，韋伯開始學鋼琴；十歲時他曾跟霍胥克（Johann Peter Heuschkel）上了一年多的鋼琴課，韋伯日後曾說這一年對他而言非常重要，是「最好的、唯一真正的鋼琴訓練」。海頓的弟弟米夏爾（Michael Haydn）非常欣賞韋伯的音樂資質，因此自願免費教他作曲，十二歲的韋伯便在他的指導下寫出第一首鋼琴曲《六聲部賦格曲》。

　　十八歲那年，韋伯受當時知名的作曲家佛格勒（G. J. Vogler）賞識，推薦他擔任布雷斯勞國家劇院管弦樂團的指揮，但年輕的他卻飽受年長團員們的嫉妒，在龐大壓力下，某日韋伯被發現倒臥在家中，有一說是誤將硝酸當酒，也有人說他意圖自殺。得救後的韋伯最終選擇辭去指揮一職，並陸續到符騰堡公爵及路德維希公爵處任職。

　　1810年韋伯因債台高築、且其父挪用公款，被迫離開路德維希宮廷，並開始四處巡迴演奏以賺取生活費用，直到1813年才出任布拉格國家劇院指揮。1817年，韋伯獲聘為德勒斯登劇院指揮，在他的領導下，德勒斯登成了德國知名劇院。

　　1826年，身染肺結核的韋伯在倫敦臥床不起，結束了短暫的一生。

重要作品概述

　　韋伯是德國浪漫派初期的人物，其作品在20世紀最後二十年逐漸失去了魅力，但在19世紀和20世紀初卻極受重視，他的歌劇《魔彈射手》被視為德語浪漫歌劇首部偉大作品，至今仍有其地位。另外他的兩首單簧管協奏曲、單簧管小協奏曲也始終是音樂會上單簧管演奏家最喜愛的曲目。他的兩首鋼琴協奏曲曾在音樂會上演出，但如今已少有鋼琴家將之視為常備曲目。之前他的歌劇《阿布哈山》在德語地區常有演出，另外，歌劇《幽里安特》和《奧伯龍》一度是歌劇院常見劇碼，但如今都被遺忘。他生前未及完成的歌劇《三個品特》在20世紀初甚受重視，馬勒就曾受聘將之續成並重新編曲。韋伯的鋼琴獨奏作品在後世的評價不一，他的鋼琴奏鳴曲第一到第四號在20世紀還經常吸引知名鋼琴家彈奏，其中最受到歡迎的是《第

二號奏鳴曲》，他最有名的鋼琴獨奏曲《邀舞》則因為白遼士的編曲而廣
受喜愛。而以鋼琴與管弦樂協奏的單樂章《音樂會小品》因為技巧華麗，
如今偶爾還有機會上演。韋伯的鋼琴作品影響浪漫派之後其他作曲家極
深，包括蕭邦、李斯特、孟德爾頌都經常演奏他這些作品，也深受影響。

樂器　低音大提琴 double bass

　　低音大提琴是看起來像大提
琴的弦樂器，但體積比大提琴大
上兩倍，是弦樂家族中聲音最低
的樂器，在管弦樂團通常位於右
側最後方。

　　弦樂家族通常四弦間相隔五
度，但低音大提琴卻是四弦間彼
此相隔四度，因為低音大提琴太
大了，若相隔五度，演奏到高把位
時，會探不到最低的地方，而且長
指板間也會讓演奏家手指來不及
移動。

　　雖然低音大提琴在古典音樂
中沒有太大發揮空間，但在爵士
樂界卻有舉足輕重的地位，它是
爵士樂裡的節奏樂器（rhythm
section），負責穩定樂曲的節奏基礎，也常成為獨奏明星。低音大提琴手很
少用到弓，多半以右手撥弦，這也是它被歸類為節奏樂器的原因。

韋伯名作《魔彈射手》場景之一。

序曲 overture

　　序曲起源於17世紀，當西方第一齣歌劇《奧菲歐》問世時，就有一段還不被稱為序曲的開場。18世紀序曲被要求用固定形式，也就是奏鳴曲式的標準形式創作，這也是《盧斯蘭與露德密拉》序曲的形式。

　　但有些序曲後面並沒有跟著戲劇作品。這個字也常出現一些讓人誤解的用法，像巴哈就寫了四首名為「序曲」的曲子，但事實上是管弦樂組曲的作品，這是和他六首《布蘭登堡協奏曲》齊名的代表作。而孟德爾頌則寫了《希伯萊群島》序曲（又名《芬加爾洞窟》），是完全沒有戲劇功能的純粹管弦樂作品。

羅西尼
Gioachino Antonio Rossini
1792.2.29~1868.11.13

　　羅西尼出生於義大利的佩薩羅城，雖有「佩薩羅的天鵝」之稱，但其實他小時家境貧困，才四歲就開始跟著父母隨著劇團四處奔波，難以接受正規教育。然而羅西尼的音樂才華卻未見失色，1806年，他進入波隆那里賽奧音樂院就讀，並半工半讀維持生活，1810年，羅西尼投身歌劇界，他才思敏捷，創作速度極快，曾譜寫多部歌劇作品，首先使他打開知名度的，便是1812年在史卡拉歌劇院演出的《試金石》，但直到1816年《奧泰羅》上演，才使他的聲名響遍全歐。

　　1823年《賽米拉美德》在威尼斯公演，造成轟動，倫敦更邀請他於次年舉行「羅西尼音樂季」，也受到熱烈歡迎。名利雙收的羅西尼此時卻因法國爆發二月革命、病痛纏身與婚姻失和等因素，創作幾乎為之停頓，直到1855年回到巴黎，才又重回創作之路，寫了數首小品。

　　一生喜愛美食的羅西尼雖在中晚年少有新作，但因作品聲望不墜，得以過著自由自在、豪華富貴的生活，更在身後立囑將遺產大部分用來成立音樂中學，這種寬大、慷慨的精神，也使華格納稱他為「音樂界第一好人」。

重要作品概述

　　羅西尼一生共完成了四十幾部歌劇作品，最早完成的是《絲絹之梯》，這是他二十歲時的作品。其後，羅西尼第一部成功的莊歌劇《譚克雷迪》發表，過了不到三個月，年僅二十一歲的羅西尼又寫出《在阿爾及利亞的義大利女郎》，此劇只花了二十七天就完成。接下來，將裝飾音寫在譜上的《英吉利女王伊莉莎白》發表後不到兩週，《賽維亞的理髮師》就問世了。

　　羅西尼登上了事業高峰時才二十三歲，他的《奧泰羅》、《灰姑娘》、《摩西》、《湖畔女郎》及《鵲賊》等劇，至今仍偶見演出。羅西尼在1822年寫出《柴爾蜜拉》一劇，然後又寫了莊嚴大歌劇《賽米拉美德》。接下來他更親自以法語劇本寫成《歐里公爵》，並完成了他後期最大型的豪華歌劇《威廉泰爾》。《威廉泰爾》一劇發表後，羅西尼便不

羅西尼大事年表

1792	2月29日出生於義大利。
1806	進波隆那音樂學院就讀。
1810	自音樂學院輟學後，轉而投身歌劇界。
1812	《試金石》於史卡拉歌劇院上演，大獲成功。
1824	受邀前往倫敦主持羅西尼音樂季。同年定居巴黎並擔任義大利歌劇院指揮。
1826	辭去指揮一職，轉而擔任國王首席作曲家等職務。
1829	《威廉泰爾》在巴黎歌劇院上演，這是他最後一部大型作品。
1830	因法國爆發了政變，舉家遷回義大利。
1839	被推選為波隆那音樂學院的名譽院長。
1855	再度回巴黎定居並寫下數首小品。
1868	11月13日病逝於巴黎，享年七十六歲。

《賽維亞理髮師》一景。

再創作歌劇，雖然他此時只有三十多歲，卻公開宣布自舞台上退休，他一直活到七十六歲，始終未再寫出任何重要作品。我們只聽到他的《小小莊嚴彌撒》以及一些鋼琴小品還在後世演出。

《賽維亞理髮師》的人物造型。

《威廉泰爾》的服裝造型。

音樂加油站

歌劇 opera

　　Opera一詞最早出現在17世紀的義大利，日後它被延伸為「結合歌唱、戲劇、佈景」的藝術，成為世界各地通用的字。

　　一般認為蒙台威爾第的歌劇《奧菲歐》，是西洋音樂史上第一齣將近代西洋音樂的語言搬上舞台以符合現代歌劇定義演出的歌劇作品。從那以後，歌劇就成為最受到喜愛、最能讓音樂家功成名就、提高收入的創作類型。

　　在20世紀前，推出歌劇就像是推出電影一樣，是娛樂業最大宗的收入來源。雖然音樂史上不乏無須靠歌劇收入的作曲家，像是巴哈、布拉姆斯等人，但若要論起金錢收入，這些人都遠不及同時代以歌劇創作為大宗的作曲家，如韓德爾、華格納。

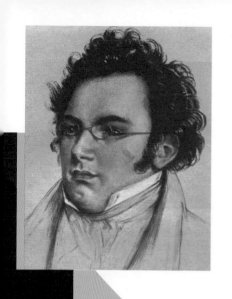

舒伯特
Franz Peter Schubert
1797.1.31~1828.11.19

　　舒伯特出生於維也納，家境小康，他自小便學習鋼琴與小提琴，並進入音樂學校學習音樂理論與樂器演奏。踏入社會後舒伯特謀得一份助理教師的工作，並接受客戶的委託寫作一些小曲。1817年他不顧家人反對，辭去教職想專心創作樂曲，這個決定一度使他陷入經濟困境，必須靠朋友接濟以維持生活。

　　1819年夏天，舒伯特與朋友舉行了幾場小型演唱會，由他彈鋼琴，男中音佛格爾演唱舒伯特的作品，此舉使得維也納開始注意舒伯特；同年12月，《魔王》在松萊特納音樂會演出時大受歡迎，使得舒伯特逐漸在樂界建立起知名度，原本不看好他的出版商也開始對他刮目相看。

　　1823年，年輕的舒伯特因梅毒病發入院，在去世之前受盡了病痛的折磨，音樂成了這段時期裡他唯一的樂趣與安慰，這段時間他所作的曲子堪稱嘔心瀝血之作，例如著名的《天鵝之歌》；雖然舒伯特寫下諸多歌曲，卻因不擅交際，且活動範圍十分有限，在生前樂壇並未給予太高評價，直到後來才被世人譽為「歌曲之王」。

重要作品概述

舒伯特在短暫的一生中寫了九首交響曲、十多首弦樂四重奏、三首鋼琴三重奏、二十一首鋼琴奏鳴曲、多首小提琴小奏鳴曲、許多的四首聯彈作品，以及五百多首藝術歌曲、不計其數的合唱、重唱歌曲和近十首彌撒曲。其藝術歌曲公認是德國藝術歌曲歷史上第一朵盛開的花。這些藝術歌曲有許多曾被翻譯成中文，像是《鱒魚》、《聖母頌》、《音樂頌》、《菩提樹》、《小夜曲》以及《魔王》。除此之外，舒伯特最著名的藝術歌曲，首推集結成篇的三大聯篇歌曲集：《美麗的磨坊少女》、《冬之旅》和《天鵝之歌》。這是以故事方式串連歌曲使成一套完整的故事的作法。雖然最後的《天鵝之歌》並不是以這種構想創作，但近代都習慣將之與前兩作並稱。

舒伯特的《第五號交響曲》以海頓風格創作，爽朗愉快，

舒伯特大事年表

1797	1月31日出生於維也納。
1805	在父親的指導下開始學習小提琴，並跟隨霍爾采學習鋼琴及作曲。
1810	寫出第一首作曲：《鋼琴變奏曲與幻想曲》。
1812	跟著薩利耶里學習對位法。
1813	完成《D大調第一交響曲》。
1814	謀得助理教師職位。
1815	發表《野玫瑰》。
1818	辭去教職，打算以作曲維生，卻因收入不佳而輾轉寄住於朋友家中。
1819	與佛格爾外出旅行，在途中舉行數場小型演唱會。
1821	《魔王》首度出版。
1822	創作出《未完成交響曲》，並將之獻給貝多芬。
1823	被選為格拉次音樂協會名譽會員。
1828	1828年11月19日病逝於維也納。

是他早期交響曲中較受喜愛的；第八號交響曲《未完成》則自從舒曼時代以來就廣受喜愛，遠超過被稱為「偉大」的《第九號交響曲》，後者被視為舒伯特交響音樂的顛峰代表。在鋼琴奏鳴曲上，《第二十一號鋼琴奏鳴曲》最受到鋼琴家們喜愛，這是一首充滿詩意的傑作。除此之外，第十九和二十號奏鳴曲也在20世紀中葉以後逐漸獲得好評。舒伯特經常以自己的藝術歌曲作為變奏曲主題，例如他曾以《鱒魚》為主題寫成了鋼琴五重奏《鱒魚》，他還特別將原本鋼琴五重奏中的兩把小提琴減成一把、加進低音大提琴；同樣改編自藝術歌曲《死與少女》的同名弦樂四重奏，是他十五首四重奏中最常被演出的。他唯一的一首弦樂五重奏曾被鋼琴大師魯賓斯坦指定為自己葬禮的音樂，因為其慢樂章非常有詩意。

舒伯特不擅交際，唯有與朋友們相處時才能令他感覺自在。

伯納多‧貝勒托筆下的「維也納多明尼哥教堂」。

音樂加油站

藝術歌曲 art song

　　一般藝術歌曲是指寫下賦予鋼琴伴奏完整地位，而且歌曲完全呈現歌詞意境者。西方音樂史上第一個達到這種要求，並足供後世作曲家典範的，就是舒伯特。

　　藝術歌曲的詩必須有高水準的藝術表現，德國藝術歌曲的寫作始於舒伯特，之後還有布拉姆斯、舒曼，再到馬勒、理查‧史特勞斯、伍爾夫。

　　在舒伯特之後，法國作曲家也起而效尤，佛瑞、拉威爾、德布西等人，都曾寫出優秀的藝術歌曲，以他們不同的文學品味，將魏崙、雨果等人的詩搭配獨特法國樂風，創造出屬於法國的藝術歌曲。

　　俄國國民樂派作曲家如穆索斯基和拉赫曼尼諾夫，也以普希金、托爾斯泰等俄國文豪的詩作入樂，成為俄語藝術歌曲的代表作。

董尼采第
Gaetano Donizetti
1797.11.29~1848.4.8

　　1797年董尼采第出生於義大利米蘭近郊的小鎮貝佳莫（Bergamo）一個並非音樂世家的窮苦家庭，是三個孩子中最小的，家中只靠他父親在鎮上的一間當舖當店員維生。縱使家貧如此，他還是醉心音樂，還獲得鎮上大教堂牧師兼作曲家馬耶爾（Mayr）的音樂指導。並於1806年獲得獎學金進入馬耶爾創建的音樂學校就讀，學習有關賦格曲及對位旋律等技巧。

　　在寫了一些不重要的歌劇作品之後，董尼采第在1822年所做的第四部歌劇《格拉那達的佐拉伊德》，受到那不勒斯的知名劇院經理巴爾巴亞的青睞，提供資助。他在短時間內寫出的多部歌劇，雖然都受到羅馬和米蘭等各地觀眾的一致讚賞，但卻不受樂評家的注意，因為他走不出模仿羅西尼的風格。直到1830年，《安娜波蓮娜》才首次使用自有風格寫作，在米蘭首演受到盛大的歡迎，之後他便遊遍歐洲指揮自己的作品，不久便榮登世界級作曲家的寶座。

　　1842年在維也納演出他的代表作《拉美默的露奇亞》時，盛況熱烈，堪稱為當時樂壇的盛事之一。甚至還受奧地利國王還親自授勳冊封為皇家音樂總長與作曲家，這是董尼采第一生中最輝煌的時刻。雖然他的歌劇產量甚豐，但流傳至今的並不多。最後，長年受苦於頭痛等健康問題的董尼采第，於1848年在故鄉辭世，享年五十歲。

重要作品概述

　　1818年董尼采第二十一歲時，首度接受歌劇創作的委託，讓董尼采第首次嘗到創作歌劇的興奮感。接著他又接下了另一齣歌劇的創作委託，讓他確立了歌劇作曲家的地位，贏得一致的肯定。這部歌劇是現在已經少為人所知的《格拉那達的佐拉伊德》。從《格拉那達的佐拉伊德》一劇以後，他開始以一年三到四部歌劇的速度創作，到1830年的《安娜波蓮娜》為止，董尼采第一共寫了二十六部歌劇。1832年，三十五歲的董尼采第寫下了《愛情靈藥》，至今依然深受歡迎。

　　年方三十五已經寫下四十部歌劇的董尼采第迎接他凱旋的勝利，卻不曾放慢創作的腳步，他陸續改編了拜倫、雨果等人的劇本或小說為歌劇，寫出各種迷人的作品例如《露葵西雅・波吉雅》等。他在1834年又將以英國王室血腥史為本

的歷史小說《英吉利的蘿莎夢達》改寫為歌劇《瑪麗史都亞姐》，將亨利二世與蘇格蘭皇后瑪麗的故事寫進歌劇中。緊接著的是《拉美默的露奇亞》，此劇同樣改編自英國小說家的作品，從首演問世以來，就不曾被冷落過，是美聲歌劇中最狂野的高潮。

1838年，因為以基督教殉道者《波里烏多》的故事創作的同名歌劇在義大利上演時遭到檢察制度的干預，讓他心生不滿，將該劇改以《殉道者》之名在巴黎重新發表，也從此定居在巴黎，並多半以法語創作。定居巴黎後，董尼采第首部問世的作品就是法語喜劇《聯隊之花》，劇中男高音要在一首詠歎調中連續唱出九個高音C，被稱為男高音的「埃佛勒斯

音樂加油站

輕歌劇 operetta

輕歌劇指不論劇情內容或是音樂風格上都不那麼嚴肅的歌劇，輕歌劇在19世紀中葉流行於歐洲，部分對白以平凡說話方式表現，不像歌劇都是用唱的方式，內容一般都是喜劇，後來成為現代的音樂劇（musical）。

輕歌劇源自19世紀中葉的法國，公認為第一位寫出輕歌劇的人是奧芬巴哈，他的《美女海倫》為近代輕歌劇的鼻祖。而最具代表性的作曲家為約翰・史特勞斯二世。不同於歌劇寫作到了20世紀幾乎已絕跡，輕歌劇的創作到現在仍在維也納持續著，當地一些作曲家用19世紀末的風格創作老一輩喜歡的輕歌劇。除了法國和奧地利外，美國和英國也有輕歌劇，英國是吉伯特與沙利文，美國則有赫伯特，但這兩地輕歌劇後來不再受歡迎，並演變成音樂劇。

峰」。此劇獲得成功後，董尼采第再接再厲，不到幾個月又產製出新劇《寵姬》，劇中的最後一幕結構嚴謹、劇情環環相扣，據說只花了董氏四個小時的時間。1843年，他又寫下諧歌劇《唐巴斯瓜雷》，此劇與《愛情靈藥》成為董氏留名青史的重要代表作。

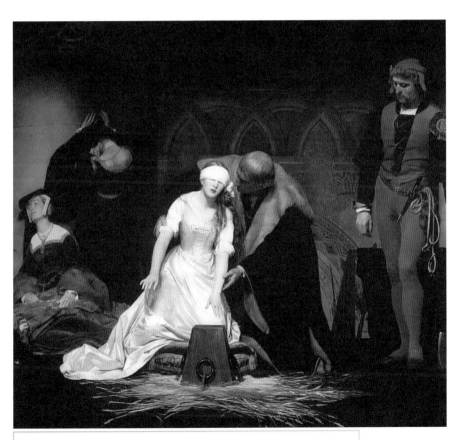

即將被英國瑪麗女王砍頭的格雷女王。

貝里尼
Vincenzo Bellini
1801.11.3~1835.9.23

　　貝里尼生於西西里的卡塔尼亞（Catania），不僅出身音樂世家，而且從小就顯露出非凡的音樂天分。據說，才十八個月大的貝里尼，就能唱出知名義大利作曲家費歐拉范提（Fioravanti）的詠嘆調，兩歲開始學習樂理，三歲習琴，五歲時琴藝已相當不錯，六歲時就創作出他的第一首曲子。在在顯示出貝里尼所擁有的良好背景，及注定往音樂發展的生涯。

　　1819年貝里尼在卡塔尼亞政府的資助下，離開故鄉，前往那不勒斯的音樂學校就讀。在1822年之前，他都在作曲家辛格瑞里（Zingarelli）的指導下，學習關於拿波里樂派的大師及海頓和莫札特的管弦樂作品，並受到羅西尼音樂的影響，開始創作歌劇。

　　畢業後初出道的他，得到經紀人巴巴亞的協助，很快在拿波里歌劇院以《碧昂卡與傑曼多》嶄露頭角，之後又在其安排下於 1827 年在米蘭史卡拉歌劇院首演歌劇《海盜》。此劇不但讓貝里尼贏得國際知名度，發展出自己的風格，並締結他與歌劇作詞家暨詩人羅馬尼（Romani）和偏愛的男高音魯比尼（Rubini）的合作關係及友誼，更展開他以史卡拉劇院為中心的音樂活動。

　　1833年，貝里尼就因感情生活的波折與長年痢疾的折磨，心力交瘁之下過世了，留給世人的是九部歌劇與聲樂作品。

重要作品概述

　　貝里尼是美聲歌劇的代表人物，他一生只活了三十四歲，因此作品數量有限。他的第一部歌劇《艾德森與沙維尼》發表於1822年，是他還在音樂院時期的作品，這是他被教授甄選為該年度最出色學生的力作。此劇以「半莊劇」（opera semiseria）的方式寫成。之後的《碧昂卡與傑曼多》也立刻受到好評，此劇的成功促成了下一部歌劇《海盜》在史卡拉歌劇院推出；這時他才二十六歲，但是已經得到義大利頂尖男高音和劇作家的支持和擁護。隔年他寫下歌劇《采伊拉》、之後又以莎翁名作《羅密歐與茱莉葉》寫成《卡普列第與蒙太鳩家族》，隔年歌劇《夢遊女》緊接問世，這些作品在20世紀中葉以後，又再度受到喜愛。然後同年貝里尼畢生最重要的歌劇代表作《諾瑪》就問世了，在兩年後他完成了《譚達的碧亞翠絲》，再隔兩年又完成《清教徒》，隨即過世。中間他也寫過一些歌曲，也經常被義大利歌唱家演唱。

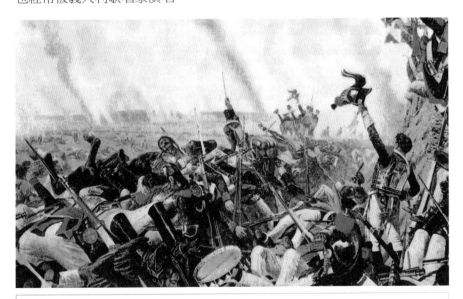

19世紀初的歐洲戰亂不斷。

白遼士
Louis Hector Berlioz
1803.12.1~1869.3.8

　　白遼士出生於法國的一個小鎮，他的父親是一個愛好音樂的醫師，雖然教導兒子長笛與吉他，卻希望兒子日後以醫師為職。1826年，不顧父母反對的白遼士，放棄了醫學學業，轉而就讀巴黎音樂院，曾擔任合唱隊員並在朋友介紹下開始撰寫樂評。

　　1830年，白遼士終於以《沙丹納巴之死》獲得世人認同，以樂評家及作曲家之姿活躍於當時的音樂界，並於1842年展開巡迴演奏，周遊歐陸各地。除了寫樂評、作曲及巡迴演奏外，白遼士還寫下多部著作，是個多才多藝的作曲家。

　　中、老年時期的白遼士歷經兩任妻子病故、獨子船難身亡等多重打擊，但仍勤於創作與演出，直到去世前還到俄國與地中海等地巡迴表演，直到1869年病逝於巴黎為止。

重要作品概述

　　白遼士的《幻想交響曲》完成的那一年，正是法國處於七月革命的混亂時局，此曲有著「一位藝術家生命插曲」的副題，在1833年首演時，帕格尼尼到後台恭喜白遼士，數週後即委託白遼士為他寫一首無伴奏的中提琴作品──以拜倫的《哈羅德在義大利》寫成的同名作品。

1845年白遼士的《羅密歐與茱麗葉》獲得好評後，他決定推出以浮士德為主題創作的作品，《浮士德的天譴》、《克麗奧佩托拉之死》。後來他以羅馬雕刻家切里尼為主題寫的歌劇《班維努托切里尼》中，也引用了《克》劇部分旋律。白遼士在1848年秋天開始創作這首感恩讚歌，並在隔年8月完成全作。此作最後在1855年4月30日的萬國博覽會上演出，一共動用了一千兩百五十名樂手共同參與。《夏夜》是法語管弦藝術歌曲的先驅，也是歷史最悠久的一套作品，此作原是指定給男高音或次女高音演唱，完成於1838至1841年間。

1830到1840年是白遼士創作力最旺盛的十年，他接連完成了多部作品，以及重要的《安魂曲》、《羅密歐與茱莉葉》。之後他在1856年完成了生平最重要的歌劇創作《特洛伊人》，這是以魏吉爾《伊里亞德》中木馬屠城一段寫成。

白遼士大事年表

1803	— 12月11日出生於法國南部小鎮。
1821	— 被父親送往巴黎習醫。
1824	— 創作《莊嚴彌撒》，並決定棄醫從樂。
1826	— 進入巴黎音樂院就讀，雙親因此斷絕對他的經濟支援。
1830	— 《幻想交響曲》首度在巴黎音樂院公演，同年以《沙丹納巴之死》獲得羅馬大獎。
1842	— 周遊歐陸各國做巡迴演出。
1843	— 《近代器樂法與管弦樂法》出版。
1850	— 創辦愛樂樂團，並自任指揮。
1854	— 第一任妻子亨麗葉塔去世。
1855	— 前往羅馬參加「白遼士音樂節」。
1862	— 第二任妻子瑪利亞去世。
1867	— 獨子路易因船難身亡。
1869	— 3月8日病逝於巴黎。

孟德爾頌
Felix Mendelssohn-Bartholdy
1809.2.3~1847.11.4

孟德爾頌出生於德國漢堡，父親是位富有的銀行家，母親也是銀行家的女兒，一生不曾為經濟問題而煩惱，是音樂界中少見的幸運兒，因此他的作品大多數都是充滿歡樂氣息的。

七歲開始學習音樂孟德爾頌，九歲時就能開鋼琴演奏會，當時曾有人稱他為「19世紀的莫札特」。他在十五歲時發表了《第一號交響曲》，十七歲時所創作的《仲夏夜之夢序曲》至今仍聞名於世；二十歲那年，他開始到歐洲各地旅行、開拓視野，汲取作曲靈感，《芬加爾洞窟》等便創作於此時期。

1829年，孟德爾頌將巴哈的《馬太受難曲》重新搬上舞台，終於使世人瞭解到「音樂之父」偉大之處，重掀巴洛克音樂熱潮，也使他自己成為當時炙手可熱的音樂家，演奏與指揮的邀約不斷。1842年，已被推崇為大師的孟德爾頌創辦了萊比錫音樂學院，並請來舒曼等人擔任教授，培養出許多優秀的作曲家。但是身兼作曲家、鋼琴演奏家、教授等多重職務也累垮了孟德爾頌，1847年更因姊姊去世大受打擊，不出數月便因腦溢血而去世，得年僅三十八歲。

重要作品概述

孟德爾頌在十六歲時便寫下了著名的《弦樂八重奏》，這部早慧之作，至今依然是室內樂曲中的熱門曲目，其中的《詼諧曲樂章》更曾被改編成吉他獨奏曲。次年，孟德爾頌在讀了莎翁名劇《仲夏夜之夢》後寫下了名垂千古的《仲夏夜之夢序曲》，此作日後在他三十三歲時添上完整的劇樂，成為他最受歡迎的管弦作品。1829年孟德爾頌造訪英國，同時來到蘇格蘭，在此地他感受到當地的特殊景觀和人文，寫下了著名的《芬加爾洞窟》（又名「希伯萊序曲」），並出版了第一冊為鋼琴獨奏所寫的小品集《無言歌》。這一年他也完成了著名的《義大利交響曲》。三十三歲時他開始寫作著名的《e小調小提琴協奏曲》，此曲日後成為與布拉姆斯、貝多芬和柴可夫斯基齊名的大作。

從1824年開始，孟德爾頌

孟德爾頌大事年表

	
1809	2月3日出生於德國。
1816	與姊姊芳妮同時接受鋼琴教育。
1819	進柏林音樂學院就讀。
1821	開始發表交響曲與歌劇，有「十九世紀莫札特」美名。
1826	發表《仲夏夜之夢序曲》。
1829	指揮演出《馬太受難曲》，使世人重新認識巴哈。
1830	至歐陸各地旅行。
1833	擔任杜塞爾道夫樂長。
1835	受命擔任萊比錫「布店大廈」管弦樂團指揮。
1841	擔任柏林音樂學院院長。
1842	成立萊比錫音樂學院。
1847	因姊姊芳妮去世大受打擊，同年11月4日病逝

陸續寫了五首交響曲，第一號交響曲是為了慶祝路德教派的宗教改革三百年而作，所以命名為《宗教改革》，接著是第四號，這是五首交響曲中較常被演奏的，名為《義大利》，其後是第二號，完成於1840年，名為《讚美詩》，最後完成的是第三號，也就是著名的《蘇格蘭》，與第四號同樣極受歡迎。除了小提琴協奏曲以外，在19世紀和20世紀初，他的兩首鋼琴協奏曲以及兩首雙鋼琴協奏曲，以及一首鋼琴與小提琴合奏的複協奏曲也同樣受歡迎。

20世紀中葉曾發現一套孟德爾頌十多歲時的作品，由於藝術水準相當高，自發現後經常被演出。而孟德爾頌的第兩首鋼琴三重奏，在20世紀中

樂器 小號 trumpet

　　小號是銅管（brass）樂器家族中音域最高的樂器。小號常見的有降B調的，在軍樂隊中可以見到，C調小號則在一般管弦樂團中比較常見。為了因應不同樂曲，還有C、D、降E、E、F、G和A等七種不同形式的小號。

　　早期的小號沒有音栓（valve），無法吹奏半音，不同調性要用不同音高的小號。小號也常獨奏，不管爵士樂或古典樂，小號獨奏家都是相當醒目的一群。

　　小號最早是圓號，完全沒有孔，音高靠吹的人以嘴唇控制來變化。之後的小號則有孔無鍵，到18世紀末才出現有鍵的小號。1830年代小號才有了音栓，讓音準更精確，也能吹奏半音。

葉以前也是相當受到重視的同類作品。除此之外，他的六首弦樂四重奏、
兩首弦樂五重奏也偶有演出機會。

孟德爾頌的兩部神劇《聖保祿》和《以利亞》至今仍經常被演出。他
寫了很多宗教合唱曲，其中最有名的就是《聽我禱言》。而藝術歌曲中，
則以《乘著歌聲的翅膀》
最廣為人知。孟德爾頌的
鋼琴作品除了《無言歌》
外，作品三十五的六首前
奏與賦格、嚴格變奏曲，
都是浪漫鋼琴史上的名
作。而他的六首管風琴奏
鳴曲，也是浪漫派少見的
管風琴傑作。

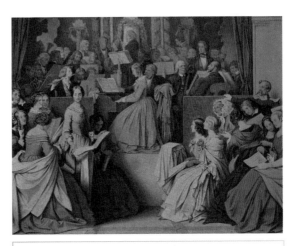

莫里斯・施溫德筆下的「交響曲」。

音樂加油站　　室內樂 chamber music

室內樂看字面上的意思，好像是指在室內演奏的音樂，其實不然。室
內樂是指與大音樂廳相比，相對較小型的場所之中所演出的音樂。

一般而言，室內樂演出有兩位以上的演奏者，所以雙鋼琴或四手聯
彈、小提琴與鋼琴二重奏（duet），乃至三重奏（trio），鋼琴三重奏或弦樂三
重奏、鋼琴四重奏、弦樂四重奏、木管四重奏（quartet）、五重奏（quintet）、
六重奏（sextet）、七重奏（septet）、八重奏（octet）、九重奏（nonet）、十重奏
（dect）都算是室內樂的一種。

蕭邦
Frédéric François Chopin
1810.2.22~1849.10.17

　　偉大的鋼琴家蕭邦出生於波蘭的傑拉佐瓦沃拉，他的父親是法國人，母親是波蘭人。蕭邦七歲便寫出第一首樂曲《波蘭舞曲》，八歲就能登台演奏，是十分早熟的音樂神童。1822年，蕭邦進入艾斯納（Josef Elsner）門下學作曲，日後蕭邦能以鋼琴作曲家名聞世界，艾斯納功不可沒。

　　1829年，前往維也納遊歷的蕭邦不只在當地開了演奏會，還獲得舒曼的讚賞，後者曾在《新音樂雜誌》中評論蕭邦的《把手交給我》變奏曲，並說：「朋友們，請脫帽致敬吧！這裡出現一位新的天才！」

　　1830年俄國入侵波蘭，大批波蘭難民湧入法國，蕭邦在父母及艾斯納的勸說下也在這年年底離開波蘭、前往巴黎。當時的法國無論在政治、文學、音樂上都充滿了自由的氣息，蕭邦也在這裡展開了演奏和作曲生涯，並建立起在樂壇上的地位；雖然他被列為音樂史上偉大的鋼琴家之一，但他卻不喜歡公開演奏，反而偏愛在沙龍中彈琴自娛。他與同期的音樂家——如李斯特、白遼士、舒曼等人——多有往來，才華受到眾人讚賞，魯賓斯坦就曾稱蕭邦為「鋼琴詩人」。

　　1836年，蕭邦與作家喬治・桑相識並墜入情網，兩年後蕭邦染上肺結核，他在喬治・桑的陪同下到馬約卡島，雖經養病多年仍未見療癒，但在她的悉心照顧下，蕭邦得以安心作曲，在他所有的作品中以此一時期最為優雅。1848年法國陷入戰局中，蕭邦的經濟狀況亦陷入困局，只好抱病到

英國巡迴演出，隔年因病重身亡，享年三十九歲。

重要作品概述

蕭邦生平只寫過兩首鋼琴協奏曲，完成的時間都在1830年，這是蕭邦還在華沙學生時期的作品。《搖籃曲》是在1843年以變奏曲的方式譜寫完成的，此曲一開始其實就叫作「變奏曲」。蕭邦生前創作一直以圓舞曲為題材，其中《小狗圓舞曲》最為有名，其餘圓舞曲雖然在今日都很受歡迎，在蕭邦生前卻都未予正式出版。《幻想曲》是1841年的作品，以古典的奏鳴曲式寫成。《幻想即興曲》是蕭邦1835年的創作，因他生前並不滿意而未曾出版。

從1814到1835年間，蕭邦共寫了十八首以「夜曲」為名的獨奏曲，他過世後出版商又找到三首遺作，其中《第二號夜曲》，是世人認識蕭邦的第一首作品。蕭邦一共寫有九首波蘭舞曲，其

蕭邦大事年表

	
1810	2月22日出生於波蘭。
1817	年僅七歲便創作出g小調《波蘭舞曲》。
1822	拜艾斯納為師。
1826	進入華沙音樂學院就讀。
1829	自音樂學院畢業後，前往維也納舉行鋼琴演奏會，成為當時知名鋼琴家及作曲家。
1830	華沙政局動盪，在父母及老師艾斯納勸說下離開波蘭。
1831	華沙淪陷，蕭邦在悲憤交加下譜出《革命練習曲》。
1836	經李斯特介紹與喬治·桑相識，並進而譜出戀曲。
1838	因肺結核赴馬約卡島休養，並創作出多首著名樂曲，但因不適應當地氣候而使病情加劇。
1839	轉往法國諾魯（喬治·桑的故鄉）養病。
1846	因與喬治·桑分手而創作《D大調前奏曲》。
1848	抱病赴倫敦舉行演奏會，雖大受歡迎但病情卻因此更加惡化。
1849	10月17日病逝於巴黎。

中《軍隊》波蘭舞曲是1840年的作品，隔年則完成了《英雄》波蘭舞曲，第二次世界大戰結束時，華沙的街道上就以擴音機大聲播放這首曲子。1844年蕭邦只完成了一首作品，也就是《第三號鋼琴奏鳴曲》，在蕭邦三首鋼琴奏鳴曲中，此曲不若第二號《葬禮進行曲》知名，但是其終樂章的狂飆卻讓人印象深刻。敘事曲是在蕭邦手中才以長篇音樂形式第一次出現的，蕭邦生平一共寫了四首敘事曲，據說這是受到他的波蘭同胞──同樣流亡巴黎的詩人亞當米克葉維奇的詩作──激發靈感而寫成。

　　蕭邦一生中共寫了五十一首馬祖卡舞曲，經由他的創造力一手將這種鄉間舞曲轉化為細緻的藝術。蕭邦生前一共以前奏曲之名發表了二十四首類似作品，就收在他的《作品二十八》中，不過在他過世後，出版商又發

情人與家人

喬治・桑

蕭邦在1836年認識了女作家喬治・桑，她比蕭邦大六歲，喜歡作男性打扮。喬治・桑思路清晰、個性堅強，和內向的蕭邦不同，所以這種特質吸引著他，兩人因此成為知己。1846年他們起了嚴重的爭執，彼此誤會越來越深，終於導致分手，結束了這段維持將近十年的感情。

蕭邦出生地的石版畫。

現了另外四首，成為遺作。其中第十五號因為像雨滴落在屋簷的聲音而有「雨滴」之名。而在19世紀還有人稱第四號為《窒息》、第十號為《夜蛾》、第九號為《幻影》。蕭邦的詼諧曲是獨立自主的樂曲，長大而恢宏，他一共寫了四首詼諧曲，都是鋼琴音樂史上的名作。

音樂加油站

小夜曲 serenade

小夜曲是一種專門唱給情人聆聽，或是特地要讚美某個對象而唱的音樂。中世紀時，遊唱詩人會在夕陽西下後來到情人的窗前，演唱自己創作的詩詞和歌曲，這就是小夜曲的由來。到了巴洛克時代，小夜曲變成一種黃昏時在戶外演出的清唱劇（cantata），演出時間長達一、兩小時。到了18世紀，更成為一種戶外的嬉遊曲（divertimento），富有娛樂功能。

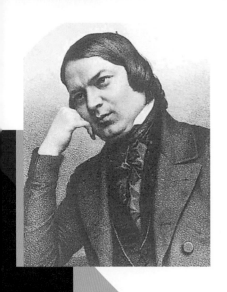

舒曼
Robert Schumann
1810.6.8~1856.7.29

　　舒曼是知名的作曲家、鋼琴家,也是浪漫主義音樂成熟時期代表人物之一,他出生於德國萊比錫,雖非出身音樂世家,但在二十歲已於樂壇嶄露頭角。他在1828年進入萊比錫大學就讀法律系,並請鋼琴家威克(Wieck)為他上數堂鋼琴課。1830年舒曼在聆聽了帕格尼尼的音樂後燃起了雄心壯志,決定改走音樂之路,並重新接受威克有系統的訓練,並跟從多爾恩(Dorn)學習音樂理論。1831年他發表了《阿貝格變奏曲》與《蝴蝶》,還以樂評家之姿在《大眾音樂雜誌》上發表了一篇稱讚蕭邦才華的文章。此後他持續在《大眾》與《彗星》發表樂評,聲響漸起,但他成為鋼琴演奏家的心願卻因彈奏技巧難以更上一層樓而無法實現。

　　1833年舒曼籌辦《萊比錫新音樂雜誌》週刊,後來週刊改為雙週並更名為《新音樂雜誌》,舒曼在往後十年間獨力編輯這份發行遍及全歐的雜誌,影響當時音樂風氣甚深。

　　舒曼後來娶威克的女兒克拉拉為妻,她是當時非常知名及少見的女鋼琴家。舒曼在婚後進入創作高峰期,寫出了許多知名的樂曲,在1840到1854年間,他一共創作了一百多首曲子,而在此之前他也只寫過四十首左右的作品。

　　1850年舒曼到杜塞爾道夫擔任樂團指揮,但評價不佳,許多人認為他

沒有指揮的才能，舒曼在這種種壓力下熬了三年，終於導致舊有的精神疾病嚴重發作，也從此結束他在音樂上的創作。

重要作品概述

　　舒曼創作時有依音樂形式集中在同一段時期的強烈傾向。早期的他希望成為鋼琴家，所以對鋼琴音樂多有涉獵，前幾部作品都是鋼琴曲，其中像1830年的作品《阿貝格變奏曲》、隔年的《蝴蝶》、1832年的《觸技曲》、1834年的《交響練習曲》、1835年的《嘉年華》、1836年的《C大調幻想曲》、1837年的《大衛聯盟舞曲》、《幻想小品》、1838年的《兒時情景》、《克萊斯勒魂》、1839年的《華麗曲》、《花之小品》、《幽默曲》、《新式小品》、《維也納嘉年華》等，都是在三十歲以前就完成的傑作，至今依然是浪漫派鋼琴音樂的重量級作品。這之後他就幾乎沒有鋼琴

舒曼大事年表

1810	6月8日出生於德國薩克森地區。
1817	開始學鋼琴。
1820	曾與朋友組織管弦樂隊，並嘗試自行作曲。
1828	入萊比錫大學就讀。結識鋼琴家威克及其女克拉拉。
1830	在聆聽帕格尼尼的演奏後決心成為音樂家。
1831	以樂評家身分在樂壇嶄露頭角。
1832	因過度練習使得手傷加劇，且因彈奏技巧始終無法長足進步而放棄成為演奏家的夢想。
1834	創辦《新音樂雜誌》，並以虛構的「大衛兄弟同盟」為名撰文批評當時的藝術。
1840	與克拉拉結婚，自此進入了創作高峰期。
1844	與克拉拉赴俄國巡迴演奏，回國後引發嚴重憂鬱症。
1850	赴杜塞爾道夫擔任管弦樂團指揮，卻因評價不佳而飽受壓力。
1853	辭去樂團指揮一職。
1854	因憂鬱症發作、企圖投河自殺未遂，被送往精神病院療養，自此便不再有作品出現。
1856	逝世於波昂附近的精神病院。

法蘭克福。舒曼在此地聽了帕格尼尼演奏後下定決心改走音樂之路。

傑作問世，在邁入三十歲以後的1840年代，他一口氣投入藝術歌曲的創作，作品四十是以海涅詩作寫的《作品二十四號聯篇歌曲集》、同年的《桃金孃》二十四首聯篇歌曲、作品三十九的艾亨朵夫聯篇歌曲集、《女人的愛與一生》、《詩人之戀》，全都完成於1840年。這之後舒曼維持了藝術歌曲的創作工作達十年，但都沒有超越第一年的成績。1841年開始，舒曼也斷斷續續投入少量的管弦音樂創作工作，這部分他的成績不若前兩種形式出色，但1841年的第一和第四號交響曲、1846年的第二號交響曲、1850年的第三號《萊茵交響曲》成為德國浪漫派交響曲的代表。這十年間，他也完成了唯一的一首鋼琴協奏曲、大提琴協奏曲，並在1853年完成了小提琴協奏曲。其中鋼琴協奏曲是浪漫派最出色的代表作。

舒曼的室內音樂中，以1842年完成的鋼琴五重奏最廣受歡迎。除此之外，他的三首鋼琴三重奏、為雙簧管的三首浪漫曲（作品四十九）、為大提琴寫的《五首民謠小品》（作品一零二）（1849年）、為中提琴寫的

《童話繪本》及為單簧管所作的《幻想小品》（作品七十三），都為浪漫派增添了極優秀的室內樂創作。另外他在1842年一口氣寫了三首弦樂四重奏（作品四十一）也被視為浪漫派弦樂四重奏的核心曲目。

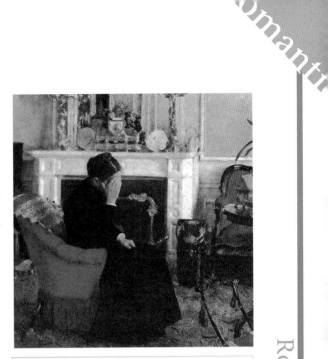

克諾弗的畫作「聽舒曼的音樂」。

情人與家人　　　　克拉拉·舒曼

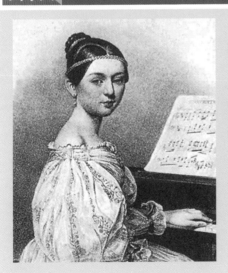

　　浪漫多情的舒曼愛上鋼琴老師威克的女兒——克拉拉。他們兩個人心意相通，時常討論音樂與文學。但威克老師對女兒與舒曼交往這件事十分反對。後來克拉拉與舒曼的愛情獲得了勝利，他們終於得到眾人的祝福，在1840年結為夫妻。

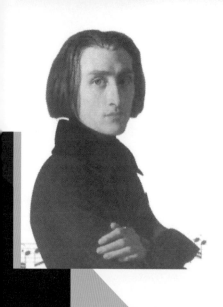

李斯特
Franz Liszt
1811.10.22~1886.7.31

　　李斯特誕生於匈牙利西部，是家中獨子，父親酷愛音樂，彈得一手好琴，在父親刻意栽培下，李斯特很小就對鋼琴產生興趣，也顯現出這方面的才華。1821年，他在貴族的資助下前往維也納向徹爾尼（Carl Czerny）學琴、向薩利耶里（Antonio Salieri）學作曲。李斯特在維也納期間發表了《迪亞貝里圓舞曲》，並舉辦數場演奏會，據說，他的演奏也使得貝多芬與舒伯特的作品隨著聲名大噪。1824年起，李斯特在父親的安排下開始在英法兩地開音樂會，直到1827年他的父親去世為止。

　　這之後有一段時間李斯特不再演奏或作曲，只靠教琴維生，除了大量閱讀外就是與巴黎社交界的藝文人士如雨果、白遼士、蕭邦、喬治・桑等人往來，一度被視為「生活在神祕主義中」。

　　1831年，李斯特聽了帕格尼尼的小提琴後深受感動，再度潛心音樂、鑽研琴藝。他優美的琴聲也打動了瑪麗・達古伯爵夫人，拋夫棄子與他私奔至日內瓦定居。情場得意的李斯特卻在隔年再度返回巴黎，與另一位演奏家泰爾伯（Sigismund Thalberg）競技，最終李斯特仍以卓越的才華獲得世人的認可，穩居樂壇龍頭寶座。

　　李斯特原本周遊各國四處演奏，後來接受威瑪大公的聘書，擔任宮廷指揮兼音樂總監並大量創作，這便是李斯特的「威瑪時期」。1861年後，

李斯特遷居羅馬，在羅馬、布達佩斯、威瑪各地為了演出來回奔波，最後於1869年逝世於拜魯特城。

重要作品概述

李斯特的作品數量非常龐大，且總類繁多，他除了正式的交響曲因為和自身創作精神牴觸而未涉獵外（但他還是寫有兩首作品以交響曲為名）、舉凡協奏曲（三首鋼琴協奏曲）、歌劇、神劇、藝術歌曲、鋼琴獨奏曲都留有名作。尤其是鋼琴作品數量更是驚人。他的《超技練習曲》和帕格尼尼主題練習曲（其中包括著名的《鐘》）都是知名的代表作。

與達古公爵的夫人相戀讓他流亡瑞士、義大利邊境，激發他寫下鋼琴名作《巡禮之年》（共三年三冊）。之後他一度退隱，復出後重回闊別近十年的祖國匈牙利，聽到當地的吉普賽人樂團演奏，激發了他靈

李斯特大事年表

	
1811	10月22日出生於匈牙利。
1820	舉行鋼琴獨奏會，琴藝技驚四座，獲貴族金錢贊助得以在次年前往維也納學習音樂。
1824	首度在巴黎公開演出，一時聲名大噪。
1831	被帕格尼尼的小提琴琴音所感動，立志要當「鋼琴界的帕格尼尼」。
1833	與達古伯爵夫人相識，兩年後一同私奔至日內瓦並育有三名子女。
1842	與達古伯爵夫人分手，但仍維持書信往來。
1847	在俄國巡迴演出時與維根斯坦公主相識相戀，並進而同居。
1848	結束巡迴演奏，接受威瑪宮廷宮廷樂長一職。
1859	辭去威瑪宮廷樂長。
1861	與維根斯坦公主的結婚計畫因教廷反對而中止。
1865	接受神職成為神父，並轉而創作宗教音樂。
1869	往返於羅馬、威瑪與布達佩斯三地演出。
1886	因肺炎病逝於拜魯特。

感，於是寫下了近二十首的《匈牙利狂想曲》，成為他管弦樂作品中最膾炙人口的傑作。1844年他在俄羅斯遇見了日後的終生伴侶：卡若蘭公主，

兩人相偕私奔到威瑪宮廷，寫下了他著名的《浮士德和但丁交響曲》，以及兩首鋼琴協奏曲，和著名的《b小調鋼琴奏鳴曲》。此後李斯特因信仰之故，開始創作宗教音樂。

李斯特也是交響詩的創始人，他將白遼士在《幻想交響曲》中所採用的固定樂念延伸到這些交響詩中，並據此發展出動

漫畫家筆下的鋼琴天才李斯特。

情人與家人　　　　　　達古夫人

1833年李斯特與瑪麗‧達古夫人陷入熱戀，瑪麗是有夫之婦，也是三個孩子的母親，這種人稱「危險關係」的緋聞在當時是不受到祝福的。但這對戀人深深被彼此吸引，他們在1833年搬到瑞士過著同居生活，並陸續生下了三個孩子。但是因為李斯特身邊從來不缺乏女伴，加上兩個人性格都相當強烈，於是這段感情在數年之後宣告破滅了。

機寫作的手法。他一生一共以這種形式寫作了十三首交響詩，這些都是他在1848到1858年間的作品，當時他正在威瑪王朝的宮廷內擔任宮廷樂長一職。《馬采巴》是讀雨果作品得到的靈感，完成於1858年。《前奏曲》一曲是其中最知名的創作，此曲原來是作為他一首合唱作品《四種元素》（指風、水、星和土）的前奏曲，但後來獨立出來，非常適合用來表現李斯特在主題變形成的種種技巧。《塔索》一曲的副標題是「悲歌與凱旋」，在歌德百歲冥誕時首度演出，是為了搭配歌德劇作《托夸托·塔索》而寫的（塔索是16世紀著名的詩人，後來因精神錯亂，被囚於費拉拉），此曲也與拜倫所喜愛的《塔索悲歌》有關。除此之外，李斯特唯一的b小調鋼琴奏鳴曲、《詩興與虔誠的和聲》曲集、鋼琴小品《愛之夢》（從歌曲改成）也相當有名。李斯特也和帕格尼尼一樣，好以歌劇詠嘆調名曲改寫成鋼琴變奏曲：《唐·喬凡尼主題幻想曲》是數量龐大變奏曲的代表。李斯特也為鋼琴與管弦樂團寫過單樂章的協奏樂曲，《死之舞》即因獨特而受到喜愛。

音樂加油站　　　　　　交響詩 Symphonic poem

　　交響詩又名音詩(tone poem)，這類作品通常有一主題或故事串連其中，可能是作曲家讀了某部小說、看了某首詩或是繪畫得到的靈感，例如西貝流士的《黃泉的天鵝》、《列明凱能組曲》便以芬蘭的民俗故事或傳說為靈感。

　　交響詩是19世紀浪漫樂派開始出現形式，最具代表性的創作者就是李斯特，一般認為是他發明了交響詩這個概念。他在1840年代開始創作交響詩，將原本作曲家創作序曲的技法和功能導到交響詩中。之後的作曲家，包括史麥塔納的《我的祖國》、理查·史特勞斯的《查拉圖斯特拉如是說》、杜卡的《小巫師》，都以這種概念寫成。

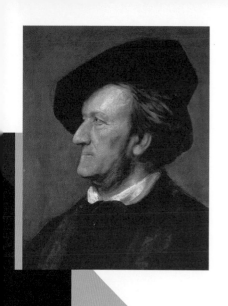

華格納
Wilhelm Richard Wagner
1813.5.22~1883.2.13

　　堪稱音樂史上最偉大歌劇改革者的華格納出生於德國萊比錫，他早年接受教育時明顯對普通課業興趣缺缺，卻對音樂、戲劇十分熱中，自幼便大量閱讀莎士比亞以及希臘羅馬神話，十五歲那年，他在聆聽了貝多芬的《第七交響曲》後大受感動，決心要成為作曲家，並向管風琴師威利格（Theodor Weinlig）學習。

　　威利格發現華格納十分有才華，便教導他對位法與賦格藝術，且引領他接觸莫札特與海頓的作品。1831年，華格納進入萊比大學就讀，兩年後出任符茲堡歌劇院合唱指揮、馬德堡歌劇團指揮，並譜寫出《仙女》等作品，卻因生性揮霍、作品未受青睞導致債台高築，不得不遠走里加，後來又轉往巴黎、德勒斯登。在德勒斯登時，《黎恩濟》與《漂泊的荷蘭人》的上演使他獲得聲望與財富，他卻又因為捲入政治事件而逃亡，最後定居蘇黎世，在1849至1851年間，他大量創作，但直到1864年受路德維希二世賞識才踏上坦途，寫下《尼貝龍根的指環》。

　　《指環》在拜魯特音樂節首演後，華格納一夕之間享譽歐美；直到1883年因心臟病發死於威尼斯為止，他的聲望都不曾稍減。

重要作品概述

華格納在二十歲時寫下生平第一部歌劇《仙子》，但不算成功。之後他以莎翁的《一報還一報》寫成了《愛的禁忌》，在1836年才演了一場就下檔，讓他因此背負巨額債務。一直到1840年，他遷往巴黎，才陸續寫下《黎恩濟》和《漂泊的荷蘭人》，初嘗成功滋味。但此後他卻一直沒有新作問世，直到1849年，歌劇《羅恩格林》才終於誕生，但

華格納於萊比錫出生的地方。
法蘭茲・斯塔森繪。

華格納卻因為參與薩克遜尼的革命而被放逐，無法找到資金演出該劇，只好求助於好友李斯特，讓該劇在1850年於威瑪首演。

　　完全沒有收入又被德國音樂圈排擠的華格納，心中卻已經醞釀生平大作《尼貝龍根的指環》，他先是將劇中主角齊格菲寫成一部歌劇，又在1852年完成整套劇本，隨後就在1853年先寫出《萊茵的黃金》、又在隔年完成《女武神》，然後1856年接著創作《齊格菲》，但寫了一半卻轉而投入另一部他中期的最重要大作《崔斯坦與伊索德》。此劇是他閱讀了德國哲學家叔本華的大作後，對人性悲觀面產生認同後的首部作品，日後華格納的劇作深受叔本華這種人性觀點的影響，叔本華本身對音樂也有極高的推崇，視其為眾藝術之首，他和華格納結成好友，經常書信往來，討論藝術哲學。華格納在認識了絲織品商人魏森東克後，間接與其夫人瑪蒂德結

「齊格菲被哈根所殺　」1845年，卡洛斯菲德。

為好友，進一步更與她私通，激發了華格納靈感，寫下《崔斯坦與伊索德》一劇，和《魏森東克夫人歌曲集》。

　　1858年，華格納與魏森東克夫人的戀情結束，華格納寫下《唐懷瑟》在巴黎演出，但卻因此造成暴動，讓華格納倉皇出走。1861年德國官方全面禁止演出華格納歌劇，讓他埋頭創作《紐倫堡的名歌手》。在這同時，他努力地想讓《崔》劇上演，前後排練七十多場，卻始終無法讓該劇上演。而他和第一任妻子的婚姻在這時也因他愛上李斯特女兒、指揮家畢羅的太太柯西瑪而告終。在這最不幸的時候，幸運上門了，年方十八歲的巴伐利亞國王路德維二世就位，自小崇拜華格納的他立刻命人召來華格納，幫他解決債務，並逐一讓他未上演的歌劇上演。《崔斯坦與伊索德》終於在1865年首演，這之前樂壇已有十五年沒聽到華格納的歌劇演出。1867年

19世紀時的舞台佈置。

《紐倫堡的名歌手》完成並於隔年首演，並娶得柯西瑪為妻，這時兩人已經先生了三子，分別以華格納歌劇角色伊索德、艾娃和齊格菲為名。1870年，華格納寫下《齊格菲牧歌》送給柯西瑪當作生日禮物，這位小華格納二十四歲的女子，成為他最後的戀人。有了路德維二世的資金，華格納終於可以大顯身手，1871年，他選定小城拜魯特為新歌劇院的興建地址，將之建成可以演出巨型歌劇的豪華劇院，日後著名的「拜魯特音樂節」於是在1876年8月首度開幕，這也是《尼貝龍根的指環》聯作的首演地。

情人與家人　　　　柯西瑪

1857年，華格納與李斯特女兒柯西瑪陷入熱戀，華格納深信柯西瑪具備了「將我從不幸中拯救出來的力量」，而且是他「美好而理想的終生伴侶」，當時柯西瑪已婚，這段緋聞當然遭到輿論無情的攻擊，連李斯特也無法諒解女兒的行為。但是柯西瑪下定決心要守護這段感情，她勇敢的面對所有責難，與華格納一同捍衛這段婚外情，最後得到世人的體諒。1870年，華格納與柯西瑪終於完成結婚手續，兩人並育有三名子女。

樂器　　　　　　　　　　　　　華格納低音號曲

　　格納低音號是很少出現在管弦樂團中的銅管樂器，更少有機會單獨在音樂會上獨奏。這是華格納特別為《尼貝龍根的指環》而發明的樂器。一般較小型的樂團有時未配備這種樂器，會以低音號來代替。

　　華格納因為薩克斯風問世而興起靈感創造出這個樂器，他的理想是能吹出陰森音色但又不似法國號尖銳的銅管樂器，將管身作成圓椎狀非圓形，再搭配法國號的吹嘴和音栓，便成了他要的華格納低音號。音樂學者一般認為，這種樂器不能歸類低音號（土巴號，tuba），只能算是改良式的法國號。

音樂加油站　　　　　　　　　　引導動機　leitmotif

　　引導動機是華格納在他的歌劇中採用的手法，這種手法後來被20世紀的電影廣泛運用，在我們熟悉的電影常常可以看到，像是「哈利波特」、「星際大戰」。例如「哈利波特」裡幾個重要人物出場時，都會出現屬於專屬的旋律，連鳳凰、貓頭鷹都有，這些旋律就是所謂的引導動機。

　　引導動機的出現，可以帶動觀眾對於該角色性格和在劇中地位的聯想，隨著劇情的發展，各個引導動機可以互相糾纏、相遇，進而發展出不一樣的音樂組合，這正是華格納歌劇充滿魅力的祕密所在。

Wilhelm Richard Wagner

威爾第
Giuseppe Verdi
1813.10.10~1901.1.27

　　威爾第出生於義大利北部帕馬省，他的父親以開雜貨店維生，家境小康，但威爾第從小就對音樂有興趣，曾央求父親為他買一架風琴，並且在十歲時就擔任教堂司琴職務。他的努力後來獲得商人巴雷齊賞識，後者除了提供金援外，日後還把自己的女兒嫁給了威爾第。

　　1832年威爾第報考米蘭音樂學院失利，但仍在巴雷齊的資助下，開始跟著拉威尼亞（Vincenzo Lavigna）學作曲。只是威爾第的起步並不順利，首部歌劇《奧伯托》直到1839年才在史卡拉劇院上演。翌年，他歷經了妻子兒女先後病逝打擊，幾乎無法繼續創作，所幸史卡拉歌劇院的經理大力鼓勵他，威爾第才又推出《納布果》並大獲成功。這之後威爾第的人生可謂十分順遂，不斷推出新作，成為當代義大利歌劇界大師，知名度足以和同時期出生的華格納媲美。

重要作品概述

　　在一位記者的引導下，威爾第開始創作他生平第一齣歌劇《奧伯托》並因此被史卡拉劇院相中，由該院製作此劇演出也獲得些許的成功。他的第三部歌劇《納布果》是以《聖經》史詩寫成的華麗歌劇，在史卡拉劇院上演後大為轟動，義大利人於是知道，他們期待已久的貝里尼、羅西尼和

董尼采第的繼承人終於來臨了。而威爾第也從這一天開始，在往後的五十年間，以平均每兩年一部歌劇的速度，報答疼愛他的義大利人。

1851到1853年間，威爾第寫下了《弄臣》、《遊唱詩人》、《茶花女》三劇，成為他中期最傑出的代表作。在這三部作品的最後，威爾第向義大利前一世代的美聲歌劇（bel canto operas）告別，帶著義大利歌劇走進寫實的領域。這之後威爾第陸續完成了《西西里晚禱》、《父女情深》、《化妝舞會》等劇作，又在1862年於俄羅斯推出《命運之力》、《路易莎米勒》等劇，最後更在巴黎推出《唐卡洛》這部傑作。

1869年，威爾第接受埃及總督的邀請，將一位法國埃及學學者的小說《阿伊達》改編成歌劇，在1869年11月於開羅演出，以慶祝蘇彝士運河落成。這之後威爾第又陸續完成了《安魂彌撒》、《奧泰羅》。然後，在威爾第八十歲那年，他推出了《法斯泰夫》這齣以莎士比亞喜劇寫成的豪華喜歌劇。這齣劇裡融合了威爾第在拜魯特音樂節聆聽華格納音樂的時代感和威爾第一生對生命的樂觀、完美的戲劇感和音樂性，成為他一生最後、最高的傑作。

《遊唱詩人》樂譜的插畫。

古諾
Charles Gounod
1818.6.17~1893.10.18

著名的法國作曲家古諾，1818年出生於巴黎，母親是鋼琴家，父親是畫家。他在1836年進入巴黎音樂院，跟著法國作曲家阿勒威（Halevy）學習。1839年他以清唱劇《費迪南》贏得羅馬大獎的獎學金。接著，他前往義大利學習文藝復興大師帕勒斯提納（Plaestrina）的音樂，主修16世紀的宗教音樂。

之後，他回到巴黎創作出《聖西西莉亞彌撒》，並於1851年在倫敦演出，他也開始受到矚目。同年，他的首部歌劇《莎孚》並未獲得多少注意，直到1859年根據歌德的劇本而寫成的《浮士德》，才成為他的代表作。其後，他根據莎士比亞劇本寫成浪漫與富旋律的《羅密歐與茱麗葉》，也大受歡迎而一再演出。

1870至1874年，古諾在英國擔任皇家合唱協會的首席指揮。古諾在此時期的作品大多為聲樂或合唱。此外，古諾非常崇拜巴哈，視《巴哈平均律鋼琴曲集》為「鋼琴的琴法」及「作曲教課書」。

後來，古諾回到他年少時對宗教的熱忱，寫了不少宗教音樂。他早期的作品包括一首在聽了《巴哈平均律鋼琴曲集》中的《C大調前奏曲》後，所作的一段即興旋律，直到1859年古諾才填入〈向聖母瑪莉亞的禱詞〉，而成為舉世聞名的獨唱曲《聖母頌》。此外，他所寫的《教宗讚歌與進行曲》如今更成為梵蒂岡的國歌。

1830年爆發了法國大革命。

　　1893年，古諾在法國聖克勞德與世長辭，在他辭世之前，才剛完成了一首作品，就是為他早逝的孫子所寫的《安魂曲》。然而這首作品的演出他自己卻無緣親見。

重要作品概述

　　古諾最早成名的作品是1851年的《聖西西莉亞彌撒》，此作讓他建立了作曲家的名聲，這一年他也寫了首部歌劇《莎孚》，並未受到重視，之後他在1855年寫了兩部交響曲，是法國浪漫時代少數的交響傑作；這中間古諾曾寫了兩部歌劇，但都未獲成功，如今也被遺忘。1859年古諾完成了《浮士德》，讓他終於被公認為出色的歌劇作曲家。之後他又寫了三部歌劇，其中只有《蜜瑞兒》較為人知悉，隨後在1867年寫出歌劇《羅密歐與茱莉葉》，同樣也是法語浪漫歌劇的傑作，至今依然上演不輟。古諾也是浪漫時代少數寫作神劇的作曲家，他的七部神劇中，只有《死與生命》偶有演出。

布魯克納
Anton Bruckner
1824.9.4~1896.10.11

　　布魯克納於1824年出生於奧地利的小鎮安斯費爾登，父親是教師暨風琴演奏家，也是他的音樂啟蒙老師。然而父親在他十三歲那年便過世，布魯克納靠著白天教師助理的職務及晚上為鎮上的舞會演奏來賺取微薄的收入。

　　之後，他就讀於聖弗羅利安的聖奧古斯丁修道院，並在1851年成為風琴演奏家。1855年，他跟隨管風琴家暨音樂理論家西門‧塞赫特（Simon Sechter）學習對位法。其後又受教於當地歌劇院指揮凱茲勒（Otto Kitzler）的指導，因而接觸了華格納的音樂，並開始他1863年之後的廣泛研讀，但他的天才至不惑之年才彰顯出來，大器直到六旬才晚成。

　　1886年，由於他的成就及貢獻，而受勳於奧皇弗朗茨‧約瑟夫。布魯克納於1896年在維也納辭世，並葬在當初他求學的修道院教堂他最愛的管風琴底下。

重要作品概述

　　布魯克納主要的作品以九首交響曲為代表，其餘的作品也只有少量的彌撒曲、經文歌和少數的鋼琴音樂。雖然他在世時是知名的管風琴家，卻沒有留下重要的管風琴作品，他的管風琴演奏以即興技巧聞名。其一生主

要的精力都放在反覆修訂自己的交響曲作品上。其中第一號完成於1866年（此原始版在後來毀了，一直到近年才修復），後來在1877年完成了林茲版的修訂，然後1891年又有第二個維也納版，當時布魯克納已經在進行第八號交響曲了；第一號交響曲之後，他在1869年完成了一首d小調交響曲，如今稱之為《第零號交響曲》。此曲在首演時因為惡評連連而被布氏回收，終其一生都未再發表。《第二號交響曲》完成於1872年，之後1873、1876、1877和1892年的四個版本都各有不同，也都有人演出，有時也被稱為「充滿暫停的交響曲」。《第三號交響曲》完成於1873年，他將此曲和第二號的樂譜寄給華格納，詢問後者要選哪曲獻給他，華格納選了第三號，因此被稱為「華格納交響曲」，這也是布氏少數交響曲的首版保存完整的，因為被華格納保留

布魯克納大事年表

1824	9月4日於奧地利出生。
1837	父親過世，靠擔任教師助理等工作維生。
1851	成為風琴演奏家。
1855	追隨塞赫特學習對位法。
1866	完成《第一號交響曲》。獲奧皇約瑟夫頒發勳章。
1873	完成《第三號交響曲》並將之獻給華格納。
1874	《第四號交響曲》首版完成，是布魯克納第一首獲致成功的樂曲。
1896	病逝於維也納。

與拿破崙大軍激戰的奧地利官兵。

了一份。此曲原始版中引用了華格納的《女武神》和《羅恩格林》等劇的片段，但在1874、1876、1877和1889的修訂版中都予以刪除。第四號是布氏前期交響曲中第一首獲致成功的，此曲還附有布氏親訂的標題——《浪漫》。1874年的首版其實並不是此曲受歡迎的版本，而是1878年的修訂版，此版加了整個新的詼諧曲樂章和終樂章，但之後又有1881年版。《第五號交響曲》完成於1876年，但這個版本已經遺失，如今只有1878年版留下。此曲中的對位段被視為布氏畢生最高作曲成就，將賦格和奏鳴曲式融合於終樂章。《第六號交響曲》完成於1881年，相較於同時期的作品是較被忽略的。《第七號交響曲》是布氏交響曲中最受到喜愛的一首，不論古今皆然，它也有1883年、1885年修訂版；此曲創作期間布氏已知華格納將死，於是預先譜了慢板樂章哀悼華格納，並首次在自己的作品中採用華格納低音號。《第八號交響曲》完成於1884年，之後在1890年大幅修訂

成另一版。《第九號交響曲》在1891年開始創作，他將之獻給「摯愛的上帝」，前三個樂章在1894年完成，但之後的第四樂章因為他身體屢弱又加回頭修訂前作，所以在1896年過世前，始終未能完成。布魯克納曾建議可以讓他的感恩讚歌作為終樂章的替代，效法貝多芬第九號交響曲有合唱的作法，但問題是感恩讚歌和第九交響曲的調性不合，布氏生前一度嘗試譜寫一個轉調段銜接二者，但未完成，如今多半只演奏前三樂章。

匈牙利愛國詩人裴多鼓動群眾發起革命，對抗奧地利。

小約翰・史特勞斯
Johann Strauss
1825.10.25~1899.6.3

老約翰・史特勞斯曾譜寫大量圓舞曲，是當時維也納社交圈的名人，但他卻不希望子女再走音樂這條路，只不過事與願違，他的三個兒子——小約翰、約瑟夫和愛德華陸續成為作曲家、指揮家，成為當時知名的史特勞斯家族。

小約翰一開始習琴時遭到父親大力反對，只能在母親支持下偷偷上音樂課，直到1843年老約翰離家出走後，才得以正式拜師學習樂理與作曲。隔年小約翰便帶領樂隊登台演出自己創作的圓舞曲，結果大受歡迎，此後數年間，老、小約翰分別在歐洲各地演出，聲譽如日中天。但過量的工作使得老約翰在1849年驟逝，小約翰雖接手父親樂團，但常年四處巡迴演奏的勞累，也一度逼得小約翰暫停演出休息調養；直到將指揮棒交給約瑟夫和愛德華後，小約翰才得以潛心創作，寫下諸如《藍色多瑙河》等名曲。

但在1870年時，小約翰的母親和二弟約瑟夫卻相繼去世，這個重大的打擊使得他停頓不前，最後在輕歌劇開創者奧芬巴哈（Jacques Offenbach）的鼓勵下，才又再度回到樂壇中並寫下多部輕歌劇名作。

小約翰有著豐富的創作力，每年的新年音樂會都能推出當代人不曾聽過的新曲，在樂壇聲譽日隆，維也納市曾在1884年10月宣布放假一週以慶祝小約翰演出四十週年。1899年，高齡七十四的小約翰仍持續創作輕歌劇

《維也納氣質》與芭蕾舞劇《灰姑娘》，卻因感冒引發肺炎而在6月時病逝。他一生總共寫了近四百首圓舞曲、一百四十首波卡舞曲，被後人譽為「圓舞曲之王」。

重要作品概述

小約翰·史特勞斯主要的作品是輕歌劇、圓舞曲和波卡舞曲。他在1850年代名氣開始超越父親，作品也開始廣為人知，雖然他的第一部作品在1844年就完成，但他真正受到歡迎的作品要數1852年的《愛之歌》圓舞曲，其後的《雪花》圓舞曲是1850年代的代表。波卡舞曲方面，則以《閒聊》最為人知，另外同年的《香檳》也很受喜愛。1860年代他陸續有些知名的圓舞曲創作問世，1863年的《晨報》至今還常在維也納音樂會上出現、1866年的《維也納甜點》、1867年的《藍色多瑙河》、《藝術家生涯》、《電報》、1868年的《維也納森林的故事》，直到1869年

小約翰·史特勞斯大事年表

1825	10月25日出生於維也納。
1831	年方六歲即創作第一首圓舞曲。
1840	為阻止兒子走上音樂之路，老約翰將他送進商業學校。
1843	父母離異，小約翰在母親的支持下重拾琴弓與樂譜。
1844	率領十五人編制的管弦樂團登台演出，一時聲名大噪。
1855	應邀至俄國擔任聖彼得堡夏季音樂會指揮。
1863	擔任奧國宮廷舞會指揮，此後九年間共寫出將近四百首圓舞曲。
1865	1865年至1870年間譜出《藍色多瑙河》、《藝術家生涯》等名曲。
1870	因母親和二弟相繼去世，乃退居幕後潛心創作。
1871	首度嘗試輕歌劇創作，《殷地戈與四十大盜》首度公演即造成轟動。
1872	1872年應美國之邀擔任世界和平音樂會總指揮。
1873	輕歌劇《蝙蝠》問世，奠定他在輕歌劇界的地位。
1899	6月3日病逝於維也納。

《吉卜賽男爵》的佈景。

的《醇酒、美人與歌》，小約翰・史特勞斯可以說是佳作連連；這時期的波卡舞曲則以《雷鳴與閃電》和《海市蜃樓》最為人知。1870年代以後，他趕上巴黎人喜愛歌劇的風潮，開始投入輕歌劇的創作中，分別在1871年寫下《殷地戈與四十大盜》、1873年的《羅馬嘉年華》及1874年的大作《蝙蝠》。過程中還是不斷有圓舞曲傑作問世，例如1873年的《維也納血統》以及歌劇《蝙蝠》中的圓舞曲《你和你》。1870年代的輕歌劇只有《蝙蝠》經常在後世演出，其餘作品都為後世遺忘。但1880年代開始，史特勞斯的輕歌劇傑作接連問世，如1883年的《維也納之夜》、1885年的《吉普賽男爵》。這時期的圓舞曲傑作也不少，1880年的《南國玫瑰》、1883年的《春之聲》、1888年的《皇帝圓舞曲》都是至今深受喜愛的名曲。1890年代史特勞斯的圓舞曲作品漸減，但還是有出色的輕歌劇問世，《維也納血統》便是其中代表。

《蝙蝠》佈景圖。

**同期
音樂家** 奧芬巴哈 Jacques Offenbach 1819.6.20~1880.10.5

　　奧芬巴哈原本致力研究大提琴，1849年回到巴黎出任法國劇院樂團指揮後，才開始他的歌劇創作生涯。他是一位飽受種族歧視的作曲家，生在德國和法國邊界，被法國人認為是德國人，被德國人看作是法國人，而他最後的歌劇《霍夫曼的故事》，更因為當時德法兩國交戰，只得草草落幕。

布拉姆斯
Johannes Brahms
1833.5.7~1897.4.3

　　布拉姆斯誕生於德國漢堡，他的父親是一位樂師，靠著在劇場、舞會或通俗樂隊中演奏賺取微薄的酬勞養家餬口，在如此環境中長大的布拉姆斯因此對平民生活有著深刻的體會，自小就顯現音樂天分的他在父親與鋼琴家奧托（Otto Cassel）的教導下學會了演奏大、小提琴與鋼琴，並偷偷自學作曲。雖然生活不盡如意，但可以確定的是，他在學習音樂時心情是非常愉快的，由他的樂曲中所呈現出的明快、歡樂氣氛便可明白。

　　在奧托的介紹下，布拉姆斯繼續向馬克森（Edward Marxen）學習。馬克森要求布拉姆斯不斷地練習貝多芬與巴哈的作品，並試著改編他們的樂曲，在嚴格的訓練下，布拉姆斯十分熟悉巴洛克和古典時期的音樂，他在日後也自許為繼承海頓、莫札特與貝多芬等古典樂派

18世紀中期的俄國女皇葉卡捷琳娜二世是德意志親王之女。

作曲精神的音樂家。在當時，布拉姆斯的作品被保守派樂評家讚佩不已。名樂評家畢羅（Hans von Bülow）曾經評價布拉姆斯的《第一號交響曲》在精神與內涵上如同貝多芬《第十號交響曲》，音樂家舒曼也在他所辦的《新音樂雜誌》中推崇布拉姆斯是古典音樂未來的希望；在浪漫主義當道的情況下，布拉姆斯成為一個異數，使得同時期的人不敢對他的音樂下斷語，直到他過世後才被評為「古典主義」的完美句點、與巴哈總結巴洛克時代的意義是相似的。

重要作品概述

　　布拉姆斯最早獲得樂壇認同的作品是1865年的《德意志安魂曲》，雖然在這之前他已經被舒曼認為是未來的希望。二十歲時就寫出《F-A-E奏鳴曲》，這是他早期作品中經常被演出的一部。在《德意志安魂曲》未問世前，他的《第一

布拉姆斯大事年表

1833	5月7日誕生於德國漢堡。
1840	跟隨奧托學習鋼琴，並由父親教授大、小提琴與音樂知識。
1843	在奧托引薦下向馬克森學習作曲。
1848	在漢堡首次公開表演。
1853	與姚阿幸結為好友，並因此與李斯特、舒曼相識。
1859	首度發表《d小調第一號鋼琴協奏曲》，但各界反應不如預期。
1868	於不萊梅發表《德語安魂曲》，確立其作曲家地位。
1876	完成《第一號交響曲》，英國劍橋大學贈予榮譽博士學位。
1878	發表《D大調小提琴協奏曲》並定居維也納潛心作曲，此時名聲已響遍歐陸各地。
1879	布雷斯勞大學贈與榮譽博士學位，布拉姆斯則於次年創作《大學慶典序曲》回贈。
1883	發表《第三號交響曲》，此曲有「布拉姆斯的英雄交響曲」之稱。
1886	獲選為維也納音樂協會名譽會長。
1897	1897年因肝癌死於維也納，享年六十四歲。

號鋼琴協奏曲》並未獲得好評，雖然此作如今已成為他的代表作品。這之後他一直到四十歲才完成《第一號交響曲》。之前則主要以鋼琴作品為代表，包括：《韓德爾主題變奏曲與賦格》、《帕格尼尼主題變奏曲》，同時為管弦樂團所寫的《海頓主題變奏曲》也有雙鋼琴版，亦相當聞名。

《第一號交響曲》之後，布拉姆斯又接連寫出三首交響曲，是浪漫派交響曲的偉大代表作。除此之外，他的三首小提琴奏鳴曲、兩首大提琴奏鳴曲，也是浪漫派的代表。布拉姆斯是浪漫時代少數在管風琴創作上有傑作的，他晚年所寫的《管風琴聖詠曲》是非常美的創作。布拉姆斯晚年的作品，還有兩首單簧管奏鳴曲、單簧管五重奏、中提琴奏鳴曲，都是非常優美的傑作。另外，他的小提琴協奏曲、大提琴與小提琴的複協奏曲，則是浪漫時期最崇高的代表作。而《第三號鋼琴奏鳴曲》、鋼琴五重奏、弦樂六重奏，則是至今經常演出的作品。他的《匈牙利舞曲》、《愛之歌圓舞曲》，都是浪漫派核心的曲目。布拉姆斯寫有大量的合唱作品，雖然不見得有名，但卻是德語地區經常演出的合唱曲目，另外他的藝術歌曲，也是浪漫時代的傑作。

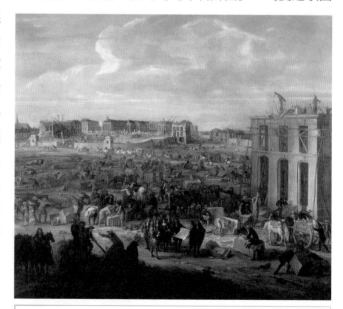

興建中的凡爾賽宮。

凱魯畢尼 Luigi Cherubini 1760.9.8 ~ 1842.3.15

凱魯畢尼1760年出生於義大利佛羅倫斯，六歲開始接受身為大鍵琴名家的父親指導。被視為神童的他，很早就開始學習對位法及戲劇風格。在十三歲時，他就作出數首宗教音樂。1780年，獲得托斯卡尼大公爵所頒發的獎學金前往波隆那及米蘭學習音樂。

凱魯畢尼早期的義大利風格正歌劇（opera seria），用的多為當時固守標準戲劇傳統的辭本，音樂則受到當時風行的作曲家影響。由於深感受限於義大利的傳統包袱，想多方嘗試的他在1785年前往倫敦，接受皇家劇院的委聘製作幾部歌劇。後更因緣際會認識法國名流，受聘寫下第一部音樂悲劇，從此，凱魯畢尼的餘生都在法國度過，甚至從1790年開始，將本名改為法文的寫法。

他的音樂生涯，隨著法國政治的更迭和改朝換代，而有所起伏。雖然在法國獲得了一些名聲，但他的芭蕾歌劇及很多其他作品卻未能獲得觀眾的青睞。唯一例外的是1806年的《范尼斯卡》，不僅獲得大眾歡迎，還得到海頓、貝多芬甚至歌德的盛讚。而為了紀念法王路易十六所創作、在1816年首演的《c小調安魂曲》讓他聲名大噪，更獲得貝多芬、舒曼和布拉姆斯的讚賞。

1822年，凱魯畢尼被任命為巴黎音樂學院院長，並完成他的教科書《對位法和賦格教程》。1842年，一生盡獲法國各個最高榮譽的凱魯畢尼卒於巴黎，享年八十一歲，安葬在巴黎著名的拉謝思神父墓園。

聖桑
Camille Saint-Saëns
1835.10.9~1921.12.16

　　聖桑的父親早逝，他在母親與姨媽的照顧下長大。聖桑的母親是一位畫家，至今法國迪耶普博物館仍收藏著她的繪畫作品，而聖桑的姨媽則教他音樂，他在四歲時便已能彈奏莫札特和海頓的簡單作品。他七歲時跟著鋼琴家史塔馬第（Camille Stamaty）習琴，並由馬萊登（Pierre Maledon）教他作曲及和聲技巧，十一歲時便舉行首場鋼琴獨奏發表會，是一位早慧的音樂家。聖桑也是一位傑出的管風琴家，他曾說，管風琴是一種能引人產生聯想的樂器，會讓人的想像力甦醒。

　　他的音樂生命可劃分為兩個時期，第一階段潛心作曲、鋼琴演奏與教學，第二階段則專心於巡迴演出。在法國音樂史上，聖桑可謂貢獻良多，他不僅推動創立國民音樂協會、拔擢了許多音樂新秀，還有許多知名的音樂家都曾接受過他的教導。

　　作曲家聖桑在音樂方面彷彿無所不能，他的演奏技巧高超，風格質樸明朗，樂曲及歌劇作品產量也不少。除了音樂外，聖桑也曾鑽研天文學和物理，是位業餘的科學家。此外他也寫詩、劇本、評論文章及哲學著述，而且精通多種語言，可算是音樂家中最博學的一位。

重要作品概述

　　聖桑是神童，再加上長壽和靈感源源不絕，一生創作量頗豐。前後留有三百多部作品，涵蓋每一個範疇。他一共寫了五部交響曲，但只有三部有編號，其中第三號《管風琴》最為聞名，也是如今唯一經常演奏的一部。他的五首鋼琴協奏曲在19世紀和20世紀初都是鋼琴家的必備曲目，但如今卻已經不再受歡迎。他的三首小提琴協奏曲中，第三號還偶爾為人演奏。兩首大提琴協奏曲則比較幸運，拜浪漫派大提琴協奏曲不多的原因，所以還經常被演奏，其中第一號更受到歡迎。

　　聖桑為獨奏樂器寫的音樂會協奏小品也常有演出機會，像是為鋼琴所寫的音樂會幻想曲《非洲》、為小提琴寫的《哈瓦那》以及《序奏與奇想輪旋曲》、為豎琴所寫的《音樂會小品》，都是至今依然常演出的名曲，尤其是兩首小提琴作

聖桑大事年表

1835	—	10月9日出生於巴黎。
1846	—	舉行首次鋼琴獨奏會，曲目包括莫札特與貝多芬的協奏曲。
1848	—	進入巴黎音樂學院就讀。
1853	—	開始擔任各大教堂管風琴師。
1868	—	獲法國政府頒予榮譽勳章。
1871	—	創立「國民音樂協會」並擔任副主席。
1875	—	至俄羅斯各地旅行，並與魯賓斯坦及柴可夫斯基等人相識。
1877	—	辭去教堂管風琴師職務，專心於作曲。同年年底《參孫與大麗拉》首演。
1881	—	1881年獲選為國家藝術院院士。
1886	—	完成《第三號交響曲》與《動物狂歡節》，後者充滿戲謔色彩，聖桑並不願將之出版。
1902	—	獲頒皇家維多利亞三級榮譽勳章。
1916	—	在高齡八十一歲時舉行南美首度巡迴表演。
1921	—	病逝於阿爾及利亞。

《參孫與大麗拉》的人物造型。

品。不過，聖桑作品中最知名的卻是他生前不願發表的《動物狂歡節》，這套作品中的《天鵝》是他生前唯一公開的一首。

聖桑也寫了十三部的歌劇，但至今只有《參孫與大麗拉》尚在演出。另外交響詩《骷髏之舞》至今也經常有機會演出，其餘的三首交響詩則較少為人注意，但《溫斐兒的紡車》卻在近年又再度受到喜愛。另外聖桑也寫了大量法語歌曲、鋼琴獨奏曲和管風琴作品，但較少被注意。

樂器

大提琴 cello

大提琴是弦樂家族中的低音樂器。大提琴的全名是 violoncello（意謂小的 violone），但一般都簡寫為cello。弦樂家族中，大提琴受歡迎的程度僅次小提琴。

原始的大提琴很大，後來義大利製琴家將琴體縮小，才會產生 violoncello 這個字，因為 cello 在義文字義中是「小的」，但 violon 這種巴洛克時代使用的古提琴，體型要比大提琴大得多。

早前大提琴的演奏並不是像現代這樣放在兩膝中間、還有腳架的，在20世紀前，大提琴沒有腳架，更早時是像小提琴一樣架在頸子上演奏，可以想像那有多累人。

拉羅　Edouard-Victor-Antoine Lalo 1823~1892

　　拉羅十六歲那年就離家出走了，原因是父親不准他拿音樂當飯吃。失望之餘，他獨自前往巴黎音樂院就讀，私底下找老師學習作曲。他除了當個職業小提琴家、教琴營生之外，還抽空寫曲；他的早期作品都是一些小提琴小品。到了1850年代，他成為法國室內樂復興運動的主腦之一。1855年他創辦了阿米戈絃樂四重奏團，他在四重奏團裡是擔任中提琴或第二小提琴，並在1859年寫下《絃樂四重奏》用來自我宣傳。1865年他娶了瑪莉妮為妻。不過，拉羅的野心已經發展到想創作一些能搬上大舞台的作品。1866年他著手譜寫一部由席勒的劇本《費耶斯克》所改編的歌劇。自1870年以來，拉羅陸續發表了許多膾炙人口的作品，包括：《F大調小提琴協奏曲》、《西班牙交響曲》、《大提琴協奏曲》、《挪威幻想曲》。1874年，拉羅聽到自己的《F大調小提琴協奏曲》，由名小提琴家薩拉沙泰演出之後，驚為天人，決心要寫一首協奏曲獻給薩拉沙泰，以西班牙風格來突顯他與薩拉沙泰血脈相連的同鄉情誼。　拉羅為薩拉沙泰量身打造的《西班牙交響曲》，是以薩拉沙泰的演奏風格入手。他演奏時氣度恢宏、張力十足、咄咄逼人有如發電機一般。在作曲過程當中，薩拉沙泰不時的針對小提琴的技巧與指法與拉羅進行交流，特別是小提琴演奏時的流暢感與急速的琶音部分。薩拉沙泰自己在1875年2月7日首次演出此曲，立即獲得聽眾的迴響，此曲的成功剛好碰上比才歌劇《卡門》的熱潮，當時整個法國充滿了一股西班牙狂熱。這部作品雖然具備所有形式與元素，但卻常常被強調為不僅僅是協奏曲或是交響曲而已，從發表至今一直廣受歡迎。

Camille Saint-Saëns

比才
Georges Bizet
1838.10.25~1875.6.3

　　比才的父親和舅舅都是聲樂老師，誕生在巴黎近郊的比才從小就有音樂天分，在父母刻意栽培下，九歲便以旁聽生身分進入巴黎音樂院就讀，受教於古諾（Charles Gounod）研習作曲，他對於比才日後的作品影響極大。比才的另一位作曲教師則是阿勒威（Jacques François Fromental Elie Halévy），他的風格對比才的影響在《卡門》中可謂隱隱若現。

　　自音樂院畢業後，比才獲得羅馬大賽首獎並前往義大利留學三年，被巴黎樂壇視為未來之星的比才在返國後曾消沈一段時間，直到1863年獲得巴黎喜歌劇院贊助者金援，才得以專心創作，為《採珠人》譜曲，該劇未受好評，只有白遼士曾說這部歌劇的總譜有「表情優美的歌曲」，只可惜歌詞並不出色。在《採珠人》之後，比才再度為生活所困，只得努力創作鋼琴曲換取微薄收入。動盪的政局與貧困的生活最後對比才造成了嚴重的影響，他得了咽喉炎且有被害妄想症症狀，並幾乎因此而崩潰。但比才仍寫下了《阿萊城姑娘》與《卡門》等作品，可惜比才來不及看到《卡門》大受歡迎，即在三十六歲因心臟病過世。

重要作品概述

　　比才十七歲時就寫出《C大調交響曲》，這首學生作業的作品，一直到

1935年才再度被發現，卻立刻被公認為大作，顯示他的天才早慧。這之後他在1957年贏得羅馬大獎，靠著獎金得以在羅馬專心創作，寫了一部歌劇《普羅柯比歐先生》和《感恩讚歌》。回到巴黎後，他完成了歌劇《採珠人》，此劇中的男高音與男中音二重唱，至今依然傳唱不已。之後他寫了《碧城麗妹》一劇，1868年還完成一部交響曲《羅馬》，1871年則完成鋼琴二重奏《兒童遊戲》。1872年為都德的劇作寫成《阿萊城姑娘》的劇樂，後來其中的音樂被比才編成一套組曲，成為《阿萊城姑娘第一號組曲》，另一位作曲家則為他另選了一套組曲，成為《第二組曲》，比才最知名的旋律多半出自此劇。同年比才寫了歌劇《賈蜜拉》，此劇已有他傑作《卡門》的影子。之後他寫了序曲《祖國》，此作今日偶有演出。最後在1875年寫出《卡門》，這是讓柴可夫斯基、布拉姆斯、聖桑都讚不絕口的時代巨

比才大事年表

1838	10月25日誕生於巴黎。
1847	以旁聽生身分進入巴黎音樂院。
1856	獲羅馬大獎第二名。
1857	獲羅馬大獎第一名，得以前往義大利留學三年。
1861	因母親去世大受打擊，隔年即出現健康問題。
1863	《採珠人》在巴黎首演，但當時反應並不佳。
1867	《碧城麗妹》首演，但反應仍屬平平。
1868	因精神瀕臨崩潰暫停創作。
1870	普法戰爭爆發，加入保衛巴黎的行列。
1872	《阿萊城姑娘》在巴黎首演，大獲好評。
1874	完成歌劇《卡門》。
1875	6月3日病逝。

作，被認為是普法
戰爭以來最偉大的
歌劇傑作。

烏拉曼克的「布
吉瓦村」。這裡
是巴黎郊區，也
是比才出生的地
方。

同期音樂家　馬斯奈　Jules Massenet 1842.5.12~1912.8.13

　　馬斯奈是以歌劇創作為主的法國作曲
家，最知名的歌劇有《維特》、《曼儂》
等，這些歌劇多半都以女性為主角，是以
華麗的19世紀浪漫歌劇寫成的法語歌劇。
此外，他也寫了許多管弦樂組曲、鋼琴小
品和藝術歌曲。雖然馬斯奈寫過許多動人
的曲子，不過最為人所熟知的，就是《泰
伊斯》冥想曲了。

同期音樂家 史蒂芬・佛斯特
Stephen Collins Foster 1826.7.4~1864.1.13

被尊為美國音樂之父的史蒂芬・佛斯特出生於匹茲堡東邊的勞倫斯威爾小鎮，他十個兄弟姊妹中排行第九。佛斯特家屬於中產階級，直到父親開始酗酒之後才家道中落。佛斯特自行摸索學會了小提琴、鋼琴、吉他、長笛與單簧管，十四歲開始作曲，十八歲就出版了第一部作品《愛人請打開窗》。1846年他寫了膾炙人口的《蘇珊娜》，這首歌後來成為每個前往加州淘金客最愛唱的歌曲。

1849年他完成了《尼得叔叔》及《奈莉是一位淑女》，至1850年已完成了十二首歌曲，同年他與珍妮結婚，並決定成為一位專業作曲家。當年還完成了《康城賽馬歌》、《奈莉布萊》、《老鄉親》（或名為「史瓦尼河」），成為遊子最喜歡唱的歌。

1853他遷居至紐約，寫了聞名的《肯塔基老家》。1854年為妻子珍妮寫了《明亮棕髮的珍妮》，1855年因雙親去世而搬回匹茲堡。因雙親、好友相繼去世，佛斯特陷入寫作低潮，生活開始變得拮据，為了還債曾賤賣歌曲。

1860年史蒂芬再度離家前往紐約，當時南北戰爭一觸即發，他想起當年情景而寫下《老黑爵》，此曲竟成為南北戰爭期間黑奴的精神支柱。佛斯特在紐約期間，經濟未改善，在舉目無親下於1864年因病去世，死時才三十七歲，身後只有美金三十八分錢。

Georges Bizet

柴可夫斯基
Pyotr Ilyich Tchaikovsky
1840.5.7~1893.11.6

　　柴可夫斯基出生於俄羅斯，從小就對音樂極為敏銳，據說只要是母親或家庭教師彈過的鋼琴曲都會在他的腦中盤桓不去，甚至造成他的困擾，這樣的敏感與神經質，使得家人對柴可夫斯基的音樂課程始終採取消極的態度。

　　1850年，柴可夫斯基在家人的堅持下，前往聖彼得堡就讀法律學校，並在畢業後進入司法院工作，雖然學的是法律，但作曲與彈琴才是他最感興趣的工作。1855年，柴可夫斯基在課餘跟隨德國鋼琴家昆丁格（Rudolf Kundinger）學習，1862年他辭去工作，成為聖彼得堡音樂學院的學生，並靠課餘教授鋼琴來維生。

　　在音樂學院這三年，柴可夫斯基接受安東・魯賓斯坦（Anton Rubinstein）的指導，畢業之後還到安東老師的弟弟、尼古萊・魯賓斯坦（Nikolai）所創立的莫斯科音樂學院當和聲學老師。柴可夫斯基在莫斯科音樂學院待了十二年，一直到1878年接受梅克夫人的贊助，他才成為專職的作曲家。

　　1875至1880年間，是柴可夫斯基作曲生涯的高峰期，他陸續完成了許多首重要的樂曲，他的作品不像俄羅斯式的民族音樂那麼淳樸，因為少年時期的音樂教育影響，他的風格透露出歐式的華麗優雅，但是受到俄國惡

劣的生存環境，以及悲觀性格的影響，作品中經常蕩漾著一股深邃的哀愁。

柴可夫斯基晚年承受精神衰弱的痛苦，但當時他已擁有高度的聲望，受到廣大樂迷的喜愛，是個成功的音樂家。1893年11月6日柴可夫斯基與世長辭，享年五十三歲。

重要作品概述

柴可夫斯基的許多作品都是連小學生或不聽古典音樂的人都能琅琅上口的，像是《第一號鋼琴協奏曲》、《天鵝湖》、《羅密歐與茱莉葉序曲》、《一八一二序曲》、《小提琴協奏曲》等等。《一八一二序曲》曲末動用了大砲和鐘聲以象徵沙場上的凱旋之聲，深為人喜愛，雖然柴可夫斯基自己對此曲的評價並不高。他在1878年開始創作《小提琴協奏曲》，當時柴可夫斯基正與一名小提琴家柯泰克一起巡迴演出，經常演出拉

柴可夫斯基大事年表

1840	5月7日出生於俄國的佛根斯克。
1855	開始學習鋼琴並試寫樂曲。
1859	自法律學院畢業，並進入司法院工作。
1861	進入俄國音樂協會附屬的音樂班就讀。
1866	應尼古拉‧魯賓斯坦之邀，擔任莫斯科音樂院作曲系教授一職。
1871	發表《D大調第一號弦樂四重奏》，包括著名的《如歌的行板》。
1875	受莫斯科帝國劇院的委託創作知名的《天鵝湖》。
1877	開始接受梅克夫人的資助並辭去教職。
1879	被推為俄羅斯音樂協會莫斯科分會理事。
1888	前往歐洲各國旅行，並與布拉姆斯、德弗乍克等人相識。
1889	發表《睡美人》。
1892	完成包括《胡桃鉗》在內的作品。
1893	獲英國劍橋大學授予名譽音樂博士學位，發表《悲愴》，同年年底因霍亂病逝於聖彼得堡。

位於聖彼得堡的蕭士塔高維奇音樂廳，《悲愴交響曲》曾在這裡首演。

羅的《西班牙交響曲》，因此深受該曲影響。《胡桃鉗》、《天鵝湖》和《睡美人》並稱柴可夫斯基三大芭蕾舞劇，也是芭蕾舞音樂史上重要的名作，其音樂革新了法國芭蕾舞音樂往往附屬於舞作之下無法獨立的作法，讓音樂具有極高的藝術價值，因此至今仍經常被單獨演出，尤其是從中挑選出來的音樂會組曲。

第六號交響曲《悲愴》是柴可夫斯基最後一首交響作品，悲愴的曲名是他的弟弟莫狄斯特所下的。《羅密歐與茱莉葉》幻想序曲以莎士比亞劇作為題材寫成。在1870年完成。《第五號交響曲》在柴氏的手稿中可以看到他是依循著一個特定的計畫寫成的，其中第一樂章是宿命的接受，以及對於信仰的懷疑。《斯拉夫進行曲》是1876年為一場慈善義演所創作的，曲中和《一八一二序曲》一樣，也引用了《天佑沙皇》的片段，另外也引用了許多西伯利亞地區的民謠。《第一號鋼琴協奏曲》是1875年完成的作品，柴可夫斯基一共寫作了三首鋼琴協奏曲，但只有這首成為浪漫鋼琴協奏曲中的核心之作。《第四號交響曲》是柴可夫斯基與妻子的婚姻觸礁之時完成的。在六首交響曲中，最後三曲的評價遠高於前三曲。

《天鵝湖》的佈景。

情人與家人　梅克夫人 Nadezhda von Meck

　　梅克夫人是一位鐵路工程師的遺孀，當她知道柴可夫斯基的經濟狀況，並聽過他創作的樂曲後，決定要長期資助柴可夫斯基，讓他能夠辭去工作專心作曲。但是梅克夫人也提出只以信件聯絡，永不見面的條件，於是他們變成了用紙筆交往的好朋友，兩人互相扶持成為心靈上的寄託。某日，梅克夫人突然告訴柴可夫斯基她破產了，再也不能資助他，雖然柴可夫斯基立即回信告訴她，友情比金錢更重要，但這封信卻如石沈大海，梅克夫人從此再無音訊，兩人的關係也到此結束。

　　音樂史上的魯賓斯坦有三位，兩位來自俄國，是兄弟，都是鋼琴家兼作曲家，一位是安東、一位是尼可萊，他們是柴可夫斯基在音樂院的老師。另一位魯賓斯坦則來自波蘭，晚他們一輩，叫亞圖（Arthur），早年崛起就是靠著與前輩同姓讓人印象深刻而受到注目。安東的弟弟尼可萊就是後來拒絕演奏柴可夫斯基《第一號鋼琴協奏曲》而聞名後世的鋼琴家。

　　安東·魯賓斯坦因為是在西歐受教育，到了1962年才返回俄國，因此他的作品完全不像後來的俄國五人組那樣，帶有俄國民族風格，而是完全以西歐的品味為依歸，《F大調旋律》就是這樣的作品。他在聖彼得堡與弟弟尼可萊一同創立了聖彼得堡音樂院，這是俄國有史以來第一間音樂院，從此俄國才有接受正式訓練的演奏家和作曲家，也才有正規的樂團，不用再自國外邀請音樂家前來組成樂團，俄國的音樂家也不用再遠赴國外求學，柴可夫斯基等人都是從這間音樂院畢業的。

　　安東·魯賓斯坦是俄國第一代學院派的作曲家，他力圖將西方音樂院訓練引入俄國，但很快就因為俄國民族主義的覺醒，讓他這種國際化的樂風受到排擠。但安東在世時仍是俄國最有影響力、在當地樂壇中地位最高、權力最大的大師。他是超技鋼琴家，在世時只有李斯特的地位和他相當。

芭蕾舞劇 ballet

芭蕾是西方的舞蹈形式,約在西元1500年出現於義大利,卻在法國生根茁壯。

ballet 這個字來自法文,法國人從義大利文借用 balletto 這個字,意指小型的舞蹈,而義大利文則是從拉丁文 ballere(舞蹈)這個字轉用成 balletto 一字;總之都是舞蹈的意思。

芭蕾是在法皇路易十四宮廷內興盛並發展成固定形式。路易十四的宮廷作曲家,常在創作舞劇中安排法皇參與演出,帶動了芭蕾在貴族間的流行。像踮腳尖跳舞、旋轉等之類的芭蕾特有動作,都在這時發展。

芭蕾在19世紀經歷浪漫時期思潮,獲得更多解放和想像力,技巧也更艱深。第一家芭蕾學校在法國成立,日後傳到俄國,而擴展到全世界。至今這兩個地區也培育出全世界頂尖芭蕾舞者。

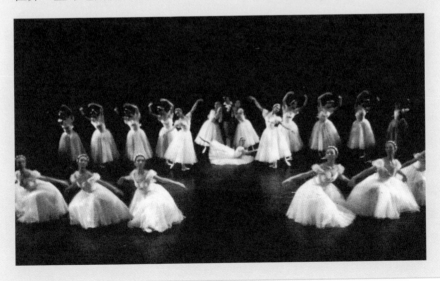

普契尼
Giacomo Puccini
1858.12.22~1924.11.29

　　普契尼出身音樂世家，可謂家學淵源，但他在六歲時喪父，只能跟著舅舅學音樂，一開始未見頑皮的他對音樂有特殊興趣，直到他的母親改請安傑羅尼（Carlo Angeloni）擔任音樂教師。安傑羅尼曾受教於普契尼的父親，在安傑羅尼的教導下，普契尼的音樂天分逐漸顯露，十四歲即擔任教堂唱詩班司琴一職。

　　1874年，普契尼進入帕奇尼音樂學校就讀，但當時學校老師對他的作品評語普遍不佳。1876年，在看過威爾第的《阿伊達》後，深受感動的普契尼決定日後要朝歌劇創作者方向邁進，他四處演奏藉以籌措費用以便前往米蘭音樂學院，最後在貴族與遠房親友援助下終於成行。

《三聯作》的佈景。

普契尼自音樂院畢業後首度發表《林中女妖》，隔年上演即大受歡迎，開啟了他的歌劇家生涯，但隨後的《艾德加》卻不甚叫座，記取教訓的普契尼隨即修正了創作方向，寫下了《曼儂蕾絲考》。《曼》劇的成功為他帶來了名聲與財富，得以攜家帶眷過著逍遙的生活，即使日後米蘭音樂院前來邀他擔任作曲教授時，也被不喜社交的普契尼拒絕了。

　　1924年，普契尼在《杜蘭朵公主》即將完成前發現罹患了喉癌，雖經開刀治療，但一代大師仍於當年的11月29日病逝於布魯塞爾。

重要作品概述

　　普契尼在學生時代就完成一部獨幕歌劇，在1882年寫作的《林中女妖》和1889年完成的第二部歌劇《艾德加》都是他早期的作品，如今偶有演出的機會。從1893年開始，普契尼的作品就幾乎部部都受到歡

普契尼大事年表

1858	12月22日出生於義大利。
1872	擔任教堂唱詩班司琴。
1874	進帕奇尼音樂學校就讀。
1875	在觀賞《阿伊達》後大為感動，立志成為歌劇家。
1880	進入米蘭音樂院就讀。
1883	提早一年自米蘭音樂院畢業。
1884	發表《林中女妖》，頗受好評。
1889	《艾德加》上演，但票房失利。
1893	《曼儂蕾絲考》首演。
1904	發表《蝴蝶夫人》。
1920	著手創作《杜蘭朵公主》。
1923	受命擔任義大利王國參議員。
1924	病逝於布魯塞爾。

《杜蘭朵公主》總譜封面。

《蝴蝶夫人》的人物造型。

迎，這段時間他都住在湖地
（Torre del Lago）專心創作，他過
世後也下葬在此，後人並在湖地
建了一座普契尼博物館。他的第
三部歌劇《曼儂蕾絲考》為他打
響了新生代義大利歌劇作曲家的
名號，此後誕生的三劇成為他最
暢銷的三部作品：1896年的《波
西米亞人》被認為是古今最浪漫
的歌劇，也是普契尼最成功的作
品、1990年的《托絲卡》是普契
尼踏入寫實歌劇的頭一部作品，
在歌劇史上有著重要的地位、
1904年的《蝴蝶夫人》首演時雖
然飽受抨擊，但日後普契尼稍加

修改後，也成為受歡迎的作品。這之後普契尼的創作腳步變慢，1910年完成《西部來的黃金女郎》、1917年的《燕子》都不是那麼常被演出。1918年的《三聯作》由三部短小的獨幕劇組成，其中《吉安尼史濟濟》因為出了《爸爸請聽我說》這首知名的女高音詠嘆調而廣為人知，但此三劇還是很少被演出。他在過世前還在譜寫《杜蘭朵公主》，全劇是日後才由奧方諾（Franco Alfano）續成，成為普契尼常被演出的作品之一。

音樂加油站 寫實歌劇 Verismo opera

寫實歌劇是19世紀末在義大利的戲劇運動，這個運動受到法國自然主義影響，講究故事內容合情合理，不喜歡浮誇荒誕或是聳動的情節。Verismo 源自拉丁文的 veritas，即真實。這種運動始於文學，但在歌劇中獲得最成功的實現。第一齣獲得肯定的寫實歌劇是馬士康尼的《鄉間騎士》。

寫實歌劇強調反映小老百姓的生活，人物角色內心世界成了寫實歌劇的重要情節。這類歌劇較不著重獨立的詠嘆調，而著重劇情的完整流暢及角色性格轉變。

其他寫實歌劇的作曲家和作品有普契尼的《托絲卡》、《波西米亞人》、比才的《卡門》、夏邦提爾（Gustave Charpentier）的《露易絲》等。

國民樂派時期
Nationalism

國民樂派時期
Nationalism

西元1850年～1900年

　　國民樂派是民族主義思想與音樂結合所產生的成品。19世紀中葉以後，浪漫主義的極致發展加上當時政治、社會的動盪不安，因而產生一種社會意識型態；由於浪漫主義強調自主意識，歐洲各地的民族意識相繼覺醒，受到這個潮流的影響，作曲家紛紛從自己民族的傳統素材中找尋作曲的靈感。因此，在浪漫主義的後期，有別於當時德奧體系（德、奧、法、比）的音樂主流，富有歐洲各民族獨特色彩的音樂，如雨後春筍般在歐洲各地出現了。而這些音樂因為都具有民族性的特色，因此便形成了所謂的「國民樂派」。

　　我們先從18世紀看起，當時的歐洲各國正面臨許多挑戰，法國大革命之後，促使人民自主意識抬頭、貴族沒落。從前人民所效忠的對象多半是比較小的政治單位，例如封地的領主和宗教團體的上帝。就宗教而言，中心思想是整個基督教世界的精神，至於封地的領主則是基於土地所形成的佃農和地主的從屬關係，這些牽涉到的都與民族性沒有相關。法國大革命之後，各國紛紛受到影響，再加上19世紀中葉，盛極一時的軍事家拿破崙沒落，在此之前，各國受到拿破崙的壓力，已經開始有強化民族特性的自覺心出現，到拿破崙失敗，各國便開始重新估計本國的文化遺產。不僅文學、戲劇、美術，甚至連音樂方面也受到重視，而且不只是義大利、法國或德國等所謂音樂先進國家，其他各國也都努力追求富有本國國民感情的音樂。

　　許多小國家在此時脫離威權統治獨立建國，為了使人民具有向心力，當務之急是把「國家利益在個人利益或全球利益之上」的觀念深植於人民心中；利用民族特性將人心聚集，就是當時宣傳民族主義中心思想的方法。早期各國的民族主義運動是自由的，並且帶有國際觀，國與國之間能

彼此包容民族間差異，而這些差異更使他們認為彼此正在參與一個共同的抗爭，因而使得民族主義能夠迅速地傳播出去。不同價值觀的國家民族主義，會以各種不同的形式出現和存在。有時它與國家結合，例如法西斯義大利的民族主義運動；有時它並不是獨立的政治單位，而是在其他政權的統治之下，例如奧匈帝國統治下的巴爾幹各國。最後就是非政治性的民族主義，利用非政治的活動表現民族特徵的藝術、文學、音樂、舞蹈和其他文化的形式。主要國家和地區有：東歐、北歐、俄國、捷克（當時稱波西米亞）、挪威、芬蘭等。

　　在音樂方面，有些國家才剛剛脫離一些威權大國的統治而獨立，它的人民受到其他國家欺壓，開始慢慢興起本國意識，音樂家用筆、五線譜來做出音樂，以激發民心、鼓舞士氣、推翻威權，因此作曲家經常在歷史與民族音樂中找尋國家的定義，這也是國民樂派的成立起源。事實上，國民樂派和浪漫樂派在18世紀初期是同步發展的，文藝上，浪漫時期走向了「市民的文藝」，在主流地

19世紀的劇院外觀。

153

民族意識抬頭，促使國民樂派興起。

區繼續盛行，至於「國民樂派」則在主流地區之外發展，它也是浪漫主義音樂鼎盛時期發展出來的另外一個支派。國民樂派的特色是富民族性、地方性色彩，旋律接近民謠，節奏奔放，戲劇性、寫實性很強，少有德式嚴謹的「純粹音樂」，也與義大利花腔式的音樂風格不同。

在音樂創作上，作曲家充分發揮了民族特性，愛國音樂家紛紛以本國的山川或故國山川為題來作曲，特色就是強調自己的國土及歷史，將本國國民的精神、背景與個性充分表現出來，讓國民樂派的音樂隨著政治上的民族主義而更加發達。此一運動發源於俄國，不久波西尼亞、北歐諸國、西班牙及其他國家都一一跟進，各國樂曲作家紛紛創作起民族音樂，他們各就其本國音樂加以發揚光大，採用民族情調的旋律節奏，引用各地的民謠。雖然他們加入民族的情趣，但其和聲結構等，依然不脫離傳統音樂的風格，前輩大師的精神，仍在這些作品中傳承下去。

李斯特、蕭邦、葛令卡等是國民樂派的前驅者，他們雖處於浪漫樂派時期，但是作品中已流露出濃厚的民族色彩；真正掀起國民音樂運動的，

是波西米亞的史麥坦納。波西米亞是吉普賽人的大本營，吉普賽的音樂原本就富有地方色彩，但在德弗乍克與史麥坦納之後，才成為歐洲音樂中的一員；史麥坦納音樂中的民族色彩更為濃厚，他的作品《我的祖國》是一首愛國的史詩，而德弗乍克的《新世界交響曲》則是最標準的國民樂派作品。國民樂派的重點就是民族性與音樂結合所產生的具有民族意識的音樂，它真正的分隔並不那麼明顯，我們可以說它是浪漫樂派的支派，也可以說它是後起的現代樂派的先驅。

　　當音樂的觀念由浪漫樂派發展到國民樂派，再經過不斷的強調自由、平等的人文主義以及民族思想之後，音樂已經不再只是巴洛克和古典時期那樣，非追求一致性的唯美與風格不可了，後起的音樂形式越來越以作曲家的自我為中心，每一位作曲家都嘗試創作出具有原創性的音樂，因此我們可以說，此時的音樂風格的開展，多是打破以往的傳統，發展出新的音樂理論，讓世人能有耳目一新的視野。

葛令卡
Mikhail Glinka
1804.6.1 ~ 1857.2.15

　　葛令卡於1804年出生於俄國葉利尼亞市附近的小鎮，他父親曾學過鋼琴與小提琴，是個出身貴族的將軍，這使得家境富裕的葛令卡從小就獲得良好的教育，又因家族親戚的影響，他對俄國民謠非常熱愛。1817年，十三歲的他從故鄉來到首都聖彼得堡求學，除學習鋼琴外也嘗試創作。

　　1822年畢業後他到高加索地區旅行，接觸到諸如海頓、莫札特與貝多芬等古典樂派音樂家的作品，得到關於管弦樂法的知識。1824年旅行歸來，短暫工作過一陣子後，決定專心從事音樂創作，並於1829年發表第一部作品。

　　1830至1834的五年期間，葛令卡到義大利、奧地利及德國等歐洲各地遊歷，除了見識這些國家的風土文化之外，更吸收了當地的音樂文化及理論。回到俄國之後，他企圖以俄文創作一部歌劇，便選擇俄國歷史人物伊凡·蘇沙寧為主角，在1836年寫成歌劇《為沙皇獻身》，首演大獲成功。這首部以俄文寫成的歌劇，同時也為俄國音樂史寫下劃時代的里程碑。

　　1837年葛令卡被任命為宮廷禮拜堂的合唱長，同時開始創作他的第二部歌劇《露斯蘭嶼盧蜜拉》，這部歌劇是根據俄國文學家普希金的作品寫成，可視為葛令卡最成熟的音樂作品，然而它在1842年的首演之時，意外未受好評。

失望之餘，他選擇到西歐旅行，途中與李斯特、白遼士會面，得到他們對他在音樂上表現的高度肯定。1857年，他移居柏林，不久卻因感冒驟逝，遺體後遷葬於聖彼得堡的亞歷山大涅夫斯基修道院。

重要作品概述

葛令卡被俄國五人組視為精神導師，他的第一部歌劇《為沙皇獻身》就已經表現了十足的俄國國民樂派的強烈訴求。此劇在1836年首演即吸引沙皇的注意，並立刻大獲成功。之後他大受沙皇器重，並開始創作第二部歌劇《露斯蘭與盧蜜拉》，此劇的音樂成為葛令卡畢生的代表作，《露斯蘭與盧蜜拉》多少有著義大利花腔演唱的影響，但劇中已經採用大量俄國民謠旋律，這齣創作於1842年的歌劇，至今仍因其序曲的快速、充滿精神的風格受到喜愛。葛令卡在1848年以俄國民謠寫成的同名交響

葛令卡大事年表

	
1804	6月1日出生於俄國。
1817	進貴族寄宿學校就讀。
1822	自貴族學校畢業赴高加索旅行，並開始接解古典樂派音樂。
1830	在歐洲各地遊歷並接觸各國音樂。
1836	《為沙皇獻身》首演，大受歡迎。
1837	獲聘擔任宮廷禮拜堂合唱長。
1842	《露斯蘭與盧蜜拉》首演，但市場反應並不佳，葛令卡因而離開俄國再度前往歐洲旅遊，並與李斯特、白遼士等人會晤。
1852	再度前往西、法等國。
1854	因戰爭爆發而返回俄國。
1857	2月15日病逝於德國柏林。

19世紀中期爆發了土俄戰爭。

詩《卡馬林斯卡雅》、1845年寫的《亞拉岡省的霍塔舞曲》、1848年的
《馬德里一夜》等至今都還常在音樂會中演出。葛令卡也寫作大量的藝術
歌曲、鋼琴小品和室內樂曲。

俄國士兵被送上前線一景。

音樂加油站　俄羅斯五人組　The Five

　　19世紀前半，俄羅斯並未有音樂院，在葛令卡的激勵之下，巴拉基列夫認為俄羅斯應該擁有獨特的音樂學派，不應受南歐和西歐的影響。1856年他即開始聯繫能助他達到目標的重要人士，包括庫依、謝洛夫（Alexander Serov）、斯塔索夫兄弟及達郭米茲基（Alexander Dargomïzhsky）。他將理念相似的作曲家聚集在一起，並承諾他們將以他的方式予以栽培，這些作曲家分別是穆索斯基、林姆斯基－高沙可夫，及鮑羅定，再加上庫依，便成了「俄羅斯五人組」，也被著名的樂評家斯塔索夫（Vladimir Stasov）譽為「強力集團」（the mighty handful）。

巴拉基列夫
Mily Balakirev
1837.1.2 ~ 1910.5.29

　　巴拉基列夫於1837年出生在俄羅斯的第三大城下諾夫哥羅德市的窮苦雇員家庭。他的音樂啟蒙來自母親，四歲就可以用鋼琴彈奏出聽過的旋律。他在下諾夫哥羅德市高中接受一般教育，十歲時，母親曾利用暑假帶他到莫斯科向愛爾蘭鋼琴家暨作曲家費爾德（John Field）的學生學琴。

　　在他母親過世後，他轉到亞歷山大雷夫斯基學校寄宿就讀。他的音樂天分並未就此埋沒，因為他馬上就得到了貴族奧利彼契夫（Oulibichev）的贊助。奧利彼契夫是音樂界的領軍人物及贊助者，擁有龐大的音樂藏書，曾寫過莫札特的傳記。此時的巴拉基列夫拜為奧利彼契夫安排音樂晚宴的鋼琴家艾斯拉契（Eisrach）所賜，才得以接觸到蕭邦及葛令卡的音樂。

　　1853年他離開亞歷山大雷夫斯基學校，進入喀山國立工藝大學數學系就讀，並以擔任音樂家教來賺取所需。1855年秋，奧利彼契夫帶他到聖彼得堡拜見葛令卡，雖然巴拉基列夫在作曲上的技巧尚未純熟，但天分卻得到葛令卡的高度認可，並鼓勵他以音樂為業。

　　他在1856年的大學音樂會上首次公開演奏他的第一鋼琴協奏曲，1858年在沙皇面前演奏貝多芬的皇帝協奏曲鋼琴獨奏的部分，1859年他有十二首作品出版。儘管如此，他依然一貧如洗，主要是靠在上流社會舉辦的晚會中演奏及教授鋼琴維生。

身為「五人組」之首的巴拉基列夫，於1826年協助建立聖彼得自由音樂學院，並在學院中指揮了多場音樂會，演奏當時的作品。1859到1883年，他陸續創作多首曲子，對於俄羅斯音樂發展具有深遠的影響力。巴拉基列夫於1910年辭世，安葬在聖彼得堡的名人墓園。

重要作品概述

巴拉基列夫的作品，除了以艱難聞名、號稱「東方幻想曲」的鋼琴曲《伊斯拉美》（後來曾改編成管弦樂曲）之外，其餘作品可說少為人知。雖然是自學，但巴拉基列夫在十八歲時，就以鋼琴家的身分發表了《第一號鋼琴協奏曲》，可見他的素養很深。他有很長一段時間投入教學工作，更在1870年代完全停止與音樂界接觸，直到1876年才又復出，這一年他先寫出交響詩《塔瑪拉》，之後於1895年到1910年間陸續完成了兩首交響曲、一首鋼琴奏鳴曲和《第二號鋼琴協奏曲》，同時更出版了他的民謠改編曲集，這段期間成為他畢生創作力最豐的時候。這裡面著名的《降b小調鋼琴奏鳴曲（第一號）》前後花了五十年時間才寫成，近年來逐漸受到重視。

19世紀末，20世紀初，俄國的文化、科學都出現長足進展，例如巴甫洛夫是20世紀初知名的生理學家。

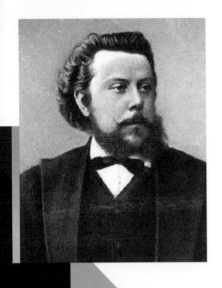

穆索斯基
Modest Mussorgsky
1839.3.21 ~ 1881.3.28

　　穆索斯基1839年出生於俄羅斯普斯科夫省的卡列沃村。他的家族富裕且擁有田地，被認為是貴族的後裔。六歲時，穆索斯基開始跟身為鋼琴師的母親學琴，琴技進步神速，三年後就能為親友彈奏費爾德（Field）的協奏曲及李斯特的作品。十歲時，他和兄弟被送往聖彼得堡的軍事學校就讀，在校期間他跟著知名鋼琴家赫克（Herke）學琴，並寫出第一部作品《陸軍准尉波爾卡》，此時的他也對歷史及宗教發生興趣，進而開始研究俄羅斯宗教音樂。

　　1856年穆索斯基離開軍校，進入禁衛軍隊服務，遇到比他年長三歲的巴拉基列夫，才得以接受正式的音樂教育，同時研習貝多芬、舒伯特和舒曼等人的作品。1858年他離開軍職，並於次年立志成為俄國國民樂派的作曲家。此後，1861年俄羅斯實行的農奴制改革，影響他貴族出身的家道，

著軍裝的穆索斯基肖像。

於是他只好回鄉幫忙家計，謀職於沙皇座下的公職。

離開公職之後，穆索斯基回到故鄉開始創作管弦樂曲，寫出名作《荒山之夜》。其後，他又回到聖彼得堡，著手改編與普希金作品同名之歌劇《波里斯郭德諾夫》，直到1874年才首演。此時，穆索斯基開始酗酒，並發覺有痴呆的徵兆。雖然如此，同年他仍寫下膾炙人口的鋼琴組曲《展覽會之畫》。

1881年，穆索斯基因癲癇發作，三天後被送到尼古拉耶夫斯基醫院，不幸於當月逝世，並安葬在聖彼得堡亞歷山大·涅夫斯基修道院的名人墓園。

重要作品概述

穆索斯基十七歲時進入俄國禁衛軍隊，遇見了鮑羅定，透過鮑羅定認識了其他人，並開始隨巴拉基列夫學習作曲。這時穆索斯基和五名年輕創作者一同搬到一棟公寓中合住

穆索斯基大事年表

1839	—	3月21日出生於俄羅斯普斯科夫省的卡列沃村。
1845	—	開始學習鋼琴。
1849	—	進入聖彼得堡禁衛軍學校。
1856	—	進入軍隊服役，與巴拉基列夫結織。
1858	—	離開禁衛軍隊。
1860	—	受託創作《荒山之夜》。
1865	—	因長年酗酒出現酒精中毒、精神錯亂現象。
1873	—	《波里斯郭德諾夫》首演。
1881	—	3月28日因酒精中毒去世。

（即日後的俄國五人組），並開始創作第二部歌劇，但未竟全功。1865年他因長年酗酒導致酒精中毒，顯現出精神病的狀態，康復後，他搬去與哥哥同住，他最輝煌的創作時期於焉到來，他寫了一系列傑出的俄文藝術歌曲，其深度與旋律性可與舒伯特和布拉姆斯相比，他也寫下畢生最重要的代表作《波里斯郭德諾夫》。此劇兩度送往皇家歌劇院都遭退回，但穆索斯基毫不氣餒，繼續創作下一部歌劇《霍凡希納》。然後在1873年，幸運之門來臨，《波里斯郭德諾夫》獲得演出的機會，並且大獲好評。在他死後，因為好友林姆斯基－高沙可夫的義行，將他的《波里斯郭德諾夫》重新配樂、俄國指揮家庫賽維茲基（Kousevitzky）委託作曲家拉威爾將他的鋼琴曲《展覽會之畫》改成管弦音樂等等，使穆索斯基在後世的知名度到達了不可思議的地步。他的交響詩《荒山之夜》後來也因為被迪士尼卡通電

著軍裝的穆索斯基肖像。

影「幻想曲」引用而廣為人知。至於他的藝術歌曲，像是《育嬰房》、
《烏雲蔽日》、《死神之歌與舞》等聯篇歌曲集，都是深為俄國歌唱家所
喜愛的代表作。

「禁衛軍臨刑的早晨」。17世紀末期，彼得大帝曾下令吊死兩百多名
涉嫌叛亂的禁衛軍。

林姆斯基－高沙可夫
Nicolai Andreievitch Rimsky-Korsakov
1844.3.18~1908.6.21

　　林姆斯基－高沙可夫的父親曾是沙皇時期的官員，擔任過省長一職。林姆斯基－高沙可夫雖然自小即展現卓越音樂天賦，但他卻嚮往著和祖輩、兄長一樣的海軍、海員生涯，十二歲便進入彼得堡海軍官校就讀，不過他閒暇時最大的嗜好仍是練琴與聽歌劇，尤其是被尊稱為俄國音樂之父的葛令卡（Glinka）所創作的民族歌劇。

　　1862年，林姆斯基－高沙可夫自軍校畢業，奉派前往海上進行為期三年的訓練，直到此時林姆斯基－高沙可夫才發覺自己心中熱愛的，其實是音樂。在訓練結束後，他再度回歸五人組行列，並正式開始創作樂曲，舉行《第一號交響曲》、《薩德柯》等均頗受好評，1871年聖彼得堡音樂學院聘請他擔任教授，他也開始埋首研究傳統對位法及和聲理論。在聖彼得堡任教三十多年的林姆斯基－高沙可夫教出了許多知名的音樂家，包括史特拉汶斯基等人，堪稱桃李滿天下。

　　一心致力俄國民族音樂的林姆斯基－高沙可夫在五人組解散後，與自己的學生另組團體，繼續推動國民音樂，此時的他也譜寫出許多絢爛的作品，例如《西班狂想曲》、《俄國復活節》等，直到1888年，在看過《尼貝龍根的指環》後，他才辭去公職專心創作歌劇，同樣也為俄國音樂界帶來重大影響，可說是十九世紀俄國的音樂國寶。

重要作品概述

　　林姆斯基─高沙可夫在1862年十八歲時寫下《第一號交響曲》，改為擔任地勤工作之後，林姆斯基─高沙可夫開始大量寫作，他的管弦樂作品《莎德考》和《安塔爾》接連於第五和第六年後問世。之後他在1871年成為穆索斯基的室友，兩人因工作時間不同，分別在早上和下午使用同一台鋼琴作曲。他們互相鼓勵切磋，分別在這一年寫了許多名作，穆索斯基寫了歌劇《波里斯郭德諾夫》、林姆斯基─高沙可夫則寫了歌劇《恐怖的伊凡》。林姆斯基─高沙可夫後來在穆索斯基過世後，替他續成歌劇《波里斯郭德諾夫》，這是俄國歌劇史上最偉大的作品，全曲的配器仰賴林姆斯基─高沙可夫的傑出技法，為俄國音樂留下了重要的紀錄。1871年，林姆斯基─高沙可夫成為聖彼得堡音樂院的教授，這之後他邊學邊教，陸續完成了十五部歌劇，其中最有名的有《莎德考》（《大黃蜂的飛行》一曲出自此劇）、《金雞》、《隱城基特茲傳奇》等劇。他的《天方夜譚》、《西班牙奇想曲》等交響詩也深受西方好評。

《薩丹王的故事》佈景。

鮑羅定
Alexander Borodin
1833.11.11~1887.2.27

　　鮑羅定於1833年出生於俄國，由於父母的愛情不受認可，小鮑羅定便在單親家庭中長大。母親除了讓他接受多種語文教育外，也讓他學習音樂。鮑羅定早早就顯現出音樂天分，八歲時已能在鋼琴上彈出聽來的曲調，後來又陸續學習長笛與作曲。鮑羅定十七歲時進入聖彼得堡醫學院就讀，是俄國化學之父齊寧（Zinin）的學生。他畢業後即進海軍醫院服務，並於此時認識穆索斯基。

　　1859年，鮑羅定因工作需要，前往海德堡深造，他也在此時接觸大量的西方音樂，親耳聆聽華格納歌劇、德國室內樂與義大利歌劇等。1862年，結束深造返回俄羅斯後，鮑羅定在穆索斯基引見下與巴拉基列夫相見，開始認真學習作曲，也成了後來俄國五人組的一員。

　　由於鮑羅定專注於化學研究工作，週間幾乎都在實驗室內度過，只有週末才有空作曲，因此又被稱為「星期天作曲家」。

重要作品概述

　　鮑羅定十七歲時進入俄羅斯物理學院，畢業後曾從事製藥工作，慢慢的，他才對音樂流露出興趣，在遇到穆索斯基後，這分興趣更被點燃，他在1862年巧遇巴拉基列夫，開始投入俄羅斯國民樂派作曲運動中，促成他

發表《第一號交響曲》，但他所從事的化學研究工作，造成《第二號交響曲》在《第一號交響曲》完成五年後只完成鋼琴譜。然後他又朝向歌劇領域拓展，將所有以往在歌劇的嘗試都放入《伊果王子》這部歌劇中，這部歌劇花了他近十年的時間，但一直到他1887年過世時仍未完成，要仰賴林姆斯基－高沙可夫和葛拉佐諾夫兩人的協力，才在他身後將之完成，並成為俄國歌劇史上最受歡迎的一部作品。鮑羅定生命的最後十年間完成幾部重要的作品，首先是優美的兩部弦樂四重奏，其中第二號的第二樂章《夜曲》，因為旋律優美，經常被單獨演出，或改編成其他樂器演奏。然後則是著名的交響素描《中亞草原》。

俄國海軍曾盛極一時。

庫依
César Cui
1835.1.18 ~ 1918.3.13

　　庫依出生於1835年立陶宛維爾紐斯，為法裔和立陶宛裔混血，出身羅馬天主教家庭，是五個孩子的老么。父親於1812年跟隨拿破崙的軍隊進到俄羅斯，在法軍失敗後於維爾紐斯安定下來娶妻生子。從小在多元種族的環境下成長的庫依學會了法語、俄語、波蘭語及立陶宛語等多種語言。

　　1850年，尚未完成中學學業的他就被送往聖彼得堡，準備進入軍事技術大學就讀，1855年畢業後繼續前往尼古拉耶維奇軍事學院深造，然後從1857年開始在軍中教授軍事工程，他的學生包括沙皇尼古拉二世等皇室成員。身為軍事防禦專家的他終於在1880年取得教授之職，在1906年取得陸軍將軍的軍階。

　　儘管他在軍事教學上的成就斐然，庫依最為西方世界所知的其實是他的音樂生涯。他年少時即可彈奏蕭邦的作品，並於十四歲就創作了幾首作品。在他前往聖彼得堡求學前，跟隨住在當地的波蘭作曲家莫紐什科（Moniuszko）學習樂理。

　　即使他只是在閒暇之於才創作音樂和撰寫樂評，庫依仍屬多產的作曲家及小品藝文的專欄作家。他撰寫樂評的主要目的，是為了推廣俄羅斯當代音樂家的音樂作品。

　　庫依首次以作曲家的身分露面，是在1859年發表第一號管弦樂《詼諧

曲》。1869年他根據海涅的作品寫成的歌劇《悲劇》，但並未造成轟動。幾乎他所有的歌劇都是以俄文寫成，唯獨《海盜》除外，雖然這部作品依然未獲成功，但庫依的歌劇作品仍得到李斯特等人的讚譽。

1916年，庫依失明了，他依然用口述的方式創作小段曲子。兩年後因腦中風去世，並與妻子合葬在聖彼得堡的斯摩棱斯克路德教派公墓。後於1939遷葬於亞歷山大‧涅夫斯基修道院的名人墓園、俄國五人組其他成員之旁。

沙皇尼古拉二世。

庫依大事年表

1835	—	1月18日誕生於立陶宛。
1851	—	進入聖彼得堡軍事技術大學就讀。
1855	—	繼續前往尼古拉耶維奇軍事學院深造。
1856	—	與五人組成員之一的巴拉基列夫結識。
1857	—	開始在軍中教授軍事工程。
1859	—	發表第一號管弦樂《詼諧曲》。
1869	—	發表《悲劇》。
1878	—	《滿洲官吏之子》首演，便大獲成功。
1916	—	因故失明，仍持續口述樂曲創作。
1918	—	1918年因腦中風去世。

重要作品概述

在「俄國五人組」中，庫伊的作品是最鮮為人所知的。但其實他十四歲時就已開始作曲，並在1859年發表第一部作品《管弦樂詼諧曲》，之後第一部歌劇《威廉拉克里夫》接著問世，他的歌劇作品多半是以德語創作，只有一部是以俄語寫成，但那是1894年的作品。他生前唯一成功的歌劇是《滿洲官吏之子》，於1878年首演。

庫伊幾乎所有型式的樂曲都創作過，只有交響曲和交響詩未曾試過，其中數量最多的是藝術歌曲，但這部分作品卻很少在西方演出。他也寫了大量的鋼琴獨奏和室內樂作品，不過，他花費最多心力的還是歌劇，前後總共發表了十五部。他有一首小品很有名，是為小提琴與鋼琴所寫的《東方》。如今，他的鋼琴作品反而是較常聽到的。

拿破崙的失敗，激起了歐洲各國的民族主義熱情。

在民族主義驅使下，華沙人民起義反俄。

爆發於1904年的日俄戰爭。

史麥坦納
Bedřich Smetana
1824.3.2~1884.5.12

1824年史麥坦納出生於捷克波西米亞的萊托謝爾（Litomyšl），當時波西米亞是奧地利帝國的一個省。他的父親是釀酒師，也是業餘的音樂家。史麥坦納從小就開始學習鋼琴和小提琴，顯露出過人的音樂天賦。五歲時，他在家庭成員組成的業餘弦樂四重奏中擔任小提琴手，六歲就在當地的音樂會上首次公開演奏鋼琴。

1831年，由於父親工作的關係，史麥坦納舉家遷往英吉夫。史麥坦納跟隨當地的管風琴師學習音樂，九歲就寫下第一部作品。1839年，十五歲的史麥塔納被送到布拉格一所名校就讀，卻因迷上了音樂會而被送往比爾森寄宿於叔父家、就讀中學。1843到1847年間，他得到父親的首肯而前往布拉格接受正規的音樂訓練，並在一個貴族家中擔任音樂教師。1848年獲得李斯特的贊助，成立了自己的音樂學校。

1856年他因政治因素，乃前往瑞典哥德堡指揮當地的愛樂樂團。當奧地利帝國解體後，他返回了布拉格投入捷克音樂的發展。1860年代轉向歌劇發展，並於1866年成為國家劇院指揮。其中，他的代表作歌劇《販賣新娘》經多次修改後為他贏得不墜的聲譽。

1874年他因梅毒而失聰，這使他淡出了社交圈，但創作熱忱卻未曾稍減，又持續寫出著名的六段式民族交響詩《我的祖國》，其中又以第二首《莫爾道河》最為人所熟知。他在1884年病逝後被安葬於布拉格。

重要作品概述

史麥坦納創作了大量的歌劇，都是依捷克傳奇寫成的，最著名的歌劇《販賣新娘》完成於1866年，劇中採用了許多捷克舞曲和旋律。這部歌劇是他生平的第二部歌劇作品，隔了兩年，他完成第三部歌劇《姐利波》，之後過了十一年後才完成第四部歌劇《莉布絲》，這是他生平九部歌劇中在近代較受歡迎的三部。他的交響詩《我的祖國》，因為出了知名的《莫爾島河》一曲，因此廣為人知。他的《第一號弦樂四重奏》，完成於他五十二歲時，也是四重奏史上的名作。而為小提琴與鋼琴合奏所寫的《我的家鄉》也是一首受喜愛的作品，《g小調鋼琴三重奏》在三重奏史上則與蕭邦的作品齊名。另外他為鋼琴所寫的小品，包括《捷克舞曲》、《波卡舞曲》，都是波希米亞作曲家同類作品中最具特色的。

19世紀的奧地利軍官。

德弗乍克
Antonin Dvořák
1841.9.8~1904.5.1

德弗乍克出生於舊稱波西米亞的捷克，他從小熱愛音樂，但因身為長子，父母期望他能就業改善家計，便早早送他去學做生意。曾教授他德文及音樂的老師李曼（Liehmann）不忍埋沒他過人的音樂天賦，便說服了德弗乍克的雙親送他到布拉格風琴學校去。

布拉格風琴學校即今日之布拉格音樂院，在那兒，德弗乍克接受了正規的音樂教育，畢業後先在樂隊中演奏中提琴，他的才華受到指史麥塔納（Smetana）賞識，入選為布拉格臨時劇院的中提琴手，同時接觸到大量知名作曲家的音樂，貝多芬、孟德爾頌都是他研究的對象，但他最喜愛的，卻是華格納的作品。

在默默研究作曲十多年後，德弗乍克終於以清唱劇《讚歌》獲得大眾讚賞，並在1873年以《降E大調交響曲》為布拉姆斯所發掘；在後者刻意提攜下，德弗乍克逐漸提名樂壇，兩人也成為終生好友。

在享譽歐洲樂壇後，德弗乍克仍持續創作歌劇、交響曲、室內樂，而這些多數帶有波西米亞氣息。但無論是《萬妲》、《一對頑固的青年》或《迪米特里》，在演出時均未能獲得熱烈回應，直到1883年，他的舊作《聖母悼歌》在英國上演並造成轟動；此劇影響所及，除了德弗乍克獲得個人聲譽，也使得波西米亞文化廣為世人所知。

1892年，德弗乍克受美國擔任紐約音樂院之邀，前往新大陸擔任院長，就在此時，他譜下了聞名後世的《新世界交響曲》。在美國停留三年後，思念故鄉的德弗乍克辭職返回歐陸，並於1904年病逝，終其一生，他為波西米亞及美國音樂帶來巨大影響，也被後人稱為波西米亞民族音樂的巨人。

重要作品概述

德弗乍克十六歲時認識了史麥坦納，前者雖然未正式學過作曲，卻開始創作，他先寫出《第一號交響曲》和前期的弦樂四重奏作品。二十九歲開始，德弗札克的作品逐漸受到重視，1873年他寫下了三首弦樂四重奏、一些歌劇作品和弦樂五重奏，接著寫下了最有名的前期作品《斯拉夫舞曲集》，透過出版商的發行，將他的魅力傳播到其他德語地區。1879年，他的第三首斯拉夫狂想曲問世，紅遍維也納，

德弗乍克大事年表

1841	9月8日出生於布拉格近郊。
1857	進入布拉格風琴學校就讀。
1866	經史麥塔納提拔，獲得布拉格臨時劇院中提琴手一職。
1873	清唱劇《讚歌》大受歡迎。
1874	以《降E大調交響曲》深受布拉姆斯青睞，並以此獲得青年藝術獎助金。
1883	《聖母悼歌》在英國上演並大受好評。
1890	應柴可夫斯基之邀前往俄國訪問，同年並獲選為捷克藝術院院士。
1891	受聘於布拉格音樂院教授。獲英國劍橋大學頒贈榮譽音樂博士學位。
1892	受邀前往美國紐約國民音樂院擔任院長。
1893	《新世界交響曲》在美初演，轟動一時。
1895	辭去紐約教職返回布拉格，繼續在布拉格音樂院任教。
1901	被任命為上議院議員，並出任布拉格音樂院院長。
1904	5月1日因中風病逝。

波西米亞鄉間景色。

在眾人的殷望下，他寫下了《D大調第六號交響曲》，讓人認識他的正統作曲才能，被視為貝多芬之後最好的交響音樂作曲家，並時常被拿來與布拉姆斯的《D大調交響曲》並比。

1891年他獲聘為紐約國家音樂院的院長，前往美國三年。在美國期間成為德弗乍克畢生創作期中最豐盛的時期，他在這裡寫下了第九號《新世界交響曲》、《美國》弦樂四重奏、大提琴協奏曲，一系列的交響詩《木鴿》、《金紡車》及《日中女巫》等也緊接著問世。

從美國返回波西米亞故鄉後，德弗乍克的創作精力依然不衰，但主要都集中在歌劇，這時他寫了《魔鬼與凱特》和《水妖魯莎卡》，後者更出了一首優美的女高音詠歎調《月之頌》。除此之外，他的《第八號交響曲》被視為與《第七號交響曲》一般，是音樂史上最出色交響曲創作的代

表，甚至有人認為此曲超越第九號《新世界》。

德弗乍克的宗教音樂也很有代表性，他的《安魂曲》、《d小調彌撒》、《聖母悼歌》都是東歐浪漫派具有代表性的宗教音樂。德弗乍克的協奏曲作品，除了知名的《大提琴協奏曲》外，鋼琴協奏曲和小提琴協奏曲也歐受到後世喜愛。在知名的《大提琴協奏曲》完成前，他另寫有一首《A大調大提琴協奏曲》，但未完成配器，只有鋼琴伴奏譜。另外，他還為大提琴和管弦樂團寫了一首《寂靜的森林》，也深受世人喜愛。德弗乍克的室內音樂很有浪漫派的風格，雖然技巧不難，但深具魅力，像是兩首鋼琴五重奏，其中第二號比第一號受喜愛，四首鋼琴三重奏，其中被稱為「悲歌」的作品九十是鋼琴三重奏的名作。另外他的小提琴小品《浪漫小品》也極受歡迎。

同期音樂家　夏布里耶
Alexis Emmanuel Chabrier 1841.1.18~1894.9.13

夏布里耶出生於法國，六歲開始學習鋼琴，當時兩位鋼琴老師都是西班牙人，讓他對西班牙文化產生興趣，1883年所發表著名的管弦樂曲《西班牙》，和他的童年印象有很深的關係。夏布里耶十六歲時隨家人遷往巴黎，進入法律學校，隨後進入法國政府內政部做事。十八歲時他進入軍隊服役，但是卻把大部分時間花在作曲上。

他在作曲方面的知識大半靠抄謄前輩作曲家的樂譜和自學得來，尤其熱衷於抄寫華格納的歌劇作品，這讓他後來的作品不會過於法國和西班牙化，而能夠兼具國際性的語法。夏布里耶到了四十歲時決定全心投入創作，但後來卻染上嚴重的憂鬱症，幾度瀕臨精神崩潰，最後於五十三歲過世。

葛利格
Edvard Hagerup Grieg
1843.6.15~1907.9.4

　　出生於挪威的葛利格是蘇格蘭裔，他的父親是英國駐卑爾根領事，在當地文化界小有名氣，他的母親擅長彈奏鋼琴，也創作詩歌、歌劇。

　　挪威原本追隨著德國音樂界腳步，直到葛利格出現，才有了注入民族意識的音樂，他也因此被稱為「挪威民族音樂家」。但在闖出名號前，葛利格曾遠赴萊比錫學習鋼琴及作曲，自萊比錫音樂學院畢業後，他前往丹麥旅行，途中拜訪了當時的名作家加代（Niels Gade），領悟到自己的曲風缺乏個人風格；之後又認識了諾爾達克，此人是挪威國歌的作曲者，熱中於振興挪威文化，在這種種刺激下，葛利格乃立志要創作出有祖國風味的音樂。

　　1863年，葛利格、諾爾達克等人創立了「尤特比音樂協會」，葛利格有多支作品曾在此協會首度發表。1866年，遷居首都的葛利格擔任克利斯加尼亞樂團指揮，在他的領導下，樂團聲名日隆，他也成了挪威知名人物，創作出多首富含民族風味的曲子。

　　挪威政府為了感謝葛利格對該國民族音樂的貢獻，特地在1874年提供他終身年俸，在經濟無後顧之憂下，葛利格辭去指揮工作、專心創作，也因此作品數量大增；也就在此時，他接下了易卜生詩劇《皮爾金》的配樂工作。戲劇上演後，有戲評家說，葛利格所寫的插曲令《皮爾金》生色不

少，而他本人也再度聲名大噪。

　　葛利格在1855年後便定居鄉間潛心音樂，偶爾至歐洲各國巡迴演出，直到過世前，他都是挪威人心目中的民族英雄。

重要作品概述

　　葛利格的早期作品中包括一首交響曲和一首鋼琴奏鳴曲，在20世紀末逐漸受到重視，前者在他生前則不願發表。之後他為小提琴寫了三首奏鳴曲、為大提琴也寫了一首奏鳴曲，都帶有強烈的北歐色彩。《第一號小提琴奏鳴曲》

《a小調鋼琴協奏曲》封面。

葛利格大事年表

年份	事件
1843	6月15日出生於挪威卑爾根。
1849	開始學習鋼琴，最喜愛莫札特與蕭邦。
1858	赴萊比錫就讀音樂學院。
1863	創辦「尤特比音樂協會」。
1866	遷居首都克利斯加尼亞（即今日之奧斯陸）。
1866	因《a小調鋼琴協奏曲》而一舉成名。
1874	獲挪威政府提供終生俸。為易卜生作品《皮爾金》創作配樂。
1876	詩劇《皮爾金》於挪威首演，佳評不斷。
1885	搬至卑爾根鄉間，開始過著半隱居式生活。
1887	展開歐洲巡迴演奏之旅。
1894	獲劍橋大學頒與音樂博士學位。
1906	獲英國牛津大學頒與榮譽音樂博士學位。
1907	1907年9月4日，因肺疾病逝於卑爾根。

是他早期作品中，較早受到當代重視的，他早期的作品中有很大量都是鋼琴小品，這種音樂型式貫穿了他的一生，包括《抒情小品》。葛利格在後世最有名的作品，則當屬《皮爾金》組曲和鋼琴協奏曲，但後者在他生前其實沒有那麼受歡迎，雖然李斯特曾經讚賞過。《霍爾堡組曲》也是葛利格相當知名的作品，這首為弦樂團所寫的作品，原本是採用巴洛克風格寫成的鋼琴組曲。葛利格的藝術歌曲也同樣帶有北歐風格。除了《皮爾金》以外，葛利格的劇樂作品還有《西古爾約沙法》，在近代也偶有人演奏。另外，《交響舞曲》也是一套知名的管弦樂曲。

卑爾根的碼頭。

《皮爾金》1876年演出時的劇照。

同期
音樂家 辛定 Christian Sinding 1856.1.11~1941.12.3

辛定和葛利格一樣是挪威的作曲家，他們生活在同一個年代（辛定小葛利格十三歲，但多活他將近四十年），也同樣都是在德國萊比錫接受音樂教育。但不同於葛利格的是，他後來定居在德國，沒有回到挪威發展，但還是長期接受挪威政府的資助，他甚至有一段時間到美國的音樂院中任教。

辛定被視為葛利格國民樂派的傳人，但音樂風格卻與葛利格不同。辛定生前寫作許多鋼琴小品和藝術歌曲，其中以《春天的呢喃》最為知名。而他所寫的歌曲也被世人認為具有相當的藝術價值，因此有許多挪威聲樂家樂於演唱。

艾爾加
Edward Elgar
1857.6.2 ~ 1934.2.23

　　艾爾加出生於1857年，英國伍斯特郡外的一個小村莊布羅德希思（Broadheath），父親是一個樂器店老闆兼教堂管風琴樂手，艾爾加的音樂教育全部來自於父親及自修學習。十五歲時他想去德國萊比錫學習音樂，但礙於經費不足，只好在父親的店裡工作，同時參加社區的音樂俱樂部，在樂隊裡擔任小提琴手。1879年，由於伍斯特郡立療養院的委員會認為音樂對病人具有療效，於是聘任艾爾加擔任管弦樂隊隊長之職，並同意他為病患編寫波卡及方塊舞舞曲。

　　1886年，二十九歲的他，認識了前市長亨利・羅伯茲爵士的女兒卡洛琳・愛麗絲，儘管卡洛琳來自上流社會，又比艾爾加大八歲，三年之後兩人仍決意結婚。在結婚前，曾出版過詩及散文的卡洛林寫給艾爾加一首詩，艾爾加將之譜上曲調，即《愛的禮讚》，後由出版商改以法文Salut d'Amour重新命名。

　　在妻子的鼓勵下，艾爾加專注於音樂創作，並往倫敦發展，在試圖打入音樂圈不果後因健康之故而返回家鄉。直到艾爾加年近四十時，才小有作曲家的名氣。他為地方音樂節譜寫的音樂，逐漸受到重視。1899年，他的第一首交響樂《謎語變奏曲》獲得出版，並在倫敦由德國作曲家兼指揮家李希特（Richter）指揮首演，獲得成功。

1901年，他創作了五首《威風凜凜進行曲》中的第一首（最後一首則完成於1930年），佳評如潮，甚至連英國國王和王后也出席他的音樂會，以此奠定他身為英國當時最成功作曲家的聲譽，並於1904年獲封艾德華爵士。艾爾加被認為是20世紀英國音樂復興的先驅，自韓德爾死後英國作曲界經過一段長期的黯淡時期，終於由他開始振興。

1934年，艾爾加因無法開刀治癒的癌症而病逝伍斯特郡，並安葬於小莫爾文的聖瓦斯頓教堂，他妻子的墓旁。

重要作品概述

艾爾加的《大提琴協奏曲》因為電影「無情荒地有情天」而再度受到喜愛，此曲是艾爾加在第一次世界大戰後的作品，也是艾爾加將前一年創作的弦樂四重奏和鋼琴五重奏中，所領悟到的簡潔手法轉用到管弦樂中的成功之作。樂譜

艾爾加大事年表

	
1857	6月2日出生於英國的布羅德希思。
1872	自學校畢業，因經濟問題無法至德國進修。
1873	開始教授鋼琴與小提琴。
1879	獲聘擔任管弦樂隊隊長。
1886	與卡洛琳相戀，並於三年後結婚。
1896	發表《皇家進行曲》。
1901	開始創作《威風凜凜進行曲》。
1904	獲英王召見並受封爵士。
1913	完成《法斯塔夫》。
1934	2月23日因癌症去世。

維多利亞女王於1838年登基，直到1901年去世，共統治英國六十三年。

的最後艾爾加寫上了「結束」的字樣，象徵著大戰的結束、也象徵著一個年代的結束。艾爾加從1901到1930年總共寫了五首《威風凜凜進行曲》，其中第一首是在第一次世界大戰期間完成的，這五首每一首都獻給一位好友。其中最有名的就是第一號，曲中的中段慢板後來更被艾爾加改寫成合唱曲《希望與榮耀的土地》。《安樂鄉序曲》是1901年的作品，曲名所指的安樂鄉就是倫敦。《謎語變奏曲》是艾爾加重要的管弦樂作品，曲中藏了他朋友的音樂特徵，在每一段變奏前，都以縮寫寫上好友的名字。《皇家進行曲》是1896年的創作，是為英女皇維多利亞所寫的。《法斯塔夫》完成於1913年，被視為艾爾加最出色的管弦樂代表作。

艾爾加一生中只完成了兩首交響曲，第三號交響曲在他過世之前未及完成，只留下草稿。其中第一號最膾炙人口，這是1908年完成的作品。此曲從問世以後就廣受喜愛，不管在英國或國際都相當受到好評，曲中有一種莊嚴偉大的情操，很容易就引起德國人的共鳴。《海景》是五首管弦樂歌曲，完成於《謎語變奏曲》之後，頗有馬勒風格。艾爾加有很多知名的

英國在工業革命期間發展出先進的鋼鐵冶煉技術。

小提琴小品，往往比他的大型作品受人喜愛：《愛的禮讚》經常被改編成各種樂器演奏，《善變的女人》也深受喜愛。另外他為弦樂團所寫的作品《晨歌》、《夜之歌》、《歎息》及《悲歌》也經常被演出。在英國，他的神劇評價很高：《傑隆提厄之夢》、《使徒》、《王國》都相當具有代表性，《英國的精神》也是其代表作品。

自19世紀中期開始的五十年間，英國曾對阿富汗發動三次戰爭。

西貝流士
Jean Sibelius
1865.12.8~1957.9.20

　　西貝流士誕生於芬蘭首都北方的小鎮，自幼喪父，在母親及外祖母的照顧下度過愉快的童年。因外祖母重視音樂，西貝流士九歲就開始學習鋼琴及小提琴，並立志成為小提琴演奏家，但當他在1885年向家人提出想當音樂家的念頭時，卻遭到家人大力反對，無奈之餘，他只好進入法律系。

　　在赫爾辛基大學就讀期間，西貝流士仍然不減對音樂的熱愛，常蹺課到音樂院旁聽。家人知道此事後，決定同意他的選擇，他也立即轉學到赫爾辛基音樂院學習作曲與小提琴。自音樂院畢業後，他獲得芬蘭政府公費留學補助前往德國與維也納，除了持續進修外，他也大量接觸各國音樂，海頓、莫札特、史特勞斯等人的曲風與樂曲形式均為他帶來啟發。

　　芬蘭為俄國侵略併吞後，西貝流士決定回國為芬蘭文化盡一己之力，他回到音樂院教授作曲及小提琴，也加入地下組織，而以民族故事為題材的樂曲更激起許多人的愛國心，描述芬蘭英雄的交響詩《庫列沃》更使西貝流士成為反抗俄國暴政的英雄。

　　有感於他的貢獻，芬蘭政府於是在1897年提供他終身年俸，他也不負所望地寫出《芬蘭頌》與第一至第七交響曲等樂章，充分顯露出西貝流士對祖國的熱愛而廣受好評，西貝流士也因此被尊稱為20世紀優秀的作曲家、芬蘭的精神象徵。

重要作品概述

西貝流士從1892年開始有交響曲《庫列沃》、《傳奇曲》等傑作問世，隔年的《列明凱能組曲》、《卡列里亞組曲》流露出他的芬蘭國民樂派風格。1905年，他寫下唯一的一首小提琴協奏曲，成為20世紀的小提琴協奏名曲。同一年，劇樂《佩利亞與梅麗桑》問世，這是西貝流士最廣為人知的管弦樂曲之一，此後《冥王的女兒》交響詩、《第三號交響曲》、知名的交響詩《夜之騎行與日出》相繼問世。1912年，第四號交響曲誕生，接著為女高音與管弦樂團所寫的《魯歐諾妲》與交響詩《海之女神》也完成。1915年第五號交響曲問世，1923年則有《第六號交響曲》誕生。1924年西貝流士寫下他最後一首交響曲，並於隔年寫下為獨唱家、合唱團與管弦樂團的劇樂《暴風雨》。1926年，《塔比歐拉》誕生。之後他就擱筆、宣布不再創作。

西貝流士大事年表

1865	12月8日，誕生於芬蘭。
1874	開始學習鋼琴與小提琴。
1885	入赫爾辛基大學研讀法律。
1886	轉學至赫爾辛基音樂院就讀。
1889	自音樂院畢業後取得公費，赴德國、維也納等地求學。
1892	返回芬蘭擔任教職，發表《庫列沃》等，大受愛戴。
1893	發表《卡列利亞》。
1897	獲芬蘭政府提供之終身俸。
1899	發表《芬蘭頌》，此曲被稱為芬蘭第二國歌。
1904	發表所有作品中最著名的《第二號交響曲》。
1915	在他五十歲生日當天芬蘭舉國放假一天以資慶祝，此後芬蘭在西貝流士在世時每十年便放假一日。
1945	芬蘭發行西貝流士肖像郵票，並設立「西貝流士勳章」頒給對藝術有貢獻者。
1957	9月20日因腦溢血去世。

巴爾陶克
Béla Bartók
1881.3.25~1945.9.26

　　巴爾陶克出生於匈牙利拿吉森米克洛斯，父親是校長，擅長拉大提琴；母親是教師，也會彈鋼琴。年幼的巴爾陶克敏感、害羞、沈默寡言、不善交際，但音樂天賦極高，五歲就能與母親鋼琴聯彈，九歲就能作曲，十一歲就曾在慈善音樂會中演奏貝多芬的《奏鳴曲》以及自己創作的《多瑙河的水流》。

　　1899年，巴爾陶克通過布達佩斯音樂院的入學考試，跟隨托曼（István Thomán）學琴、克斯勒（János Koessler）學作曲。就讀音樂院期間，巴爾陶克特別喜愛李斯特的獨特風格，尤其是樂曲中充滿匈牙利民族情感的部分。

　　自音樂院畢業數年後，巴爾陶克開始積極採擷民歌，融合現代主義與無調音樂逐漸形成巴爾陶克式的獨特風格，而他最受尊崇的部分並非音樂創作，而是他發掘並保存

特蘭西瓦尼亞公爵曾在匈牙利獨立運動中領導農民起義。

了大量匈牙利民族音樂，但當時因匈牙利受納粹政府統治，世人並未對他的努力加以重視，而巴爾陶克也為了抗議納粹暴政，有多年流亡國外，直到1943年，他才逐漸打開知名度，但他當時已患有白血病，兩年後即辭世，終其一生都在為生活掙扎奮鬥的作曲家最後病故於美國。

重要作品概述

巴爾陶克生平第一部展現他成熟時期風格的作品，是1908年完成的《第一號弦樂四重奏》，這部作品中他跳脫了後浪漫派的影響，在匈牙利民謠和現代樂風中找到靈感。之後他開始採集匈牙利馬札爾人的民謠，在1911年寫出他生平唯一的歌劇《藍鬍子的城堡》。此作剛發表時未能奪得他屬意的「匈牙利精緻藝術獎」，讓他喪志兩、三年未創作，爾後第一次世界大戰爆發阻止了他採集民樂的腳步，讓

巴爾陶克大事年表

1881	3月25日誕生於匈牙利。
1890	開始嘗試作曲。
1899	就讀於布達佩斯音樂院。
1906	與高大宜至各地採集民歌，同年年底即出版《二十首匈牙利民歌》。
1911	與高大宜聯手創立「匈牙利新音樂協會」。同年寫下了《藍鬍子的城堡》。
1916	創作芭蕾舞劇《木偶王子》。
1919	創作出《奇異的滿洲官》。
1935	拒絕接受匈牙利政府頒發的「格雷古斯獎」。
1936	獲選為匈牙利科學院院士。
1939	完成《小宇宙》。
1940	流亡至美國。
1944	《管弦樂協奏曲》首度公演，獲得廣大迴響。
1945	因白血病逝於紐約。

他重回創作之途。
1916年他寫出《木
偶王子》和《第二
號弦樂四重奏》，
之後又發表更現代
風的《奇異的滿洲
官吏》，然後兩首
複雜的小提琴奏鳴
曲跟著問世。在
1927和1928年間，
他接連寫下第三和
第四號弦樂四重
奏，日後他的六首
弦樂四重奏都成為
20世紀弦樂四重奏
的傑作。這之後他
進入成熟期，先是
在1936年寫下《為
弦樂團、打擊樂器
與鋼琴的音樂》，
又在1939年寫下

李斯特肖像，他可以說是匈牙利歷來最知名的音樂演奏家。

《弦樂嬉遊曲》。1934年他的《第五號弦樂四重奏》回顧了舊式的風格，但在1939年的《第六號弦樂四重奏》則充滿了對歐戰的悲觀。

　　二次大戰爆發後，巴爾陶克輾轉來到美國，在此始終適應不良且白血病發作的他，於1944年應庫賽維茲基（Serge Koussevitzky）委託寫下名作《管弦樂協奏曲》，這成了他最暢銷的作品。同年小提琴家梅紐因也委託

他創作一首《無伴奏小提琴奏鳴曲》，他還以新古典樂風寫下《第三號鋼琴協奏曲》，並起草《中提琴協奏曲》，後者卻來不及完成。除此之外，巴爾陶克的鋼琴作品有著極高的原創力：1908年的十四首小品獲得布梭尼（Ferruccio Busoni）的好評，之後的《小宇宙》更是極為獨特；鋼琴奏鳴曲、《戶外》組曲、九首小品都是重要鋼琴代表作。1930年的《世俗清唱劇》也是他的傑作。另外，他的兩首小提琴協奏曲和全部三首鋼琴協奏曲，也都是現代音樂中的傑作。

1903年年底，美國的萊特兄弟造出了飛機，改變了人類移動的方式。

現代樂派時期

Contemporary

現代樂派時期
Contemporary

西元1900年～至今

　　西洋古典音樂的發展在進入20紀後，又歷經了一次重大的革命，從1900年到今日的音樂風格，被稱為現代樂派，它主要是繼承歐洲古典音樂而來，音樂門派繁多且風格多樣。主要特色有：一、利用音群或音堆製作不協和的音，以表達適當的感情。二、不協調的對立。三、用兩個或多個調同時進行。四、以複雜且不規則的節奏增加樂曲的變化。五、十二音列，強調八度音裡的十二個音同等重要。

　　現代音樂有一個很重要的特點，是音樂開始有了所謂的傳統與前衛音樂的分別，雙方堅持己見，互不相讓。

　　事實上，在20世紀初世局也有了極大的改變，全新的社會觀在此時出現，當社會觀念改變之後，人們覺得，藝術也應該接受這樣一個全新的基礎，形成一種全新的美學概念，這就是所謂的「現代性」。「現代性」擷取了19世紀那種進取精神以及對於嚴謹態度和技巧進步上的慎重，音樂受到大環境、文化及社會重大變遷的影響，改變是必然的。自巴洛克以後所使用的大小聲調系統以及傳統的和聲應用等，已不能滿足作曲家對音樂的需求，他們開始尋找新的和聲理論，並且發展出一些無調性、多調性的音樂，音樂風格出現急遽的變化和創新，產生了各式各樣的音樂潮流和派系，包括新古典主義、序列主義、實驗主義和概念主義等，它們有的在創作技巧上以現代方法融合古典音樂，或以主觀和象徵方式表現，突破傳統調性，也有運用電子技術來突破舊有音樂表現的成果。

　　這一波音樂歷史上的新潮流，應該可以從法國作曲家德布西的印象主義音樂為始，德布西的創作風格是在和弦方面非常大膽，完全不受傳統和聲理論的規範，是一位特立獨行的作曲家。第一次世界大戰後，奧地利作曲家荀白克發表了十二音列系統的新音樂理論，更依據這個理論創造出

漫畫家筆下的20世紀民眾。

十二音的無調性音樂，取代了傳統的調性系統。所謂的調性規範是指大小調的系統在此系統下，音階的每個音都具有特定的屬性，主音處於中心位置，這樣的規範還隱含著對節奏與形式的後續關聯性，音樂的進行掌控在清楚的調性和聲基礎之下，自動形成了一有意義的結構。這樣的結構被荀白克的無調性音樂推翻，音樂的發展到了此時，傳統的調性觀念和大小調音階體系完全地被打破了。荀白克開了先例以後，各式各樣的新音樂理論相繼被作曲家們提出來，同時也被人們所採用，出現了噪音主義、電子音樂、微分音等各種實驗性色彩濃厚的音樂。因此，20世紀的現代音樂不但繼承了之前所有的西洋古典音樂的樂派，還出現了許多無法歸類的音樂風格。

　　前衛領域的現代作曲家致力於創作新曲譜，要令觀眾耳目一新，並且追求新的觀念，因此這是音樂上的實驗時期，在合聲、調性、音色、曲式、觸鍵上都做了多方面的嘗試與創新。他們經常寫作無調性音樂、有時探索十二音列作曲法、使用大量的不和諧和聲、引用或模仿流行音樂，或者由觀眾來激發他們作曲的靈感。但是對一般人而言，這些新音樂的曲調事實上都很不協調，甚至令人無法暸解它所要表達的意義，但這就是現代

音樂所呈現的時代意義，要顛覆以往的觀念，否定音樂必須要優美悅耳的傳統思想。事實上，有許多現代音樂是比大部分的「古典」音樂更難理解、更容易令人混淆，過多的主義、流派同時存在，時而相互影響或對立反制、或因果演進，讓人無從討論。而且不同的風格可出現在同一位作曲家的不同時期，或像許多折衷作曲家，兼容許多不同風格於一身，難以用單一風格解釋。這樣的風格變異，恰與18、19世紀的統一風格形成強烈的對比，較此更困難的是，許多作曲家的作曲風格因而難以歸納出一個定義。

這些前衛音樂讓許多愛樂者認為，現代音樂都是一些嘈雜的、難聽的東西，將之列為拒絕往來戶。但其實在20世紀的音樂當中，仍然有非前衛派的作曲家，他們有些還被歸入後期浪漫主義的派別，如馬勒、理查‧史

指揮家在20世紀益受矚目。

特勞斯、西貝流士及拉赫曼尼諾夫等人，他們在跨入20世紀以後，依然繼續創作具有浪漫風格的樂曲，也因此形成了20世紀傳統音樂與前衛音樂的對峙。20世紀的經濟和社會型態對於音樂的發展也有重大的影響力，當時的世界在工業化時代，發明出逐漸進步的錄音和重播設備，從唱片、錄音帶開始發展，一直到CD和DVD，都是非常重要的音樂載體，另外還有廣播和電視，以及整個資本主義脈絡的基礎，對於音樂的傳播是一項強有力的輔助。

綜觀20世紀西洋古典音樂的發展，與前面我們所提過的各個時期比較，它們之間最大的不同之處，就在於以前各個時期的音樂作品，多半能夠歸納出屬於自己的時代風格，但是這一點在現代音樂裡卻行不通了，現代樂派的音樂，創作者在創作理念上往往是天差地別，音樂的呈現方式也是五花八門，它們之間並沒有什麼普遍性和共通性。所以有人就說：「20世紀是西洋音樂史上最『混亂』的一個時期。」而藝術音樂卻又是當代的人對於當時社會、政治、文化和思想的直接反應。在現代音樂的世界裡，聲音被作曲家們賦予了前所未有的新的面貌，它的多采多姿給了我們更多的空間，去想像、探索，並且找出屬於這個世代的美感，這點是我們不能忽視的。

浦朗克
Francis Poulenc
1899.1.7~1963.1.30

　　浦朗克1899年誕生於巴黎一個富裕家庭，父母皆為虔誠的天主教徒。母親是業餘鋼琴家，他五歲時開始跟母親學琴，並曾接受過法國音樂宗師法朗克（Franck1）姪子蒙維爾（de Monvel）的指導。十五歲時跟隨西班牙名鋼琴家李嘉圖‧維尼斯（Ricardo Vines）學鋼琴，二十二歲時和法國作曲家科希林（Koechlin）學作曲。鋼琴在他早期的作品中佔了極大的分量。

19世紀是歐洲大步邁向現代化的重大關鍵期。

　　浦朗克為「法國六人組」的一員，這群同好是由法國及瑞士作曲家所組成。此外，他和法國詩人導演讓‧谷克多（Jean Cocteau）也是至交。浦朗克十七歲時就採用達達主義的技巧，創造出違反巴黎音樂廳所謂適當的旋律而寫出《黑人狂詩曲》。二十四歲時，受主辦俄羅斯芭蕾舞團的經理狄亞基列夫（Sergei Diaghilev）之託，譜作芭蕾舞劇《母鹿》，並於1924年首演，

而一舉成名。之後，浦朗克輕妙、灑脫而易於親近的曲風極受大眾喜好。

　　浦朗克一生受到法國作曲家薩堤、拉威爾以及俄國作曲家史特拉汶斯基等影響，留下許多簡潔而具古典樣式又富於法國精神的作品。他的作品除了自己的創作之外，也受到莫札特和聖桑作品的啟發。在生命後期，他因失去摯友，及一趟前往法國西南部霍卡曼都拜見黑面聖母（Black Madonna）的朝聖之旅後，重新尋回對羅馬天主教的信仰，並在他作品呈現出樸實無華的質感。1963年，浦朗克由於心臟衰竭病逝於巴黎，並安葬在拉榭思神父墓園。

重要作品概述

　　浦朗克的作品很豐富，幾乎各方面都有佳作，例如《無窮動》、《即興曲》都經常被鋼琴家選彈。為鋼琴與十八件樂器所寫的《晨歌》、《鋼琴

浦朗克大事年表

	
1899	1月7日誕生於法國巴黎。
1904	開始跟隨母親學鋼琴。
1914	隨維尼斯學習鋼琴。
1921	在格柯蘭指導下開始學作曲。
1924	芭蕾舞劇《母鹿》首演，大獲成功。
1963	因心臟病去世。

協奏曲》、《雙鋼琴協奏曲》，以及為大鍵琴所寫的《鄉村協奏曲》，至今都還會被演出。他寫過三齣歌劇，《德瑞莎的奶子》是詼諧劇、《聖衣會修女對話錄》則處理嚴肅的宗教題材、《人的聲音》則是諧趣的作品。浦朗克有大量管弦作品，都相當受歡迎，其中《單簧管奏鳴曲》、《鋼琴與木管的六重奏》、《長笛奏鳴曲》、《雙簧管奏鳴曲》都非常特別。除了器樂音樂外，浦朗克還寫了許多出色的聖樂與合唱作品，例如《黑色聖母連禱》、《G大調彌撒》、《人形》、《雪夜》、《法國之歌》，以及四首聖方濟的禱言、四首聖誕時光的經文歌、聖體頌等，都在20世紀成為別具風格的代表作。

凡爾賽宮。這裡原是法國王室宮廷，後來改為博物館。

法國在16世紀時曾進行宗教改革。

法國六人組　les six

　　「法國六人組」這個名稱是人們在「俄國五人組」之後，給六位同時代的法國作曲家取的別名。這六位法國作曲家都在1920年代活躍於巴黎的蒙帕納，他們反對華格納和德布西、拉威爾所屬的法國印象派。

　　法國六人組的成員包括奧里克（Georges Auric）、杜雷（Louis Durey）、奧乃格（Arthur Honegger）、米堯（Darius Milhaud）、浦朗克和泰勒菲爾（GermainE Tailleferre）。這六人後來和考克多、畫家畢卡索、俄國芭蕾舞團團長狄亞基列夫、作曲家魏拉－羅伯士、薩堤和法雅等人互有往來，彼此影響，成為當時巴黎文化界最活躍、前衛的一群。他們的音樂不好長篇大論或言必及義，反而輕鬆活潑，有時更有諷世的色彩，給人一種不太正經的錯覺。

馬勒
Gustav Mahler
1860.7.7~1911.5.18

　　馬勒生於波西米亞（今捷克境內）卡力斯特，一個說德語、原籍中歐阿什肯納基（Ashkenazic）的猶太家庭，卻沒有國籍可歸屬；因為奧地利人說他出生在波西米亞，德國人說他屬於奧地利人，世人卻認為他是猶太人。

　　父親從商的馬勒，在眾多手足中排行第二。他出生後不久，舉家遷到伊希拉瓦，馬勒的童年都住在此。他的父母很早就發現了他的音樂天分，所以在他六歲時，就替他安排了鋼琴課。1875年他獲准進入維也納音樂學院就讀，跟隨茱里奧斯・艾柏士坦（Julius Epstein）學鋼琴，和羅伯・福克斯（Robert Fuchs）學和聲，和法蘭茲・奎恩（Franz Krenn）學作曲。三年後馬勒又到維也納大學修讀布魯克納講授的課程，除了音樂之外，他也研讀歷史與哲學。在校期間，他擔任音樂教師之餘，為了一場由布拉姆斯主審的比賽，更首次嘗試創作出清唱劇《悲愁之歌》，然而並未獲獎。

　　之後馬勒把注意力轉向指揮。1980年，他在奧地利巴德哈爾市夏季劇院獲得第一份指揮工作，之後十年陸續擔任斯洛維尼亞、捷克、德國、匈牙利等國大型歌劇院指揮。1891到1897年他在漢堡歌劇院首次獲得長期聘任，並於此期間，完成了第一號交響曲《巨人》和歌曲集《兒童的魔法號角》。1897年，為了保住維也納國家歌劇院藝術總監這個極具聲望的位子，原是猶

太教徒的馬勒改信天主教，自此十年都留在維也納管理歌劇院，此外也從事作曲，創作了第二號至第八號交響曲。雖然這些作品遭到多數反猶太的媒體攻訐抨擊，第四號交響曲仍獲得些許好評，直到1910年第八號交響曲首演，馬勒才真正在音樂上得到肯定。但他之後所完成的《大地之歌》與最後一部完整的作品第九號交響曲，皆未能在他生前上演。1911年馬勒病逝維也納，留下未完成的第十號交響曲。

重要作品概述

馬勒的童年雖然生活無憂（父親是成功的生意人），但他的十二個兄弟中有五個夭折，他最疼愛的弟弟恩斯特（Ernst）十三歲時生病過世，另一個弟弟奧圖則在二十五歲時自殺；從小被死亡環繞的馬勒，敏感地感受到生命的無常，又強烈地眷戀著生命，從此成為被死亡陰影圍繞的作曲家。他的《悼亡兒之歌》、

馬勒大事年表

	
1860	7月7日誕生於波西米亞。
1866	開始學習鋼琴。
1875	進維也納音樂學院就讀。
1878	到維也納大學繼續進修音樂課程。
1888	被布達佩斯皇家歌劇院聘為音樂總監。
1891	轉往漢堡歌劇院任職。
1897	前往維也納宮廷歌劇院擔任總監一職。同年寫出《第四號交響曲》。
1902	與艾瑪結婚，並育有兩名子女。
1907	長女夭折。
1911	2月完成最後一場指揮演出後，於5月病逝。

《大地之歌》，都是充滿了對死亡的恐懼和對生命不捨情緒的作品。

從第一部作品《悲愁之歌》開始，馬勒就將注意力放在人聲與管弦樂的合作上。這之後他又陸續寫出《年輕旅人之歌》以及影響他日後交響曲最多的《兒童的魔法號角》。

1897年，馬勒三十七歲時，成功地登上了德語世界的最高音樂殿堂：維也納宮廷歌劇院。在事業最高峰的馬勒，同時也寫下他最可愛、最具親和力的《第四號交響曲》；這首交響曲也是馬勒告別青壯時代《兒童的魔法號角》的創作。這之前的第一到第三號交響曲，都使用了《兒童的魔法號角》中的歌曲旋律當作主題，第一號交響曲在第一樂章用了《年輕旅人之歌》的旋律、第三樂章也用了另一首。第二號交響曲第三樂章用的也是《魔法號角》的歌曲旋律，之後的第四樂章更是直接將《魔法號角》歌曲中的一首歌當作整個樂章，甚至還加了女低音演唱。第三號的第三和第五樂章都是《魔法號角》歌集中的歌曲。

1902年，馬勒四十二歲，娶了艾瑪為妻。婚後七年內生了兩個女兒，指揮事業也達到高峰，接連寫出中期的交響三聯作：第五、六、七號交響曲。但大女兒在1907年過世，在此之前馬勒彷彿有預感般，曾寫下《悼亡兒之歌》，因此被他的妻子艾瑪痛責一番。之後他被診斷出罹患心臟

歌德所著的《浮士德》是世界名著之一。

病，同時間寫下生平最驚人的作品，先是將歌德的《浮士德》譜入第八號《千人》交響曲的終樂章，隨後又在鄉間度假時，發現中國詩人杜甫、王維等人的詩作德譯本，進一步啟發他創作出歷史上最奇特、動人的交響曲：《大地之歌》。

同期
音樂家
馬士康尼 Pietro Mascagni 1863.12.7~1945.8.2

　　馬士康尼是義大利19世紀末以創作寫實歌劇聞名的作曲家，可惜他的歌劇作品到後世就只剩《鄉間騎士》受到喜愛，與之同名的間奏曲則是最常被引用的劇中音樂。

　　馬士康尼在世時聲名地位遠超過同時代的普契尼，兩人經常為爭奪同一部膾炙人口的劇本對簿公堂，後者曾搶過馬士康尼看上的《波西米亞人》劇本，導致後來該劇出現鬧雙胞的情形，兩人並因此鬧上法院。但是時代的記憶很短暫，最後普契尼勝出，成為義大利19、20世紀之交寫實歌劇的唯一一位代表性作曲家。

德布西

Achille-Claude Debussy

1862.8.22~1918.3.25

德布西誕生於法國巴黎郊區，但因父親生意失敗、母親不喜歡小孩，所以他從小就寄住在坎城的姑姑家。德布西自幼便開始學鋼琴，也在姑姑的影響下大量接觸繪畫名家及其作品，並感受到藝術精緻、美好的一面。

1872年，德布西通過了巴黎音樂院的入學考試，開始接受正規的學院教育，學習鋼琴、作曲與和聲等。在1880至1882年旅居俄國期間，他和穆索斯基有了深入的交往，並深受啟發，1884年起又旅居羅馬三年，之後才回到巴黎；多次的旅行使得德布西有寬廣的視野，醞釀出了嶄新的、屬於法國人的音樂。

由於德布西一生追求的音樂境界，是使樂器呈現出特有的音色與表情，講求作品的高雅，許多方面與印象派繪畫的理念相近，因而世人便稱他為「印象派音樂大師」。

重要作品概述

德布西的作品在1880到1890年這十年間曲風丕變，快速地開創出超越自己時代的調性色彩，脫離了浪漫樂派的桎梏。德布西一生中所寫的管弦音樂如《海》、《牧神的午後前奏曲》等交響詩，《前奏曲》、《心影集》等鋼琴曲，乃至晚年的大提琴、小提琴奏鳴曲，無不開創世紀初的新

風貌，即使至今聽來依然饒富新意，卓越不群。交響詩《海》完成於1905年，是德布西最偉大的管弦樂創作，靈感來自觀看日本浮世繪畫家北齋《富嶽三十六景凱風快晴》畫集裡的《神奈川沖浪》。

完成於1908年的《兒童天地》鋼琴曲集，曲名全部以英文命名，是德布西為女兒艾瑪—克勞德所寫。德布西一共寫了兩冊前奏曲（共二十四首），是展現他的詩意和與眾不同鍵盤技巧最重要的創作，每一首曲子的曲名都附在曲末而不在曲前，意謂曲名對於詮釋樂曲並不重要，只供參考而已。這裡面最有名的就是《棕髮少女》。

德布西曾希望法國的音樂能在自己的手上回到巴洛克時代盛況，因而立志要為各式樂器寫出一首奏鳴曲，《小提琴奏鳴曲》和《大提琴奏鳴曲》就是在這樣的心情下完成的。

兩首《華麗曲》是他早期仍

德布西大事年表

	
1862	8月22日出生於巴黎市郊。
1872	通考巴黎音樂院入學考試。
1880	擔任梅克夫人的鋼琴家教，並隨她赴各地旅遊。
1884	以清唱劇《浪子》獲得羅馬音樂大獎並前往羅馬留學。
1889	在巴黎世界博覽會中首度接觸東方音樂，二度造訪拜魯特後，成為華格納的反對者。
1894	發表《牧神的午後前奏曲》。
1902	完成知名的《佩利亞與梅麗桑》，大受世人讚譽。
1903	獲法國政府頒發的榮譽勳章。
1908	為女兒創作出《兒童世界》。
1909	被推舉為巴黎音樂院高等評議員。
1910	完成《前奏曲》第一集。
1913	完成《前奏曲》第二集。
1917	完成最後的作品《小提琴與鋼琴奏鳴曲》。
1918	3月25日因癌症病逝於法國。

受到佛瑞音樂風格影響的創作，其中第一號
更是鋼琴學生經常演奏的作品。《版畫》鋼
琴曲集是德布西在1903年的創作，曲中透
露他在萬國博覽會中的一瞥，受到印尼甘美
朗音樂的啟發，揭開了一個充滿東方神祕色
彩的音樂世界。

德布西一生共寫了三冊《心影集》，前
中前兩冊是為鋼琴獨奏所寫的組曲，到了第
三冊時，他則改以管弦樂來譜寫。《夜曲》
中的三闋交響詩是德布西為比利時小提琴家
易沙耶所寫的，德布西在1896年完成此

薩堤　Eric Satie 1866.5.17~1925.7.1

　　法國作曲家、鋼琴家薩堤一生都在鋼
琴酒吧中演奏維生。他的作品數量相當
多，但大多數是短短的小品，偶爾也有為
小型合奏團寫的組曲或劇樂等作品。

　　薩堤一年四季都穿著禮服，作風古
怪，還有蒐集雨傘的興趣，他所寫的許多
作品也有古怪而冗長的命名與解說，其中
與希臘背景有關的作品特別有趣。他從希
臘花瓶上裸體歌舞的圖像得到創作靈感，寫下最有名的三首鋼琴音樂
《裸舞／吉諾佩第》，歌頌希臘自然裸體歌舞的古風俗，其中以第一
首最為廣為人知。

作，靈感來自詩人 Henri de Regnier 的詩作〈在微光下的三景〉。《牧神的午後前奏曲》完成於1894年，是德布西最為後世所知的代表作。此作的靈感得自詩人馬拉美的詩作。《貝加摩組曲》是德布西早期的鋼琴作品是最容易親近的，而其中最廣為人知的就是《月光》。《g小調弦樂四重奏》是德布西早期的創作，但卻已經提前看到他日後將要採用的調式和全音階的手法。《快樂島》則被許為鋼琴音樂史上最偉大的傑作。

「坎城港」1920，波納爾。

理查‧史特勞斯
Richard Strauss
1864.6.11~1949.9.8

　　理查‧史特勞斯1864年生於德國慕尼黑，父親法朗茲在慕尼黑宮廷劇院擔任法國號首席。所以他自小從強調浪漫主義的父親那裡，接受了完整但保守的音樂教育，六歲就創作了第一首曲子，八歲時開始學小提琴。

　　年少時期的理查‧史特勞斯，因父親之故，幸而得見慕尼黑宮廷管弦樂團的排演，並接受樂團指揮助理在樂理及管弦樂方面的私人指導。1874年，他首次聽到華格納的歌劇，對他日後的音樂風格留下深遠影響，儘管起初遭到父親的攔阻，因為對他的家族來說，華格納的音樂被視為次品，但此點理查‧史特勞斯個人並不同意。

　　1882年他進入慕尼黑大學主修哲學及藝術史，而非音樂。一年後他離開並前往柏林，擔任德國指揮家畢羅（Hans von Bülow）助手一職，並於1885年畢羅退休後接續職務。此時他遵循著父親的教導，作曲走舒曼或孟德爾頌的保守風格，代表作品為《第一號法國號協奏曲》。

　　1894年他與相戀多年的德國女高音寶琳‧迪‧安娜結婚，出身將軍世家的妻子一直是他創作動聽藝術歌曲的最大原動力，也是他第一部歌劇《甘特朗》的女主角。在1900年之前，他的作品多為交響詩，然而之後，卻轉以歌劇作品為主。他的首部歌劇及第二部歌劇《火荒》都明顯有著華格納的影子，尚未真正形成屬於自己的歌劇風格。

之後創作多部引起爭議但大獲成功的歌劇，如《莎樂美》的故事情節駭人聽聞、《艾蕾克特拉》則在音樂上駭人聽聞、《玫瑰騎士》音樂雖優美動人，但在樂評界引起不小的爭論。總體而言，理查史特勞斯具有極其卓越的對位寫作才能，幾乎所有作品的織體都非常複雜。

晚年，理查史特勞斯的曲風走向現代樂派，1945年完成二十三首獨奏弦樂曲《變形》，1948年則完成最後傑作《最後四首歌》。1949年，逝於德國高米斯－帕坦基辛，享年八十五歲。

重要作品概述

理查‧史特勞斯的父親法朗茲是當代著名的法國號手。史特勞斯四歲學鋼琴，六歲就寫下第一首歌，在他十九歲、畢業於慕尼黑大學前，已完成許多作品，編號排到作品十以

理查‧史特勞斯大事年表

1864	6月11日生於德國慕尼黑。
1870	創作出生平第一首曲子。
1874	首度接觸華格納的歌劇演出。
1882	進慕尼黑大學主修哲學與藝術史。
1883	前往柏林擔任指揮家畢羅助手，並於兩年後接任他的職位。
1892	發表第一部歌劇《甘特朗》。
1894	與德國女高音哥手寶琳‧迪‧安娜結婚。
1948	發表《最後四首歌》。
1949	9月8日病逝，享年八十五歲。

後。他在很年輕時就寫下了生平第一首交響詩《義大利交響曲》，日後他不斷創作交響詩，成為繼白遼士、李斯特之後的優秀管弦音樂作曲家，作品包括《唐璜》、《查拉圖斯特拉如是說》、《唐吉訶德》、《阿爾卑斯交響曲》、《英雄生涯》及《死與變容》。

19世紀80年代末德國已發明汽車。

1871年，統一的德意志帝國出現，也為後世帶來巨大影響。

1892年，他完成了首部歌劇《甘特朗》，但慘遭滑鐵盧。1900年，他遇到了劇作家霍夫曼史塔（Hugo von Hoffmansthal），從而激發靈感，寫下他最重要的前期歌劇《莎樂美》，這是他以王爾德作品為題材的第三部歌劇，震驚了當時保守的上流社會。霍夫曼史塔則延續史特勞斯在《莎樂美》一劇中的暴力和驚悚，寫下《艾蕾克特拉》。這之後史特勞斯轉走溫情古典路線，首先霍夫曼史塔為他

設計了《玫瑰騎士》，接著是劇中劇《納克索斯島上的阿麗亞德奈》，兩人接下來又合作了《埃及的海倫》、《阿拉貝拉》等劇。二次大戰期間，史特勞斯隱居瑞士，寫下了歌劇《間奏曲》。霍夫曼史塔在戰後過世，納粹分子祖威格（Stefan Zweig）在霍氏生前被推薦給史特勞斯，為他將班強生的劇本改編成《寡言的女人》，接下來史特勞斯和猶太劇作家葛瑞格（Josef Gregor）合作，完成了三部歌劇：《自由日》、《達芬妮》和《達奈之戀》。

　　史特勞斯晚年時依然創作不斷，他寫了許多雋永而教人難忘的傑作：《家庭交響曲》、《阿爾卑斯交響曲》、《第二號法國號協奏曲》、《雙簧管協奏曲》以及《變形》。最後更在1948年寫下了《最後四首歌》，成為他一生承繼德國藝術歌曲創作的最高峰傑作，當他於1949年9月8日過世前，正要寫下第五首歌。《最後四首歌》以赫曼赫塞等詩人的詩作為詞，意境崇高而曲意深遠，卻高雅動聽，成為歷史上最美的女高音歌曲。

樂器　　　　　　　　　　長笛 Flute

　　長笛在管弦樂團中屬木管類，和單簧管、雙簧管、巴松管同歸於一類。但不同於後三者，長笛沒有簧片且為橫拿。

　　其實長笛並非一直是橫拿的，在巴洛克時代，長笛一度是直拿的，稱為直笛，而且這類笛子是木製的，不像現代長笛是金屬製的。早期的長笛也沒有現代的音栓，只有音孔；音栓的出現讓長笛的吹奏音準較容易控制。

　　標準長笛是C調，上下可達到三個八度，最低音是中音C。長笛是管弦樂團中可以吹奏最高音的樂器（不包含短笛），除了標準長笛，還有不同音高的長笛可以在特別樂曲需要時使用，現代音樂廳中看到的長笛，通常是貝姆式（Boehm）長笛。

拉赫曼尼諾夫
Sergei Rachmaninoff
1873.4.1~1943.3.28

　　拉赫曼尼諾夫1873年生於俄國名城諾夫哥羅德附近的謝米諾瓦城，出身於富裕地主家庭的他，父母皆為業餘鋼琴演奏家。母親是他的鋼琴啟蒙老師，九歲時祖父從聖彼得堡請來鋼琴家安娜・歐娜茨卡雅（Anna Ornatskaya）擔任他們的鋼琴教師。

　　後來由於家道中落，拉赫曼尼諾夫一家遷往聖彼得堡，他則就讀於聖彼得堡音樂學院，1885年，他獨自前往莫斯科接受尼古拉・茲韋列夫（Nikolai Zverev）嚴格的鋼琴訓練。同時他也跟安東・阿連斯基（Anton Arensky）學和聲，和謝爾蓋・塔涅耶夫（Sergei Taneyev）學對位法。當時，他在學習上並不積極，甚至當掉了很多門課，後來受到老師茲韋列夫嚴格的調教，才養成練琴的紀律。

　　憑著艱苦的訓練，不久拉赫曼尼諾夫便展露出音樂天分，1891年他的歌劇《阿雷科》獲獎；十九歲時，完成著名的《升c小調鋼琴前奏曲》，成為他在樂壇的代表作；同年更完成他的《第一鋼琴協奏曲》。1892年，拉赫曼尼諾夫以第一名的榮譽從莫斯科音樂學院畢業，並開始他的作曲生涯。

　　1897年，《第一交響樂》的首演招致批評聲浪，受挫的他因無心作曲而停產數年之久，直到接受著名的心理醫生尼可萊・達爾（Nikolai Dahl）

的醫治，才重拾自信。於是
1900年，拉赫曼尼諾夫完成了
獻給尼可萊・達爾的《第二鋼
琴協奏曲》，並在首演中親自
擔任鋼琴獨奏，受到大眾接納
與喜愛。

　　除作曲外，他也是傑出的指
揮家，在歐洲巡迴指揮。1909
年，拉赫曼尼諾夫首次前往美
國表演他被譽為最困難的作品
《第三鋼琴協奏曲》而大受歡
迎。回到俄國後，即擔任莫斯
科愛樂交響樂團指揮，成為當
地樂界舉足輕重的人物。由於
俄國政局動盪，他乃於1918年
移居美國，此後二十多年皆無
緣回到祖國。七十歲時仍不停
四處演出，直到1943年因罹患
黑色素瘤而返回美國治療，並
歸入美國籍，不久便於加州病
逝。

重要作品概述

　　1892年，拉赫曼尼諾夫完
成了作品三的五首鋼琴獨奏小
品，其中包括了讓他一鳴驚人

拉赫曼尼諾夫大事年表

1873	4月1日誕生於俄國謝米諾瓦城。
1877	開始跟著母親學鋼琴。
1882	隨鋼琴家安娜・歐娜茨卡雅學琴。
1885	開始跟隨多位名家學習對位法、和聲等。
1891	以《阿雷科》聞名樂壇。
1892	以第一名畢業於莫斯科音樂學院。
1917	俄國發生赤色革命，被迫流亡到國外。
1918	遷往美國，開始靠巡迴演奏維持生計。
1934	發表《帕格尼尼主題狂想曲》。
1943	3月28日病逝於美國加州。

的傑作《升c小調前奏曲》。與此
同時，他的《第一號鋼琴協奏
曲》和歌劇《阿雷科》也問世，
然後他又發表了《第一號雙鋼琴
組曲》。到目前為止，這些作品
都帶給他相當大的成就感，可是
接下來的《第一號交響曲》耗費
了他兩年多的時間，在首演時卻
遭到惡評，二十三歲的拉赫曼尼
諾夫因此崩潰。還好達爾博士催
眠暗示拉氏，對他說：你就要開
始創作，而且還會寫出一首傑
作。不久他就寫下了著名的《第
二號鋼琴協奏曲》，成為20世紀
鋼琴史上最受到喜愛的音樂。
1906年，他遷往德國的德勒斯
登，寫下《第二號交響曲》、死
交響詩《死之島》等傑作。然後

拉赫曼尼諾夫肖像畫。

他又應邀前往美國演出，並在此地首演了著名的《第三號鋼琴協奏曲》。
拉赫曼尼諾夫的重要作品幾乎都完成於離開俄國前，前三首鋼琴協奏曲、
交響曲、音畫練習曲、歌曲集，都在他移居新大陸以前就完成了。

　　到了西方世界後，拉赫曼尼諾夫輾轉從瑞典移居到歐洲，最後於1918
年全家遷往美國。因西方的經紀制度，他被迫靠著音樂會維持家庭生計，
逐漸放棄作曲。這之後他的作品量銳減，只完成了1934年的《帕格尼尼主
題狂想曲》、1936年的《第三號交響曲》和1940年的《交響舞曲》。

　　拉赫曼尼諾夫大部分的作品都是鋼琴音樂，除了上述的作品外，他的

《柯瑞里主題變奏曲》、六首樂興之時都是精采的傑作，作品二十三的十首前奏曲和作品三十二的十三首前奏曲也是經常為鋼琴家演奏的名曲。另外，他的《第二號鋼琴奏鳴曲》近來越來越受到歡迎，清唱劇《鐘》、為東正教儀式所寫的《聖約翰禮拜》、《晚禱》突破了教派的限制，在西方的音樂廳也有演出機會。三部短篇歌劇《阿雷科》、《吝嗇的騎士》、《黎密利的法蘭契斯可》近年開始也在西方演出。他的聲樂作品中最有名的是《聲樂練習曲》，經常被改成各種樂器獨奏。《第二號交響曲》則是格外受到歡迎的交響作品。鋼琴三重奏《悲歌》獻給柴可夫斯基，是俄國鋼琴三重奏作品中的大作，《大提琴奏鳴曲》也是俄國浪漫樂派唯一的大提琴室內樂傑作。

同期音樂家 克萊斯勒　Fritz Kreisler 1875.2.22~1962.1.29

　　克萊斯勒是20世紀初傑出的小提琴家、作曲家，他的演奏風格流露著明朗、樂觀的氣質，充滿音樂性的演奏法與獨特的甜美音質，一直是後人讚揚欣賞之處。即使他的音樂事業發展得並不順利，還曾把自己的作品冠上古作曲家的大名發表，最終仍向公眾發表真相，承認自己的錯誤。

荀白克
Arnold Schoenberg
1874.9.13~1951.7.13

　　荀白克1874年生於維也納里奧波特斯坦行政區、一個原籍中歐阿什肯納基（Ashkenazic）的猶太人家庭。他父親是今斯洛伐克首府布拉提拉瓦的店員，母親則是來自布拉格的鋼琴教師，儘管如此，荀白克在音樂方面還是憑靠自學為主，只有和後來成為他妻舅的作曲家齊姆林斯基（Alexander von Zemlinsky）學過對位法。1899年他一邊靠著將輕歌劇編寫成管弦樂曲維生，一邊創作出他的弦樂六重奏《昇華之夜》。之後他又將此曲寫成管弦樂版本，成為他最受歡迎的作品之一。

　　於1904年荀白克開始教授和聲學、對位法及作曲，並開創了「第二維也納樂派」，他最重要的兩大弟子為魏本（Anton Webern）和貝爾格（Alban Berg）也屬之，而海頓、莫札特、貝多芬則稱為「第一維也納樂派」。此外，他在1911年完成的《和聲學》及1923年提出的《十二音列理論》，皆對二十世紀音樂的後續發展有著深遠的影響。

　　起初，荀白克受到19世紀末德奧浪漫樂派作曲家的影響，創作風格被歸類為浪漫樂派晚期的半音主義。1908 年他結識畫家康丁斯基（Wassily Kandinsky），並與之共同舉辦享譽一時的藍騎士畫展，其中荀白克以其自畫像最為著名。兩人在創作理念的激盪下，開啟了荀白克音樂創作上的表現主義時期，此時，他的音樂慢慢由浪漫晚期的複雜調性轉為無調音樂，

最後進入他的十二音列時期。

　　1933年二次世界大戰期間，由於家鄉遭到納粹荼毒，荀白克轉而移居美國，且改信猶太教。始終關注自己猶太同胞命運的他，終於在1947年，一氣呵成完成了傑作《華沙倖存者》的全部歌詞及音樂。晚年並創作了幾部完整系列的十二音作品，於1951年逝於美國洛杉磯，享年七十七歲，而《摩西與亞倫》是他的最後一部歌劇，然而其中的第三幕卻未能在他逝世之前完成。

重要作品概述

　　荀白克在二十五歲時寫下的弦樂六重奏作品《昇華之夜》，是以理查‧史特勞斯的後浪漫樂派風格譜成的。之後他又將此曲改寫成管弦樂版本。此作一出，他立刻被公認為維也納作曲界新秀。之後他又寫出《悍婦之歌》，也被理查‧史特勞斯相當看好。中間他還在1903年完成了《佩利亞

荀白克夫大事年表

	
1874	9月13日出生於維也納。
1899	發表《昇華之夜》。
1903	《佩利亞與梅麗桑》組曲完成。
1904	開始教授作曲，日後並開創了「第二維也納樂派」。
1908	與畫家康丁斯基相識。
1911	完成《和聲學》著作。
1923	提出《十二音列理論》。
1933	因納粹鎮壓而移居美國並改信猶太教。
1947	發表傑作《華沙倖存者》。
1951	因病於洛杉磯去世。

與梅麗桑》的管弦樂組曲，同樣是以後浪漫派曲風譜成。1906年問世的《室內交響曲》已經開始失去調性中心，出現不和諧的調性衝突。1908年，他的妻子與年輕畫家私奔，荀白克譜出《懸空花園之書》十三首聯篇歌曲集，這成了他第一套不採用任何調性寫成的作品。同年，他寫了革命性的作品《第二號弦樂四重奏》，其前兩樂章採用傳統調性，後兩樂章調性逐漸鬆動，暗示了他即將完成的調性革命。隔年他又寫了歌唱劇《期待》。1910年他著手完成《和聲理論》一書，兩年後，就以無調的聯篇歌曲集《瘋狂小丑》撼動樂壇。這是以表現手法寫成的半說半唱劇。一次戰後，荀白克開創出十二音作曲手法，後來譯成英文，被稱為音列主義，在他的學生追隨下，成了第二維也納樂派的宗旨。1920年代，荀白克陸續寫了《管弦樂變奏曲》及作品三十三的《鋼琴小品集》，都是他自

西元2世紀時，居住在如今巴勒斯坦地區的猶太人因羅馬帝國鎮壓而流散歐洲各地，數百年後猶太人在耶路撒冷築起圍牆悼念祖國，即為知名的「哭牆」。

認可以讓德國音樂維持未來數百年、高居世界樂壇之首的代表作。二次大戰期間，荀白克移民美國，定居洛杉磯，開始創作他晚年的佳作：1933年著手譜寫歌劇《摩西與亞倫》，但至死未能完成，1934年寫出艱難的《小

提琴協奏曲》，1942年寫出《拿破崙讚歌》，同年《鋼琴協奏曲》也問世，1947年則寫出《華沙倖存者》，直到1949年仍發表了小提琴與鋼琴的幻想曲。

1817年，巴黎人民起而反抗普魯士軍隊的包圍。

奧地利在18世紀攻佔土耳其的布達。

Arnold Schoenberg

霍爾斯特
Gustav Holst
1874.9.21~1934.5.25

　　霍爾斯特1874年出生於英國一個瑞典移民家庭，他的祖父是拉脫維亞的作曲家，父親則是鋼琴教師、母親是一位歌手。他自小就在充滿音樂的環境中成長並學習鋼琴與小提琴，十二歲就嘗試作曲，後來取得獎學金、進入皇家音樂學院就讀，並在這裡結識了佛漢·威廉士。

　　自皇家音樂學院畢業後，霍爾斯特以演奏為生，後來更投身教育事業，曾任教育聖保羅女子學校、莫利學院與皇家音樂學院。

　　他曾在朋友的引薦下接觸了星象學，此後也喜愛為朋友占星、排星盤，並因而創作出《行星組曲》。1934年，他因胃部手術併發症而去逝，享年六十歲。

重要作品概述

　　霍爾斯特畢生作品中，最常為後世演奏、而且成為世界性經典曲目的作品只有他於1916年完成的《行星組曲》。這是他以對印度宗教的鑽研加上幻想寫成的浪漫之作。除此之外，他以濟慈（Keats）的詩所寫的《合唱交響曲》、《雙小提琴協奏曲》，以哈代（Thomas Hardy）小說《赫嘉艾登》（*Jaggar Egdon*）所寫成的交響詩都是值得一聽的代表作。霍爾斯特最早成名的作品是1913年為英國聖保羅女子學校創作的《聖保羅組曲》，此

曲至今在英國和歐洲部分地區依然相當受到喜愛。之後他和好友佛漢・威廉士開始對英國民謠產生興趣，並進行採集。1912年他寫了合唱作品《雲之使者》，這之後，史特拉汶斯基的《春之祭》震撼了歐洲樂壇，荀白克的前衛音樂也傳到英國，之後他寫了兩首銅管樂《軍樂隊組曲》，成為後世銅管樂隊必演奏的名曲，另一首《莫塞組曲》，也同樣在銅管樂隊間非常受到歡迎，之後就是名作《行星組曲》的問世。

　　第一次大戰的來到，讓霍爾斯特的音樂成為英國精神代表、對抗條頓族音樂的最好精神食糧。在戰後霍爾斯特以惠特曼的詩作寫了《死之頌》。而戰前所寫的《耶穌讚美詩》則和《行星組曲》一同讓他成為音樂英雄，再加上歌劇《完美的愚人》，霍爾斯特來到創作生涯的頂點。

　　但20世紀的音樂風潮變化快速，到了1927年時，霍爾斯特的音樂已經被樂壇視為落伍，他的管弦樂曲《艾格登希斯》雖然近年來頗受好評，當時卻評價甚差。1930年代以後，霍爾斯特退休專心作曲，《合唱幻想曲》和《漢默史密斯》是他的代表作，後者以管樂模仿泰晤士河的聲音，用軍樂隊描寫了倫敦。

1901年，英國發明了無線電傳輸。

拉威爾
Maurice Ravel
1875.3.7~1937.12.28

　　拉威爾的父親是瑞士人，母親是西班牙人，他自幼在巴黎長大，也深受法國文化的薰陶，七歲開始學琴後，就立定志向投身音樂。

　　1889年，他通過巴黎音樂院的入學考試，並追隨佛瑞（Gabriel Fauré）學習作曲、傑達吉（André Gédalge）學對位法。為了開拓自己的事業，拉威爾屢次參加羅馬大獎競賽，但卻屢次失敗，最後更因年齡過大無法參賽，這起事件在當時引發軒然大波，拉威爾也因此對法國政府心存芥蒂，之後更拒絕接受法國政府頒發的獎項。

　　雖然未能獲得羅馬大獎肯定，但拉威爾最終仍以舞曲《波麗露》揚名於世，同名電影的問世更使得拉威爾的聲望鵲起，宛如國際明星。

　　雖然拉威爾與德布西同被後人推為印象派大師，但兩人的作品風格卻截然不同；直到今日，拉威爾的作品仍時常在音樂會中出現，他細緻、典雅、充滿人文風味的曲風，依舊廣為流傳。

重要作品概述

　　拉威爾的作品主要集中在鋼琴和管弦音樂上。從早期的作品到晚期的創作都廣泛受到喜愛。其中《死公主的孔雀舞》是1899年學生時代寫的，也是拉威爾最為人熟知的代表作之一。《鵝媽媽組曲》原是為好友小孩所

寫的雙鋼琴組曲，他在1911年
將之改編成管弦樂曲，並提供
給俄羅斯芭蕾舞團演出用。
《夜的加斯巴》是一套技巧艱
難的鋼琴作品，其中《水妖昂
丁》就是美人魚，拉威爾刻意
將此曲寫得很難，要和巴拉基
列夫的作品《伊斯拉美》媲
美。《高貴與感傷的圓舞曲》
原來是一套鋼琴獨奏作品，完
成於1911年，曲中的每一首圓
舞曲各自代表了一位作曲家，

《波麗露》的人物造型。

隔年則將之譜成管弦樂曲。《小奏鳴曲》在1905年寫成，簡潔有如巴洛克樂曲，是學生和大師都可以彈奏出一番韻味的傑作。《G大調鋼琴協奏曲》最早本來是以嬉遊曲的面貌問世的，其第一樂章中的爵士色彩有著蓋希文的影子，第二樂章優雅的旋律則是以莫札特的單簧管五重奏為範本寫成。《西班牙狂想曲》在1908年寫下，原是鋼琴作品，是拉威爾生平第一首管弦樂曲。《庫普蘭之墓》完成於1917年，以巴洛克時代以各式舞曲組成，用以獻給拉威爾在第一次大戰過程中失去的朋友。《波麗露舞曲》是1928年的作品，以西班牙吉普賽人的舞蹈為主題。《水之戲》是1901年的作品，以鋼琴表現噴泉的景像，讓人歎為觀止。鋼琴曲集《鏡》，由五首

位於法國的拉威爾博物館。

作品組成，是1905年間的創作，集中每一曲都獻給不同的朋友，《夜蛾》
獻給詩人法古、《悲傷的小鳥》獻給鋼琴家李卡多梵恩斯、《海上扁舟》
獻給鋼琴家保羅索

德斯、《小丑的
晨歌》獻給卡洛
科瑞西、《鐘之
谷》獻給學生德
拉傑。《圓舞
曲》完成於1920
年，描寫成類似
愛倫坡小說中恐
怖的圓舞曲場
景。《弦樂四重
奏》是1902年的
創作，當時拉威
爾只有二十七
歲，卻極受好
評，被拿來與德
布西晚年的四重
奏相比。

巴黎音樂院。

拉威爾在鋼琴前留影。

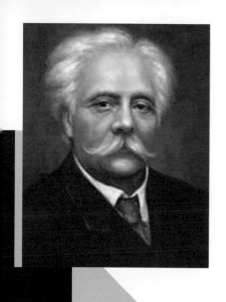

佛瑞
Gabriel Urbain Fauré
1845.5.12~1924.11.4

佛瑞出生於法國南部庇里牛斯山區的帕米葉，家人很早就發覺他有音樂天分，九歲就被送往巴黎的尼德梅耶音樂學校就讀，在校時曾跟隨聖桑學鋼琴，據說，在早期浪漫樂派中，他最喜愛蕭邦的作品，日後的曲風也深受蕭邦的影響。

1866年佛瑞自學校畢業後先在教堂擔任風琴手，後來則擔任巴黎音樂學院的作曲教授，拉威爾便是他的學生之一。

佛瑞畢生致力於法國民族音樂發展，他也是1871年成立的「法國民族音樂協會」創辦人之一，直到1924年病逝於巴黎前，他都對當時法國樂壇有相當大的影響力。

重要作品概述

佛瑞最知名的作品，當屬從管弦樂曲《佩利亞與梅麗桑》以及《假面舞會》中選出的樂段，像是《西西里舞曲》和《孔雀舞曲》等。但是，他卻不像法朗克寫了著名的交響曲或是出色的交響詩，也不像德布西或拉威爾在詩曲上大有表現。佛瑞寫過兩部歌劇，另外也寫了些劇樂。像是為大仲馬的《羅馬暴君卡利古拉》和哈勞庫特的《放高利貸的賽洛克》兩劇則是少數他早期相當重視的管弦樂作品。之後他最大篇幅的管弦樂作品就是

以梅特林克劇作譜成的配樂《佩利亞與梅麗桑》，不過，有趣的是，此劇中素來聞名的《西西里舞曲》在此作於1898年首演時並未出現，而是二十年後佛瑞重新加進去的。佛瑞也沒有寫過鋼琴協奏曲或小提琴協奏曲，唯一最接近的就是為鋼琴與管弦樂團寫的《敘事曲》和《幻想曲》，此兩曲正好分屬他創作生涯最早和最晚時期。其中《敘事曲》一作連李斯特看到都覺得非常艱難，但此曲其實是一首非常詩意且精緻的協奏曲小品。

佛瑞的《安魂曲》是以教堂演唱的儀式為訴求而創作的，此曲的創作與佛瑞母親在1887年除夕夜過世有關。

佛瑞是鋼琴音樂創作史上的一個重要里程碑，雖然他不像蕭邦或德布西發揮了承先啟後的作用，但他獨樹一幟的曲風還是讓他的鋼琴音樂在音樂史上具有相當的地位。總數多達十三首的《船歌》全部完成時，佛瑞已經七十六歲了，這是他最常被演奏的鋼琴音樂，這些音樂提供了在德布西來到之前，逐漸偏離德國浪漫樂風影響的法式品味。另外《桃莉組曲》原本是為兒童家庭芭蕾舞劇寫成的，但日後卻成為佛瑞最受歡迎的作品之一，佛瑞也將之改編成管弦樂曲。

十三首《夜曲》則是佛瑞以四十年的光陰陸續完成的，不同於他在藝術歌曲和管弦作品上的印象派風格，他的十三首夜曲既不在浪漫音樂的範疇中，也不在印象音樂的影響下，它們有著普魯斯特文字中那種迴避了音樂意識的流動，將其情緒的起伏全都突顯在音樂之上的特色。一位法國音樂學者就將佛瑞比作馬蒂斯和維米爾的音樂化身，因為他特別鍾愛音樂中的澄澈美感，而這一點在他的九首《前奏曲》中也特別的強烈。這些音樂是近乎抽象，走入無調性、非物質的世界中，音樂似乎昏昏沈沈地處在一個超現實的世界裡，完全不同於他的管弦樂那麼側重調性和旋律。

史特拉汶斯基
Igor Stravinsy
1882.6.17~1971.4.6

　　出生於俄國的史特拉汶斯基是波蘭裔，他的父親曾擔任聖彼得堡皇家劇院男低音，而且愛好文學、繪畫，史特拉汶斯基在富有舞台藝術氣氛的家庭中長大，自幼即接觸大量音樂家的作品，如葛令卡、穆索斯基等。

　　雖然雙親早早就發現他的音樂天分，也聘請家庭教師教他彈琴，但父親卻認為史特拉汶斯基性格過於衝動，堅持要他大學選讀法律，他雖然接受父親的安排，卻堅持繼續學音樂。

　　史特拉汶斯基在大學就讀期間，認識了林姆斯基－高沙可夫的兒子，並進一步地追隨林姆斯－高沙可夫學習作曲。1909年，他的交響曲《煙火》首演，從此展開與狄亞基烈夫長期合作關係，兩人合作推出的知名作品包括《火鳥》、《春之祭》等。

　　1917年，俄國爆發十月革命，史特拉汶斯基一夕之間失去了所有財產，他也因而長年流亡異國；雖然對共產黨相當不滿，但史特拉汶斯基仍難以忘懷故鄉，譜寫下多首以俄國為本的作品。

　　在流亡多個國家後，史特拉汶斯基最後定居美國，並在那兒繼續他的音樂事業，直到1962年才應邀重返俄國。1971年4月6日，史特拉汶斯基死於紐約，享年八十九歲。

重要作品概述

史特拉汶斯基一生不僅作品數量極多，風格也非常多變，堪稱20世紀作曲界的變色龍。他早期在俄國的作品《煙火》被狄亞基烈夫聽到，因此揭開了他的國際生涯。狄氏隨後委託他創作《火鳥》，在巴黎的俄國芭蕾舞團中演出而大受歡迎，緊接著1911年再推出《彼德羅希卡》，更是大為轟動。然後他就在1913年寫下《春之祭》，成為現代音樂的濫觴，之後再寫下《蒲欽內拉》，從前衛的現代風一轉為新古典主義。1914年，史特拉汶斯基寫下《新婚》和歌劇《夜鶯》，1917年寫下默劇《小狐狸》。

之後踏入他創作期的第二階段，1924年的《大兵的故事》、1928年的《仙子之吻》都卸下了當初《春之祭》中的前衛色彩。1927年的《伊底帕斯王》、1936年的《紙牌遊戲》則延續了他新古典主義時期的風格，同時期的作品還有1938年的《頓巴頓橡園

史特拉汶斯基大事年表

1882	6月17日出生於俄國。
1901	進聖彼得堡大學法律系就讀。
1903	投入林姆斯基－高沙可夫門下學習作曲。
1908	為悼念林姆斯基－高沙可夫而創作《喪歌》。
1910	《火鳥》正式發表，展開與狄亞基烈夫長期的合作關係。
1913	發表《春之祭》。
1917	俄國爆發革命，倉促間出走羅馬。
1920	遷往法國定居。
1934	申請入法國籍。
1939	前往美國定居。
1945	入美國籍。
1962	應邀重返俄國，受當地熱烈歡迎。
1971	4月6日逝世於紐約。

協奏曲》、《繆思之子阿波羅》和1923年的《八重奏》。這時期他還寫了三首交響曲：1930年的《聖詩交響曲》、1940年的《C大調交響曲》和《三樂章交響曲》。至於1933年寫的《冥后裴希鳳》與1947年的《奧菲歐》都是他在古希臘神話中尋找靈感的代表。1951年他再以新古典主義寫下歌劇《浪子的歷程》，成為他最長篇的歌劇。

　　1950年代史特拉汶斯基開始探索十二音主義，1952年的《清唱劇》、1953年的《七重奏》、1955年的《聖詠集》，都是這類作品，最後一作更是他第一部全樂章都以單一音列寫成的作品。他的十二音樂風繼續延伸到1958年的《輓歌》、1962年的《洪水》等作。這時期最重要的代表作則是《艾岡》，這算是他最後的大作。除此之外，史特拉汶斯基有些小品作品也常為人演出，例如1942年的《馬戲團波卡舞曲》、室內樂團的《探鋼舞曲》、《小提琴協奏曲》、《黑檀協奏曲》等。

《彼德羅希卡》佈景。

《春之祭》劇照。

樂器　　　　　　　　　　巴松管　bassoon

　　巴松管是木管家族中屬於使用兩片簧片發聲的一種樂器，可說是大型的雙簧管。巴松管的音域比雙簧管低，音色和雙簧管一樣略帶鼻音。巴松管平常不吹奏時可拆成五段，和雙簧管不同的地方是，它的簧片並不會接觸吹奏者的嘴唇，而是放置在樂器最高一節的中段。

　　音樂史上有幾首為巴松管所寫的樂段特別教人難忘：史特拉汶斯基的《春之祭》、普羅高菲夫的《彼得與狼》，莫札特也寫過一首《巴松管協奏曲》，是他木管協奏曲的代表作。

高大宜
Zoltán Kodály
1882.12.16~1967.3.6

高大宜1882年出生於匈牙利，雙親都喜愛音樂，在耳濡目染下，即使未曾接受正統音樂教育，他也早早就曾自行嘗試作曲。高大宜在1900年進入布達佩斯大學，後來到李斯特音樂學院學習音樂，並在柯士勒（Koessler）的指導下學習作曲。

1906到1937年間，他與巴爾陶克合作，蒐集了匈牙利各地的傳統民間音樂並加以改編後發表，兩人並曾共組「新匈牙利音樂協會」。他還曾擔任匈牙利國科院院長、國際民間音樂協會主席、國際社會音樂教育名譽主席等，是19世紀末、20世紀初匈牙利代表性作曲家。

重要作品概述

高大宜早期的作品中，1909年的《第一號弦樂四重奏》最早受到注意。隔年他寫下《大提琴奏鳴曲》，再隔四年寫下《小提琴與大提琴的二重奏》、第五年又寫下《無伴奏大提琴奏鳴曲》，成為近代最重要的大提琴曲目。這些音樂都流露出浪漫派和印象派的影響，同時又有東歐民俗音樂的風味。

第一次世界大戰後，高大宜有段時間未有出色作品問世，直到1923年，他的新作《匈牙利聖詩》大獲好評，讓他頓時為人所知。1926年的

歌劇《哈利亞諾》更上一層樓,尤其是從其中選出編成的音樂會組曲,更是受到歡迎,成為高大宜最常被演出的作品。1930年他再寫《馬洛采克舞曲》,1933年寫《嘉蘭塔舞曲》、1939年《孔雀變奏曲》,都成為他管弦樂的名作,同年他的另一名作《管弦樂協奏曲》也問世,《短彌撒》則完成於1944年。

溺水而亡的路易二世。匈牙利在1526年路易二世敗戰後即被土耳其與奧地利瓜分。

普羅高菲夫
Sergei Prokofiev
1891.4.23~1953.3.5

　　出生於烏克蘭的普羅高菲夫，因為母親喜愛彈琴，自幼即浸淫在各式樂曲中，他五歲便寫下一首樂曲，母親還替他取名為《印度嘉洛舞曲》。之後普羅高菲夫陸續寫下多首小品，直到1900年看了生平第一齣歌劇《浮士德》後，才轉而創作歌劇；他的父母在幾經討論、請教當代大師葛拉祖諾夫（Alexander Glazunov）後，才終於下定決心送他到聖彼得堡音樂院就讀。

　　但生性喜愛自由的普羅高菲夫卻難以忍受學院生涯，他憑著天分自行摸索，並以一首自創曲奪得魯賓斯坦大獎，順利自聖彼得堡音樂院畢業。

　　1918年，他前往日本舉行演奏會，接著轉往美國尋求發展事業的機會，但在四處碰壁後，他只得啟程前往歐洲；雖然在歐陸多少獲得些許掌聲，但他仍不算成功，於是普羅高菲夫只得回到家鄉，往後他雖然多次前往國外演奏，但仍選擇留在俄國終老。

重要作品概述

　　普羅高菲夫五歲就能作曲，十三歲已完成兩部歌劇。但他第一部經常為人演奏的作品，則是他畢業時於鋼琴發表會所彈的《第一號鋼琴協

聖彼得堡音樂院。

奏曲》。《第二號協奏曲》也差不多在這時發表，當時他還未滿二十歲。之後他在第一次世界大戰期間以杜斯妥也夫斯基的小說《賭徒》寫成同名歌劇，同時期的傑作：第一號交響曲《古典》也問世了。1918年他寫了歌劇《三橘之戀》，並在1920年從巴黎回到俄羅斯，他在巴黎發表了《第三號鋼琴協奏曲》大受歡迎，也是他五首鋼琴協奏曲中最受喜愛的。之後他寫了歌劇《火之天使》，並在1923年發表《第二號交響曲》。1928年再發表《第三號交響曲》，這其實就是以《火之天使》中的部分音樂發展成的。隨後在1931和

普羅高菲夫大事年表

年份	事件
1891	4月23日出生於烏克蘭。
1896	寫出第一首鋼琴曲，並由母親命名為《印度嘉洛舞曲》。
1900	創作出第一齣歌劇《巨人》。
1904	進入聖彼得堡音樂院就讀。
1913	首部成熟的歌劇作品《瑪達蓮娜》問世。
1914	以自創的《第一號鋼琴協奏曲》獲魯賓斯坦大獎。
1917	因俄國大革命而避居高加索山區。
1918	先後前往日本、美國與歐洲。
1927	回到俄國舉辦音樂會，大受當地樂壇好評。
1932	返回俄國定居。
1936	發表《彼得與狼》
1937	被公開批鬥，所創作的清唱劇遭禁演。
1945	因壓力過大而腦中風。
1953	3月5日因腦溢血而去世。

1932年，第四和第五號鋼琴協奏曲也陸續問世。其中第四號是首左手鋼琴協奏曲。

回到俄國後，普羅高菲夫寫成電影配樂《基傑中尉》，又依此配樂寫成組曲。隨後為基洛夫劇院寫成芭蕾舞劇《羅密歐與茱莉葉》，這是他生涯至此最受歡迎的傑作，他第一次享有國際聲望。1935年，他為兒童所寫的《彼得與狼》問世，之後又發表歌劇《賽門寇特考》。然後在1938年為電影寫成配樂《亞歷山大涅夫斯基》，並依此寫成同名清唱劇，成為這時期最成功的作品。

二次大戰的爆發，激發普羅高菲夫寫下歌劇《戰爭與和平》，同時期他也寫了電影配樂《恐怖的伊凡》和《第二號弦樂四重奏》。1944年他寫下《第五號交響曲》，此作也成為他七首交響曲除了第一號外最受

芭蕾舞劇《灰姑娘》的佈景。

喜愛的一首。

　　戰後普羅高菲夫依然創作
不輟，《第六號交響曲》和
《第九號鋼琴奏鳴曲》相繼問
世，後者是為鋼琴家李斯特所
譜。1952年，他再寫下《第七
號交響曲》，成為他晚年的代
表作。除此之外，他的兩首小
提琴協奏曲、九首鋼琴奏鳴曲
（其中第六到第八被稱為《戰
爭奏鳴曲》）、芭蕾舞劇《灰
姑娘》、兩首小提琴奏鳴曲，
以及為大提琴寫的《交響協奏
曲》等，也都是20世紀的傑
作。

普羅高菲夫畫像。

描繪《彼得與狼》的卡通畫。

蓋希文
George Gershwin
1898.9.26~1937.7.11

　　蓋希文的父母是遷居紐約的俄籍猶太人，他幼年時生活非常不安定，常隨著父親換工作而搬家，直到十五歲後才正式拜師學琴，但在啟蒙教師的帶領下，他很快就展露出過人的天分，十六歲自學校畢業後便踏入社會，以彈奏鋼琴來推銷樂譜，也接下表演工作。這時，他已開始嘗試作曲，並記下顧客對曲風的反應。

　　1916年蓋希文便售出自行創作的《你想要的偏偏得不到》，還在知名詞曲家羅伯格（Sigmud Romberg）的引薦下為當年的年終音樂會作曲，讓他有機會進軍百老匯。1919年，他以《拉拉露西爾》走紅，1924年更因《藍色狂想曲》而備受矚目，並接下為紐約交響樂團譜曲的工作，而他也不負眾望地譜寫下《F大調鋼琴協奏曲》，此曲一舉將他推上顛峰，成為美國當代音樂的代表人物。

　　正當蓋希文聲望如日中天時，卻被檢查出長了腦瘤，並於1937年去世，死時年僅三十八歲。

重要作品概述

　　蓋希文的主要作品都是百老匯的音樂劇。他在1924年先寫下了音樂劇《夫人請好自為之》，其中出了著名的歌曲《Fascinating Rhythm》。

隔年他又完成了古典作品《F大調鋼琴協奏曲》至今依然經常被演出。為了進軍古典音樂界，他還前往巴黎拜師，之後接連在1926年完成了《喔，凱伊》、1927年的《滑稽臉孔》與《樂隊開演》、1929年的《歌舞女郎》，以及1930年的《瘋狂的女孩》，最後一部且出了經典歌曲《I Got Rhythm》和《我為你歌唱》，此劇也成為第一部贏得普立茲獎的音樂喜劇。中間他還在1928年將自己於巴黎的經驗寫成一部古典管弦樂作品：《美國人在巴黎》。1931年他寫了《第二號狂想曲》，為鋼琴和管弦樂團演奏，但未若《藍色狂想曲》聞名。隔年他寫了《古巴序曲》，1934年則以《I Got Rhythm》寫了一首鋼琴與管弦樂團的變奏曲。

1935年，蓋希文決定寫一部美國道地的歌劇，跳脫音樂劇的限制，於是寫出了《波吉與貝絲》，此劇中出了

蓋希文大事年表

1898	—	9月26日誕生於紐約布魯克林。
1909	—	在一場學校音樂會中聆聽同學演奏的小提琴，心靈大受衝擊。
1910	—	在鄰居教導下開始非正式地學琴。
1913	—	接受正式音樂教育，開始瞭解和聲與對位法。
1914	—	自中學畢業後立即到音樂出版公司擔任推銷員。
1916	—	售出第一首作品。受推薦為年終晚會譜寫新曲。
1917	—	為選美活動擔任鋼琴伴奏。
1919	—	《拉拉露西爾》受到好評。
1920	—	《史瓦尼河》成為年度暢銷單曲。
1924	—	《藍色狂想曲》首度演出，造成轟動。
1925	—	《F大調鋼琴協奏曲》首演，再次獲得成功。
1931	—	獲普立茲獎。
1937	—	7月11日因腦瘤而去世。

《Summertime》等名曲。之後他就轉往美國西岸的好萊塢，進入電影工業，開始為歌舞片效力創作。隔年他將《波吉與貝絲》中的知名片段選出，改寫成一套音樂會的管弦樂組曲《鯰魚巷》。

樂器　　薩克斯風　Saxophone

　　薩克斯風在爵士樂中多半是主奏，在爵士音樂界薩克斯風手的地位和鋼琴手、小號手一樣，屬於明星級。但在古典音樂，則多由單簧管手擔任，因為它有類似單簧管的吹口；薩克斯風屬木管家族，但往往擔任銅管家族的功能，因它的音量和銅管一樣大。

　　薩克斯風在爵士樂出現，是為了要補強小號，因為小號在某些高音上需要技巧好的人才能掌握，而這些高音對簧片吹嘴的薩克斯風是不難的。

　　薩克斯風由薩克斯（Adolphe Sax）在1940年代發明，因此以他的名字命名。他發明薩克斯風的目的也正是今日這種樂器的功能：兼有木管樂器的容易吹奏和銅管樂器的音量。

　　古典音樂使用薩克斯風的不多，多半出現在19世紀末法國作曲家的作品中。拉威爾對薩克斯風便情有獨鍾，在他改編俄國作曲家穆索斯基的作品《展覽會之畫》裡，《古老的城堡》這樂章中就用了薩克斯風，另外，德布西曾為薩克斯風寫了一首《狂想曲》，是罕見的薩克斯風協奏作品。

亨德密特 Paul Hindemith 1895.11.16~1963.12.28

亨德密特以室內樂為標題創作了七首作品，然而，在這些作品中，沒有一首是如同一般大眾認知的，那種嚴肅而私密的弦樂重奏之類的室內樂。亨德密特試圖創造出一種更適合現實世界，而非森林小鎮那種正經八百的音樂會，他的音樂融合了古典與現代的元素，創造出「新古典主義」的音樂型態。當時，這位年輕的音樂家用他純粹音樂的力量，展現出獨特的創新與突破！

亨德密特早期在法蘭克福高等音樂院學習小提琴演奏與作曲，以表現主義的歌劇與室內樂而聞名，然而，在這七首室內樂中，他又轉向了所謂的「新古典主義」，模仿巴洛克時期的協奏曲，融合現代音樂元素，創造出震撼的效果。

1915年起，亨德密特擔任法蘭克福歌劇團的指揮，後來因加入軍隊而中斷，在第一次世界大戰最後的一整年，他都擔任駐紮在前線軍樂隊的成員，透過在前線的音樂會，他企圖將這個世界從對戰前太平歲月的幻想中拉回現實，1921至1929年間，他以中提琴演奏家的身分，組成了「阿馬爾—亨德密特四重奏」，帶領樂團巡迴演出。

多瑙河辛根音樂節（Donaueschingen Festival）於1921年開始舉辦，亨德密特則於1923年開始擔任該音樂節的音樂總監，這個音樂節的宗旨，定義為「為推廣現代音樂的室內樂表演」，也就是這段時間，亨德密特創作了這七首大受好評的室內樂作品。

1930年初期，他的創作從小型的室內樂轉向大型的交響樂，而風格也轉為較平順的和聲，不過，他的交響樂作品並沒有受到太大的注意。1938年，亨德密特離開瑞士前往美國，並在耶魯大學任教。然而，他生命的最後十年還是回到了瑞士度過。

柯普蘭
Aaron Copland
1900.11.14~1990.12.3

　　柯普蘭出生於美國紐約一個立陶宛移民家庭，幼時跟著姊姊學彈鋼琴，因進步飛快，家人乃在一年後為他聘請鋼琴教師正式學琴；小柯普蘭除了學琴外也喜愛創作，十五歲便立志成為作曲家，且於1921年前往法國留學。

　　1925年柯普蘭在美國卡內基音樂廳發表《管風琴交響曲》而受到大眾矚目，此後陸續發表多部作品，成為美國樂壇知名作曲家。

　　他曾在1944年受瑪莎‧葛蘭姆之託，為芭蕾舞劇譜寫出《阿帕拉契之春》，堪稱19世紀國民樂派在美國開花結果的最後產物，柯普蘭也因此曲的成功而獲得1945年的普立茲音樂獎。

重要作品概述

　　柯普蘭早期的代表作《鋼琴協奏曲》和《鋼琴變奏曲》大量引用爵士節奏和新古典主義手法，是他呼應1920年代爵士音樂風潮和歐陸新古典主義的作法。他在1924年為管風琴與管弦樂團寫了《管風琴交響曲》，這是讓他在美國樂壇崛起的第一部作品。因為有此作，他才得以認識指揮家庫賽維茲基，日後庫氏成為提倡他作品最力的指揮家。1925

年他寫了《劇樂音樂》，另外，1930年的《鋼琴變奏曲》與1933年的
《小交響曲》都是這時期的作品。接著他受到1930年代的民粹主義影
響，轉而從事更具草根性格的題材，結果就產生了他最知名的代表作，
像《比利小子》、《墨西哥沙龍》、《單簧管協奏曲》和《阿帕拉契之
春》。

　　1942年，他寫了《凡人信號曲》，此曲日後成為美國民主黨每年開
全國代表大會時必定演奏的樂曲，後來也成為他《第三號交響曲》第四
樂章的主題。同年的作品還有《林肯素描》與《阿帕拉契之春》，前者
讓他知名度大增、打響了柯普蘭的名號，使他晉身美國當代頂尖作曲
家，後者是柯普蘭最著名的作品，全作中最後一道旋律取自美國震盪教
派的讚美歌《小禮物》。同時期的《牛仔》也大受歡迎，其中的《土風

18世紀英國在北美洲的殖民地獨立成美利堅合眾國。

舞會》一曲更是一再被西部電影引用。隔年他則寫了《第三號交響曲》，並開始投入好萊塢電影的配樂工作。這之後，他開始採納歐洲的十二音技法創作，作品也開始偏離大眾口味。只有1952年的《美國古老歌曲集》、1954年的的歌劇《溫柔大地》至今還常為人提及。柯普蘭一生活了九十歲，但他到六十五歲時就宣布退休不再作曲。

情人與家人

瑪莎‧葛蘭姆

　　《阿帕拉契之春》是由現代舞之母瑪莎‧葛蘭姆委託柯普蘭所創作，可以說是19世紀國民樂派最後在美國開花結果的產物。此曲首演於1944年10月，原來是一齣芭蕾舞劇，安排由十三位舞者來演出。因為此曲的創作成功，柯普蘭拿到了1945年的普立茲音樂獎。

佛漢・威廉士 Ralph Vaughan Williams 1872.10.12~1958.8.26

　　英國作曲家佛漢・威廉士是19世紀後半葉國民樂派在英國的代表人物，他生前對採集英國民謠非常用心，他和提出「演化論」的達爾文有親戚關係，要叫達爾文曾叔祖。

　　他從1904年開始採集英國民謠，在當時因為識字率提高和樂譜的廣泛發行，許多原本靠口傳的英國民謠逐漸被人遺忘，所以他就到英國各地的鄉間，從老一輩人口中採集這些民謠，將之記成譜，保存下來。也就是因為有這些舉動，才會有包括他的《綠袖子幻想曲》與其他的民謠作品問世。

　　嚴格說來，佛漢・威廉士那些著名的管弦樂作品不能算是他的創作，雖然樂曲大體都是選自他的歌劇《約翰爵士戀愛史》中第三幕的音樂，但是真正讓此曲獨立出來、具有生命的，卻是葛瑞夫斯。他為此曲加進了一小部分的配樂變化，很顯然他的改編是獲得佛漢・威廉士本人認可的，因為此曲的正式首演就是在佛漢・威廉士的指揮下完成的。

蕭士塔高維奇

Dmitry Dmitriyevich Shostakovich
1906.9.25~1975.8.9

　　俄國樂壇泰斗蕭士塔高維奇誕生於聖彼得堡，他九歲開始跟著母親學琴，但並未在演奏上展現天分，反而是在熟悉指法後就開始嘗試創作。十三歲那年，蕭士塔高維奇跳級進入彼得格勒音樂院（前身為聖彼得堡音樂院）求學，並在葛拉祖諾夫（Glazunov）推薦下取得獎學金。

　　在共產黨統治下的俄國幾乎無法自由創作，蕭士塔高維奇也曾自行將作品撤銷演出，改寫電影配樂以避免牢獄之災，但此這卻使他得以擔任作曲家協會列寧格勒分會主席一職。

　　1941年，列寧格勒遭納粹入侵，愛國的蕭士塔高維奇也因《列寧格勒》交響曲一舉成為舉世知名的作曲家，翌年《時代》週刊更以他為封面人物，給予他高度讚美；作品風格與西歐各國音樂家迥異的蕭士塔高維奇，終於在20世紀未得到蘇聯當局的肯定，被尊為音樂家典範。

重要作品概述

　　蕭士塔高維奇在二十歲就寫出生平第一部大作：《第一號交響曲》。隔年寫下《紅色十月》。在認識了馬勒的交響曲後，他的《第四號交響曲》有了不同的風貌。1937年寫下《第五號交響曲》成為他最受歡迎的交響曲，同時期開始寫作他的《第一號弦樂四重奏》。

1945年《第九號交響曲》問世，知名的《第二號鋼琴三重奏》也跟著發表，這是他室內樂作品中最膾炙人口的一部，其終樂章是猶太風的《死之舞》。之後發表了《第一號小提琴協奏曲》，接著是1949年的清唱劇《森林之歌》。1951年《第十號交響曲》發表，曲中出現了著名的DSCH（蕭士塔高維奇姓名簡寫）主題。

　　1960年，蕭氏加入共產黨，但他內心的掙扎和厭惡卻呈現在《第八號弦樂四重奏》中。兩年後他發表第十三號交響曲《巴比亞爾集中營》，此曲是對蘇聯反猶太政策的指控。1965年，他首度心臟病發，對死亡的恐懼出現在《第十四號交響曲》和後期的弦樂四重奏中。1971年他發表《第十五號交響曲》，這首最後的交響曲引用了華格納、羅西尼和他自己《第四號交響曲》為主題。他的十五首弦樂四重奏被視為十五首交響曲的對立作品。

蕭士塔高維契大事年表

1906	—	9月25日出生於俄國聖彼得堡。
1915	—	開始跟著母親學鋼琴。
1919	—	跳級進入彼得格勒音樂院就讀。
1925	—	發表《第一號交響曲》。
1928	—	歌劇《鼻子》因政治問題遭到禁演。
1937	—	在列寧格勒音樂院擔任教職。
1941	—	因戰亂避居庫比雪夫，並發表著名的第七號交響曲《列寧格勒》。
1943	—	定居莫斯科並在莫斯科音樂院任教職。
1948	—	被蘇聯共產黨中央委員會批為「形式主義」音樂家。
1949	—	代表蘇聯前往美國參加世界和平會議。
1951	—	當選蘇聯最高蘇維埃委員。
1960	—	加入共產黨。
1975	—	8月9日因心臟病去世。

布列頓
Benjamin Britten
1913.11.22~1976.12.4

　　布列頓1913年生於英國東南沿海薩福克郡，在父親影響下，他幼年時就表現出對音樂的興趣，及長，進入皇家音樂學院學習鋼琴與作曲，並曾遠赴維也納進修。十七歲就發表了《小交響曲》。

　　1939年，他和男高音歌手皮爾斯同赴美國，在此時發表了多部備受矚目的作品，如《保羅幫揚》、《安魂交響曲》等。1942年兩人同返英國，並申請免服兵役。布列頓在譜寫出《彼得葛萊姆》後終於打開知名度、廣為世人矚目。

　　60年代他到東方旅行時深受印尼與日本能劇音樂吸引，返國後的創作因而帶有東方風味，其中最出色的作品當屬1962年寫的《戰爭安魂曲》。此時他也開始與羅斯托波維奇交往，並為他寫了多首大提琴樂曲。

　　1976年，布列頓被英國皇家授予爵位，但他旋即於同年年底去世，享年六十三歲。

重要作品概述

　　布列頓生平第一部受到注意的作品是《小交響曲》，完成於十七歲時。同年的《聖母頌》以及1934年的《聖嬰誕生》，讓人發現一位傑出的新作曲家。隔年他就寫出《狩獵先祖》這套聯篇歌曲集，在政治意念和音

美國的鐵路發展對當年開拓西部有著重大影響。

直到1853年美國以武力強迫開國為止，日本在19世紀中葉前均實行鎖國制度。

樂手法上都相當前衛，至今依然是代表作。1938年他寫了《鋼琴協奏曲》、1940年再為左手鋼琴家維根斯坦寫了《變奏曲》，這是他一生中少有的鋼琴創作的時期。1939年赴美後他寫下輕歌劇《保羅幫揚》，並開始替男高音男友皮爾斯寫作聯篇歌曲集。1937年他發表《法蘭克布利基主題變奏曲》，之後的《小提琴協奏曲》和《安魂交響曲》都是這時期的代表傑作。1942年返英後，他先完成《聖西西莉亞頌歌》，再完成《聖誕讚美歌儀式》，之後就完成他畢生最重要的代表作：歌劇《彼得葛萊姆》，此劇大受歡迎，也打開了布列頓的知名度。1946年另一首管弦樂變奏曲《青少年管弦樂入門》後來亦成為舉世皆知的名作。1951年和1954年他分別完成歌劇《比利巴德》和《旋轉螺絲》，相當受到好評。

　　1962年，布列頓另一畢生大作《戰爭安魂曲》問世，這是20世紀最偉大的宗教作品之一。之後他寫出寓言歌劇《麻鷸河》（1964年），1966年再寫《燃燒的火爐》，1968年寫出《浪子》。

　　1960年代，布列頓和俄國大提琴家羅斯托波維奇結成好友，為他寫了

英國在十八世紀初即已發明蒸汽機，並據此發展出火車等。

《無伴奏大提琴組曲》、《奏鳴曲》和《大提琴交響曲》，這些都成為20世紀的名作。1973年他再創作歌劇《魂斷威尼斯》，1975年將《魂斷威尼斯》中的音樂節錄寫成《第三號弦樂四重奏》。

同期音樂家 伯恩斯坦 Leonard Bernstein 1918.8.25~1990.10.14

　　伯恩斯坦曾在哈佛大學學習作曲，畢業後繼續到費城音樂學院學習指揮，1941年起，他開始擔任波士頓交響樂團助理，兩年後，伯恩斯坦代替臨時生病的總指揮上台卻大獲成功，從此在樂壇上漸受矚目。

　　他在多次擔任紐約愛樂客座指揮後，終於在1959年升格為該樂團音樂總監，成為美國有史以來第一位國際級指揮家。在擔任紐約愛樂樂團總監的十一年內，他曾榮獲「桂冠指揮家」美名。

　　伯恩斯坦曾指揮多首名曲，舉凡巴洛克樂派、浪漫樂派乃至現代樂派樂曲均曾上台演出。而他除了指揮外也創作多首交響樂、音樂劇及歌劇歌曲，例如《讚歌148》、《耶利米》、《西區故事》、《天真漢》、《在小鎮上》等。

年 表

蒙台威爾第
Claudio Monteverdi
1567.5.15~1643.11.29

巴哈
Johann Sebastian Bach
1685.3.21~1750.7.28

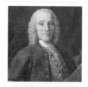

史卡拉第
Domenico Scarlatti
1685.10.26~1757.7.23

貝多芬
Ludwig van Beethoven
1770.12.16~1827.3.26

帕格尼尼
Niccolò Paganini
1782.10.27~1840.5.27

葛路克
Christoph Willibald Gluck
1714~1787

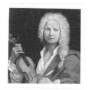

韋瓦第
Antonio Vivaldi
1678.3.4~1741.7.28

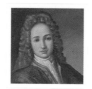

韓德爾
George Frideric Handel
1685.2.23~1759.4.14

海頓
Joseph Haydn
1732.3.31~1809.5.31

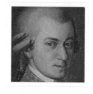

莫札特
Wolfgang Amadeus Mozart
1756.1.27~1791.12.5

古典樂派時期

西元1600年～1750年

巴洛克樂派時期

西元1750年～1830年

1600年，英國成立東印度公司。
1605年，西班牙作家賽凡提斯的《唐吉訶德》問世。
1618年，歐洲爆發三十年戰爭。
1649年，英國國會正式宣布英國改制為共和國。
1653年，英國頒佈新憲法。
1659年，日本下令禁止天主教。
1673年，法國著名諷刺喜劇作家莫里哀去世。
1682年，俄國沙皇彼得一世即位。
1701年，西班牙爆發王位繼承戰爭。
1707年，英格蘭與蘇格蘭合併，稱「大不列顛」王國。
1725年，俄皇彼得大帝去世，其妻即位，稱卡婕琳娜一世。
1727年，英國物理學家牛頓去世。
1733年，北美喬治亞殖民地建立。
1741年，普法簽訂《布雷斯條約》，協議瓜分神聖羅馬帝國。英國在北美發動對法戰爭。

1751年，法國狄德羅主編的《百科全書》出版。
1753年，英國大英博物館成立。
1755年，俄國成立莫斯科大學。英法北美戰爭爆發。
1756年，七年戰爭爆發。
1762年，法國思想家盧梭出版《愛彌兒》、《民約論》。
1764年，英國織工發明手搖紡織機。法國思想家伏爾泰出版《哲學辭典》。
1769年，埃及宣佈獨立。
1771年，英國曼徹斯特出現世界第一個用機器生產的紡織廠。
1775年，北美獨立戰爭爆發。
1776年，北美第二屆大陸會議發表《獨立宣言》。
1778年，法國承認美國獨立。
1782年，美國正式命名為「美利堅合眾國」。
1783年，英國正式承認美國獨立。
1785年，德意志大公聯盟建立。
1789年，法國大革命爆發。

羅西尼
Gioachino Antonio Rossini
1792.2.29~1868.11.13

貝里尼
Vincenzo Bellini
1801.11.3~1835.9.23

舒曼
Robert Schumann
1810.6.8~1856.7.29

普契尼
Giacomo Puccini
1858.12.22~1924.11.29

韋伯
Carl Maria von Weber
1786.11.18~1826.6.5

舒伯特
Franz Peter Schubert
1797.1.31~1828.11.19

蕭邦
Frédéric François Chopin
1810.2.22~1849.10.17

布魯克納
Anton Bruckner
1824~1896

李斯特
Franz Liszt
1811.10.22~1886.7.31

董尼采第
Gaetano Donizetti
1797.11.29~1848.4.8

華格納
Wilhelm Richard Wagner
1813.5.22~1883.2.13

威爾第
Giuseppe Verdi
1813.10.10~1901.1.27

比才
Georges Bizet
1838.10.25~1875.6.3

小約翰・史特勞斯
Johann Strauss
1825.10.25~1899.6.3

白遼士
Louis Hector Berlioz
1803.12.1~1869.3.8

聖桑
Camille Saint-Saëns
1835.10.9~1921.12.16

孟德爾頌
Felix Mendelssohn-
Bartholdy
1809.2.3~1847.11.4

柴可夫斯基
Pyotr Ilyich Tchaikovsky
1840.5.7~1893.11.6

布拉姆斯
Johannes Brahms
1833.5.7~1897.4.3

古諾
Charles Gounod
1818.6.17~1893.10.18

浪漫樂派時期

西元1820年～1900年

1790年，法國宣布廢除貴族頭銜。
1802年，法國頒佈《共和十年憲法》，拿破崙為法蘭西
　　　　共和國終身執政。
1804年，法蘭西帝國成立，拿破崙任皇帝。
1812年，拿破崙征俄慘敗。
1814年，挪威脫離丹麥獨立。
1815年，歐洲諸國簽署《維也納宣言》，宣布瑞士永久中
　　　　立。拿破崙於滑鐵盧戰敗，遭到流放。

1822年，英國浪漫主義詩人雪萊在海難中喪生。
1824年，墨西哥頒佈聯邦憲法，宣布墨西哥為共和國。
1825年，英國發明家史蒂芬生設計的世界第一條鐵路竣工通
　　　　車。
1830年，法國巴黎爆發七月革命。

葛令卡
Mikhail Glinka
1804.6.1 ~ 1857.2.15

鮑羅定
Alexander Borodin
1833.11.11~1887.2.27

巴拉基列夫
Mily Balakirev
1837.1.2 ~ 1910.5.29

葛利格
Edvard Hagerup Grieg
1843.6.15~1907.9.4

史麥坦納
Bedřich Smetana
1824.3.2~1884.5.12a

穆索斯基
Modest Mussorgsky
1839.3.21 ~ 1881.3.28

艾爾加
Edward Elgar
1857.6.2 ~ 1934.2.23857.7.6

西貝流士
Jean Sibelius
1865.12.8~1957.9.20

庫依
César Cui
1835.1.18 ~ 1918.3.13

德弗乍克
Antonin Dvořák
1841.9.8~1904.5.1

林姆斯基－高沙可夫
Nicolai Andreievitch
Rimsky-Korsakov
1844.3.18~1908.6.21

巴爾陶克
Béla Bartók
1881.3.25~1945.9.26

國民樂派時期

西元1850年～1900年

1851年，中國發生太平天國之亂。
1852年，法蘭西第二帝國成立。
1853年，美國以武力逼迫日本開國。
1859年，達爾文發表《物種源起》。
1860年，林肯當選美國總統，發表《黑奴解放宣言》。
1865年，美國總統林肯遇刺身亡。
1865年，俄國大文豪托爾斯泰開始出版《戰爭與和平》。
1866年，普奧戰爭爆發。
1867年，加拿大自治。
1869年，美國第一條橫越大陸的鐵路通車。
1870年，義大利獨立。
1871年，巴黎公社成立又失敗，白色恐怖開始。
1871年，普魯士於普法戰爭中大獲全勝，成立德意志帝國，俾斯麥任宰相。
1871年，日本開始明治維新。
1874年，印象派畫家莫內繪製《日出·印象》。
1876年，朝鮮淪為日本殖民地。
1877年，俄土戰爭爆發。
1878年，俄土戰爭結束，巴爾幹各國獨立。
1879年，愛迪生發明電燈。
1881年，法國微生物學家巴斯德研究出疫苗接種法，治癒狂犬病患。
1884年，越南淪為法國殖民地。
1885年，德國人卡爾·賓士發明汽車。
1886年，美國芝加哥大罷工。
1898年，美西戰爭爆發。
1899年，奧地利心理學家佛洛伊德發表《夢的解析》。

浦朗克
Francis Poulenc
1899.1.7~1963.1.30

拉赫曼尼諾夫
Sergei Rachmaninoff
1873.4.1~1943.3.28

佛瑞
Gabriel Urbain Fauré
1845.5.12~1924.11.4

蓋希文
George Gershwin
1898.9.26~1937.7.11

馬勒
Gustav Mahler
1860.7.7~1911.5.18

荀白克
Arnold Schoenberg
1874.9.13~1951.7.13

史特拉汶斯基
Igor Stravinsy
1882.6.17~1971.4.6

柯普蘭
Aaron Copland
1900.11.14~1990.12.3

德布西
Achille-Claude Debussy
1862.8.22~1918.3.25

霍爾斯特
Gustav Holst
1874.9.21~1934.5.25

高大宜
Zoltán Kodály
1882.12.16~1967.3.6

蕭士塔高維奇
Dmitry Dmitriyevich
Shostakovich
1906.9.25~1975.8.9

理查‧史特勞斯
Richard Strauss
1864.6.11~1949.9.8

拉威爾
Maurice Ravel
1875.3.7~1937.12.28

普羅高菲夫
Sergei Prokofiev
1891.4.23~1953.3.5

布列頓
Benjamin Britten
1913.11.22~1976.12.4

現代樂派時期

西元1900年～至今

901年，澳大利亞共和國成立。
905年，愛因斯坦發表《相對論》。
906年，法國畫家畢卡索發表《亞維儂的姑娘》，立體派誕生。
914年，第一次世界戰爭爆發。
914年，巴拿馬運河開通。
917年，俄國革命爆發，沙皇被推翻。
918年，第一次世界大戰結束。
919年，在巴黎召開「凡爾賽和會」。
922年，愛爾蘭作家喬伊斯發表《尤利西斯》。
925年，墨索里尼在義大利實行法西斯專政。
932年，美國經濟大蕭條到達谷底。
934年，希特勒任納粹德國元首。
937年，南愛爾蘭獨立。

1941年，珍珠港事變。第二次世界大戰爆發。
1943年，義大利投降。《開羅宣言》發表。
1945年，第二次世界大戰結束。
1948年，聯合國發表《世界人權宣言》。
1948年，巴勒斯坦戰爭，以色列復國。
1949年，東、西德分裂。
1950年，韓戰爆發。
1955年，物理學家愛因斯坦去世。
1957年，蘇聯發射第一顆人造衛星。
1958年，法國第五共和成立。
1960年，約翰‧甘乃迪當選美國總統。
1960年，英國搖滾樂團披頭四成軍。
1969年，人類首次登陸月球。
1971年，孟加拉宣佈獨立。

國家圖書館出版品預行編目（CIP）資料

圖解音樂史 / 許汝紘編著. -- 五版. -- 臺北市：
華滋出版 信實文化行銷, 2017.04
面；　公分. --（What's Music）
ISBN 978-986-94383-6-0（平裝）

1. 音樂史　2. 歐洲

910.94　　　　　　　　　　　　106004648

高談文化 CULTUSPEAK PUBLISHING CO., LTD ｜ 華滋出版 ｜ 拾筆客 ｜ 九韵文化 ｜ 信實文化 ｜

f LINE ⓘ ｜ 追蹤更多書籍分享、活動訊息，請上網搜尋 ｜ 拾筆客 🔍

What's Music
圖解音樂史

作　　　者：許汝紘
封面設計：黃聖文
總　編　輯：許汝紘
編　　　輯：黃淑芬
美術編輯：陳芷柔
總　　　監：黃可家
發　　　行：許麗雪
出版單位：華滋文化
發行公司：高談文化出版事業有限公司
地　　　址：新北市汐止區新台五路一段99號15樓之5
電　　　話：+886-2-2697-1391
傳　　　真：+886-2-3393-0564
官方網站：www.cultuspeak.com.tw
客服信箱：service@cultuspeak.com
投稿信箱：news@cultuspeak.com

印　　　刷：上海印刷廠股份有限公司
總　經　銷：聯合發行股份有限公司
香港經銷商：香港聯合書刊物流有限公司

2017 年 4 月 五版
定價：新台幣 400 元

會員獨享
最新書籍搶先看 ／ 專屬的預購優惠 ／ 不定期抽獎活動
Search 拾筆客　　www.cultuspeak.com

更多最新的高談、序曲、九韵、華滋出版新書與活動訊息請上網查詢
拾筆客－會說故事的購物台：www.cultuspeak.com
Line ID：@xpg3959h 或搜尋好友「拾筆客」
拾筆客 FB粉絲團：facebook.com/cultuspeak

Art
藝術館

書名	定價
藝術的歷史（上）	480
藝術的歷史（下）	450
圖解西洋史	420
你不可不知道的300幅浪漫愛情畫	480
你不可不知道的100位電影大咖	499
你不可不知道的300幅名畫及其畫家與畫派	520
你不可不知道的西洋繪畫中食物的故事	450
你不可不知道的歐洲藝術與建築風格	450
你不可不知道的畫家筆下的女人	480
你不可不知道的101位中國畫家及其作品	580
你不可不知道的100位西洋畫家及其創作	480
西洋藝術便利貼：你不可不知道的藝術家故事與藝術小辭典	450
向舞者致敬：全球頂尖舞團的過去、現在與未來	550
Nala Cat 的彩繪世界：貓界表情帝的喵星哲學	400
貓咪肉肉彩鉛國：一支筆、一盆多肉、一隻貓？！	320
園藝系女孩的水彩日誌	360
幻獸園 Libsa's Animal Kingdom	299
小花園 Libsa's Fantasy Garden	299
用圖片說歷史：從古希臘到最後的審判，揭露光芒萬丈的神話與傳說故事	480
用圖片說歷史：從宮殿建築與王朝興衰中，看見充滿慾望與權力的宮廷故事	550
用圖片說歷史：從古典神廟到科技建築，透視54位頂尖建築師的築夢工程	550

翻世界一個白眼：八大山人傳	480
少女杜拉的故事：75位藝術大師與佛洛依德聯手窺視她的夢	380
諾阿・諾阿：尋找高更	400
直到我死去的那一天：梵谷最後的親筆信	480
八卦一下藝術吧！新聞、星聞、腥聞跟辛聞，偷偷說給你聽	380
顛覆你對文藝復興時期的想像：Hen鬧的吹牛大師切里尼自傳	660
用不同的觀點，和你一起欣賞世界名畫	320
收藏的秘密	380
裸・喪	280
園冶：破解中國園林設計密碼	480
克利教學筆記	300
藝術中的精神	300
點線面	320
美學原理	550

Music
音樂館

圖解音樂史	400
古典音樂便利貼	420
你不可不知道的音樂大師及其作品（上）	450
你不可不知道的音樂大師及其作品（下）	450
你不可不知道的100首交響曲與交響詩（彩圖版）	450
你不可不知道的100部經典歌劇	380
你不可不知道的100首協奏曲及其創作故事	450
你不可不知道的101首經典名曲	560

Frédéric François Chopin

Robert Schumann

Franz Liszt

Wilhelm Richard
Wagner
Giuseppe Verdi
Charles Gounod

Anton Bruckner

Johann Strauss
Johannes Brahms
Camille Saint-Saëns
Georges Bizet

Pyotr Ilyich Tchaikovsky

Giacomo Puccini

Mikhail Glinka

Mily Balakirev
Modest Mussorgsky

Claudio
Monteverdi
Antonio Vivaldi

George Frideric Handel
Johann Sebastian Bach

Domenico Scarlatti

Joseph Haydn

Wolfgang Amadeus Mozart

Ludwig van Beethoven

Niccolò
Paganini
Christoph Willibald
Gluck

Carl Maria von Weber
Gioachino Antonio Rossini
Franz Peter Schubert

Gaetano Donizetti

Vincenzo Bellini

Louis Hector Berlioz

Frédéric François Chopin

Robert Schumann

Franz Liszt

Wilhelm Richard
Wagner
Giuseppe Verdi
Charles Gounod

Anton Bruckner

Johann Strauss
Johannes Brahms
Camille Saint-Saëns
Georges Bizet

Pyotr Ilyich Tchaikovsky

Giacomo Puccini

Mikhail Glinka

Mily Balakirev
Modest Mussorgsky

Claudio
Monteverdi
Antonio Vivaldi

George Frideric Handel
Johann Sebastian Bach

Domenico Scarlatti

Joseph Haydn

Wolfgang Amadeus Mozart

Ludwig van Beethoven

Niccolò
Paganini
Christoph Willibald
Gluck
Carl Maria von Weber
Gioachino Antonio Rossini
Franz Peter Schubert
Gaetano Donizetti

Vincenzo Bellini

Louis Hector Berlioz